"神游"系列 002

主编 刘洁

图镌梨枣

——中国古籍版画里的故事

刘洁 著

江苏凤凰美术出版社

图书在版编目（CIP）数据

图镌梨枣：中国古籍版画里的故事 / 刘洁著. ——
南京：江苏凤凰美术出版社，2023.4
ISBN 978-7-5741-0918-6

Ⅰ.①图… Ⅱ.①刘… Ⅲ.①木刻－版画－中国－古
代 Ⅳ.①J217

中国国家版本馆CIP数据核字（2023）第066823号

"神游"系列 002

主　编　刘洁

责任编辑　郭　渊
项目协力　刘秋文
装帧设计　周伟伟
设计协力　杜文婧
责任校对　吕猛进
责任监印　生　嫄
责任设计编辑　孙　悦

书　　名　图镌梨枣：中国古籍版画里的故事
著　　者　刘　洁
出版发行　江苏凤凰美术出版社（南京市湖南路1号　邮编：210009）
制　　版　南京新华丰制版有限公司
印　　刷　南京新世纪联盟印务有限公司
开　　本　889mm×1194mm　1/32
印　　张　11.5
字　　数　225千
版　　次　2023年4月第1版　2023年4月第1次印刷
标准书号　ISBN 978-7-5741-0918-6
定　　价　108.00元

营销部电话　025-68155675　营销部地址　南京市湖南路1号
江苏凤凰美术出版社图书凡印装错误可向承印厂调换

序 言

赵宪章

记不起什么时候与刘洁馆员建立了联系，至今仍未谋面。记忆中，曾委托她代向国家图书馆赠送过 TEXT *ImageTheory：Comparative Semiotic Studies On ChineseTraditional Literature And Arts* 一书。因为这本英文书是意大利出版的，国内买不到，我也是好不容易才拿到几本样书，所以就想到请她转赠国图保管；现在，中文版已由商务印书馆出版了，名之为《文学图像论》，网上有卖，也就不需要再赠送他们了。让我倍感意外的是，前些天突然收到她的索序信，还说这是出版社的意见。但是，我并没有即刻应承，只回复说等看到书稿之后再说。

现在，书稿已经拿到了，仅就《图镌梨枣》这样的书名，就吸引着我全神贯注地读了下去：这不正是我近年来一直关注的"文学图像"吗？只是它的遴选范围不限于文学的图像。但是，经由刘洁生动的文字描述，即便与文学无关的山水图等，似乎也被她赋予了"文学性"！由此看来，决定图像意蕴深远的不全在图像

本身是否有文学背景，还在于观者对它的观看与解释是否具有文学性。这可是我阅读该书稿的重要收获，以至于动摇了我对"文学图像"的定义。刘洁对梨枣艺术的遴选不仅基于可靠的文献，细心勾勒史实，而且以简明、精准的文笔赋予对象以美的阐发，生动地描述了梨枣版刻的概貌，激活了古籍版画的艺术生命。

说到版画，人们马上想到鲁迅、郑振铎，他们对中国版画的贡献已经人所皆知，不必在此赘述；我们的问题是：他们何以对这一艺术形式情有独钟、百般推崇而又如此用尽心思、身体力行呢？依照郑振铎的说法，除去历史悠久、风格多样等因素外，最重要的还在于："它主要是表现人间，表现社会生活。它有力地扶持着中国人物画的优秀传统。这个传统在号称'正统派'的中国绘画里是摇摇欲坠，'为细已甚'的。木刻画家们忠实地、而且创造性地传达出历代人们生活与社会面貌。这是在别的部分的造型艺术里不容易见到的。因之，中国古代木刻画对于历史学家们和一切探索古代文化、社会的专家们便有了很大的作用。"①

注意：在这里，郑振铎先生对古籍版画的推崇是以"正统派"中国画为参照的，后者显然是指宋元以降的文人画传统。那么，文人画何以成为中国画的"正统派"呢？是谁把文人画推高至中国画的天花板了呢？显然是文人本身。也就是说，将文人画作为中国画的正统大宗，是他们自封的，是中国文人的"自我人设"。因为他们掌控了言说的权力，连篇累牍地发文、发声，前、后、

① 郑振铎：《中国古代木刻画史略》，上海书店出版社2006年版，第1页。

左、右互相赐名、封神，并无"文人"之外者参与其中。就此而言，在所谓"文人画"的历史上，除有部分画家、画品表现自己疾世愤俗外，多为空洞的道德象征，或止于山林隐匿、案头把玩；即便所谓"疾世愤俗"，也大多出自个人之怀才不遇，与鲁迅、郑振铎所倡导的艺术表现人间、针砭社会不可同日而语，更谈不上为广大底层人民大众助威、呐喊。在这方面，版画显然具有无可比拟的优势，尽管不能一概而论；从其充任宋元话本与明清小说的插图开始，"图镌梨枣"就与市民社会、民间文化相遇而生，不大可能出现在文人士大夫们的厅堂里，后者总是虚伪地将自己的画作谦称为"补壁"。

关于崇祯六年刻本《天下名山胜概记》，郑振铎说："那些书的附图都是十分细致可惜的。把名山大川的实景，风雨晴晦的变幻，缩临为案头之书，所谓可当卧游是也。作为导游，是不会引入迷途的，而作为真山实水的写生，在艺术创作上，也有很高超的成就。绘山水画而不一味地追摹古人，能够着重对景写生，这意义就很大，值得画家们进一步地深入探究之。"①这就涉及版画的艺术倾向：以"真山实水"为原型，以"对景写实"为画宗，并非一味追摹古人，与文人画倾向于"写意"完全不同。特别是明代中后期以降，水墨大写意开始流行，更是将"真山实水"的世界抛到九天云外。此后，中国画"正统派"不仅以"追摹古

① 郑振铎：《明末的木刻画》，沈佳茹：《中国古代木刻画史略》，上海世纪出版集团上海书店出版社，2011，第129页。

人"为时尚，而且以宣泄个人的而非社会的、内心的而非世界的、情绪的而非实在的东西为能事，文人画越来越游离于社会之外、远离现实，于是，它在晚清之后逐渐走向没落也就在所难免了。

当然，艺术首先是一种"物"，版画的写实偏好当然与其以刀代笔、以木代纸有关。正如鲁迅所说："所谓创作底木刻者，不模仿，不复刻，作者捏刀向木，直刻下去……这放刀直干，便是创作底版画首先所必须，和绘画的不同，就在以笔代刀，以木代纸或布……那精神，惟以铁笔刻石章者，仿佛近之。"①无论怎样的时代与社会，鲁迅所说的"版画精神"将永存而不朽。从某种意义上说，中国画史上的版画，就像中国书法史上的碑体，"金石顿挫"铸就了它的雄浑，尽管它没能挤进"篆隶草行楷"五体之"正统"。

刘洁在谈到这本书的写作过程时说："写这本书的时候遇到的最困难的问题是多个插图本的版本的搜集与对比，究竟是一起谈，还是选择其中比较有代表性的插图本？其实，如果有可能，个人觉得不同版本的插图本中存在的叙事风格和图像风格的衍化是值得深思的一个问题。"这其实是一个"接受图像学"的问题：同样的图像母题，在不同时代、不同画家的笔下是不一样的，其千差万别、风格迥异，恰恰是不同的"图像接受"之表征；即便同一个画家面对同一个母题，在不同时期或场域的图像表现也会

① 鲁迅：《近代木刻选集·小引》，《鲁迅全集》第 7 卷，人民文学出版社 1982 年版，第 320 页。

有所不同。这又涉及图像表意对语言表意的不同再现，同样是"图像接受"论域中的重要问题，确实"值得深思"，需要进一步探究，而不能仅仅停留在文献整理层面。可见，刘洁的学术意识是敏锐的、明确的，尽管这属于另一本书的任务。

权为序。

赵宪章　谨记
2022 年秋　于南京草场门

作者的话

　　版画作为视觉艺术的一个重要门类，在中国的美术史、书籍史和印刷史上都占有重要地位且影响深远。中国古代版画艺术源远流长，目前已知最早的版画作品是刊刻于唐咸通九年（868）王玠为二亲敬造普施的《金刚经》扉画，因其构图饱满、画面繁复、刀锋圆润流畅、镌刻熟练精美，彰显了中国版刻艺术的价值。版画艺术在此后千年漫长的发展历程中，随着中国古代印刷技术的进步和古籍印刷带来的一些通俗类书籍的传播而日趋成熟。

　　古代图书有"左图右书，左图右史"之制，书籍在印刷制版过程中，提倡文不足以图补之，图不足以文叙之，因此书籍插图变得日益兴盛。书籍中的版画作品浩如烟海，内容涉及宗教、戏曲、小说等各种类别。早期版画作为书籍实现教化功用的重要组成部分而存在，现存的五代、宋、元及明、清以来的古版画作品，多以释道为主题。至明代中后期，精美的小说戏曲类版画大量涌现，山水、人物、画谱类版画也在明代有了长足的发展。明代以

降，随着经济、文化的发展，书籍的品种和印刷数量都大幅上升，且插图盛行，几乎到了无书不图的程度。题材的逐步丰富，也导致了版画作品为表现不同题材而产生出多样化风貌。版画形式或长版方式或圆形月光式，或连版或单幅，或上图下文或文中插图，大多以黑白线描写实风格为主，兼有少量精美的套色彩印。雕版又分阴刻阳刻技法，刀工或粗放或稚拙，或精细或工丽。不少版画作品在制版前，由当世的著名画家来进行绘稿，镌刻名家来操刀，镌刻手法多样、风格各异、流派纷呈，臻于鼎盛，深受广大民众的喜爱。在中国近代，郑振铎、鲁迅等文化名人，既是版画的爱好者、收藏者，又是中国版刻历史的书写者。郑振铎先生曾经以地域划分，将版画归纳出建安、金陵、武林、苏州、吴兴、徽州以及北方不同地域的流派风格。

版画在明万历、崇祯年间达到鼎盛。清代中叶以后，随着社会动荡，版画逐渐式微，特别是石印技术传入中国后，在书籍印刷技术方面逐步由木刻转为石印，致使木版画作品的数量日益减少。直到民国时期，仍有一些木版雕印的书籍配有精美的版画插图。时至今日，因版画艺术的特殊魅力，依然有少量专业人士和版画爱好者在尝试制作一些传统木版版画。

留传至今的珍贵古籍版画，是研究中国古代书籍发展史、插图艺术史的重要组成部分，为中国古代的社会生活、历史典故、民俗服饰、科技军事等留下了大量的图像资料。本书以故事为主导，分为山水名胜、建筑园林、礼仪、文学与戏曲、御制版画、技术工艺、画谱谱录、中医药、人物版画等部分，包括建安、金陵、

杭州、苏州、徽派、北方版刻等各流派的版画作品。在浩如烟海的版画作品中，依然有许多佳作因作者重复或题材相似，及图书体量等原因并未选取。此外，佛教版画和其他宗教版画作为较为独特的一支尚有单独成著的必要，故未做系统收录。但并不影响我们从这些已选作品中，去感受古籍版画的魅力。在此，以期将这些存世的珍品置于更为广阔的历史背景和文化背景之下，融入中国古代诗文、历史人物故事等内容对版画作品进行再度诠释。

刘洁

2022 年 6 月于北京达官营

目　录

序　言　/　1

作者的话　/　1

第一章　山水名胜　/　1

　　太平山水图画　/　3

　　泛槎图　/　10

　　古歙山川图　/　22

　　名山图　/　31

　　吴越游览图咏　/　36

　　湖山胜概　/　45

第二章　建筑、园林　/　49

　　环翠堂园景图　/　51

平山堂图志 / 58

第三章 礼仪 / 67

大明集礼 / 69

新定三礼图 / 73

皇朝礼器图式 / 78

仪礼图 / 82

七经图 / 87

第四章 文学与戏曲 / 97

古杂剧（20 种） / 99

剪灯新话 / 108

李卓吾先生批评《西游记》 / 112

笠翁十种曲 / 115

绿窗女史 / 120

琵琶记 / 126

三刻五种传奇 / 130

水浒叶子 / 143

四声猿 / 151

四种争奇 / 156

吴骚集 / 162

《西厢记》版画 / 167

邯郸记 / 175

新增批评绣像红楼梦 / 182

第五章　御制版画 / **185**

《钦定古今图书集成》插图 / 187

御制耕织图 / 191

御制避暑山庄三十六景诗图 / 198

乾隆版大藏经插图 / 202

《万寿盛典初集》插图 / 206

皇清职贡图 / 211

第六章　技术、工艺 / **217**

农政全书 / 219

天工开物 / 225

新制仪象图 / 233

钦定授衣广训 / 239

墨法集要 / 243

远西奇器图说 / 249

第七章　中医药、饮食 / 255

食物本草 / 257

饮膳正要 / 263

铜人腧穴针灸图经 / 270

第八章　画谱、谱录 / 275

梅花喜神谱 / 277

程氏墨苑 / 283

芥子园画传　/　288

十竹斋书画谱　/　296

唐诗画谱　/　303

西清古鉴　/　311

第九章　人物版画　/　317

离骚图　/　319

列女传　/　324

高士传　/　329

晚笑堂竹庄画传　/　337

凌烟阁功臣图像　/　343

第一章

山水名胜

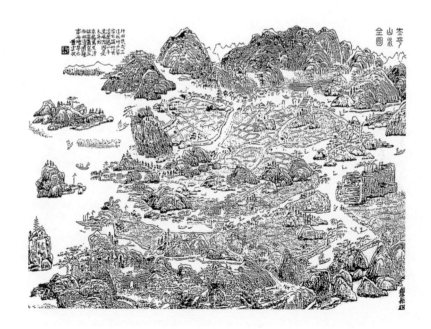

太平山水图画

图 43 幅，（清）张万选编，为著名的画家萧云从所绘，汤尚等诸位刻工刻制。顺治五年（1648）刊本。

萧云从（1596—1669），字尺木，号默思，又号无闷道人、于湖渔人、石人、钟山梅下、钟山老人、梅石道人、江梅、谦翁、小字咬脐、东海萧生、梦履、梅主人等。姑孰（今安徽当涂）人，迁居芜湖。他所经历的明朝万历、泰昌、天启、崇祯朝，是明朝逐渐走向衰落的时代。崇祯十二年（1639）他 44 岁时始考中乡试副榜，只是考试中的一种附加榜示，连和举人同赴会试的资格都没有。3 年后，萧云从又考，又中副榜。此时，他已 47 岁，连乡试都未考中，心情难堪，不久明朝灭亡。1645 年，清兵进入芜湖时，萧云从离家避居高淳，据《宣城县志》等记载，高淳当时是抗清的据点。抗清力量失败后，萧云从于顺治四年（1647）从高淳回到家乡，这期间他写了很多诗文，表达了明代遗民的反清情绪。他拒绝与清统治者合作，且不承认清政府。而后一直隐居，专意于书画研究与创作。他说："人处乱世，上不得击楫纡奇，次不得弹琴高蹈，而优游尘土，画青山而隐，则吾与芸子解

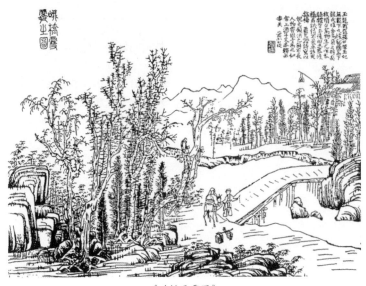

《峨桥雪霁图》

衣盘礴，相附于长康、探微之流，亦足矣。他复何顾。寒食日石
人云从识。"（《古缘萃录》卷七《萧尺木青山高隐图》卷题跋）

萧云从寄兴于山水，"尝东登泰岱，南渡钱塘"（跋渐江《黄
山图》册语）。曾去南京拜访过十竹斋主人胡正言，其他大部分
时光都在芜湖度过。与新安籍寓居芜湖的孙逸感情甚笃，人称"孙
萧"，萧云从尝有题孙逸临唐六如《鹤林玉露》册。萧云从拒绝
与降清人士往来。他的《西台恸哭图》是根据宋末谢皋羽（作者
注：谢翱，字皋羽，一字皋父）《西台恸哭》而作，并题："宋
谢皋父事，用赵子固笔法为之，盖其志同也。"康熙八年（1669），
萧云从度完了他悲愤困苦、不得志的一生，临终执诸同志手曰："道
在六经，行本五伦，无事外求之，仍衍其旨。'赋诗毕，瞑去。"（乾
隆本《芜湖县志》）他死后，他的弟子张秀璧、朱长芝等人将他

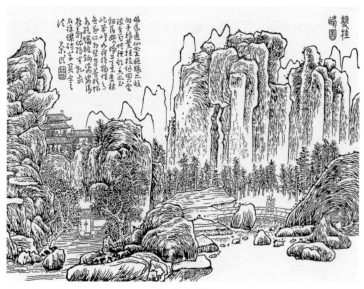

《双桂峰图》

的诗文汇编成集，名为《梅花堂遗稿》，但未刊行。他的《〈易〉存》在《四库全书》中有存目（见《四库全书总目提要》卷九）。

《太平山水图》43 幅画的是太平府当涂、繁昌、芜湖等地的山水风景，全部使用细线勾斫，然后刻制成版，刻画细腻，别有风味。画家通过对自然中山水的观察和体验，再通过写生创作的方式再现出来。他所创立的"姑孰画派"直接影响了宣城、新安等画派。现藏于故宫博物院的新安画派代表作《黄山图册》与《太平山水图》风格颇为相似，有异曲同工之妙。

萧云从的山水画风格多样，然也存在一种基本风貌，即笔墨多方折而枯瘦，他在方折的骨体中增加了横皴或竖皴，且略有渲染，笔墨灵活。《国朝画征录》论他的画："不专宗法，自成一家，笔亦清快可喜。"尽管不能确切地看出他的画究竟宗法谁家，

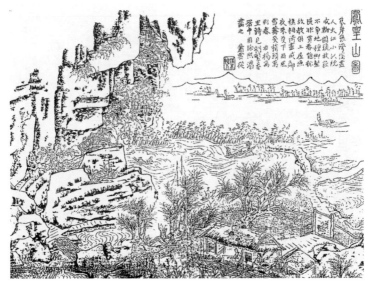

《凤凰山图》

但可以看出是脱胎于宋元的山水画法的。因为重骨体，所以显得
笔意"清快"。画面只用几根主要线条勾勒，无皴、不染，便于
刻版。他的《林树萧萧图》，以及安徽博物院所藏《山水图》册
便是这种画法的代表性作品。画山石用直折的细线勾括，然后加
以松秀的皴笔，其皴如擦，给人以严整的感觉。画树用细笔勾写，
但细而不繁。然而也有粗笔触的画法，比如画树用粗笔点，如《碧
山寻旧图》《云台疏树图》。

《太平山水图》册上多幅作品题跋都题有仿某某笔法、仿某
某笔意等跋，然而我们很难在他的作品里找到刻意模仿的痕迹。
萧云从的"模仿"并非传统意义上的模仿，而是带有主观性、创
造性的"意临"，或许这只是用当时流行的题跋方法作为向先贤
古人致敬的一种方式。他通过这种方式把自己对古人绘画笔法风

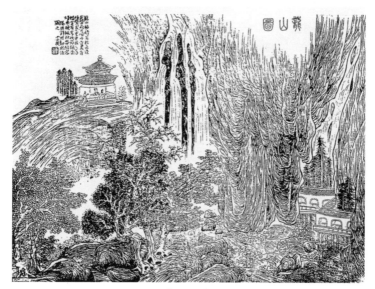

《龙山图》

格的主观理解和认识同现实世界中的客观景物结合起来，从而创作出了与当时的主流画家们的作品完全不同的传世名作《太平山水图》。

第一幅《太平山水全图》概括太平一带的地形特征，主要是根据当时太平府管辖地区的当涂、芜湖、繁昌等地的地形地貌特征而创作的总览图。整幅画以芜湖地方的景色为表现中心，表现当涂、繁昌、长江一带的山水风光。其中表现当涂景色 15 幅、芜湖 14 幅、繁昌 13 幅。

《太平山水图》在创作完成以后，迅速被社会广泛接受，对当时的画坛产生了一定的影响。主要是因为《太平山水图》在创作时，采用了当时比较先进的制版技术，即皖南的木刻版画，从而能够迅速批量制作，为《太平山水图》的迅速传播提供了技术

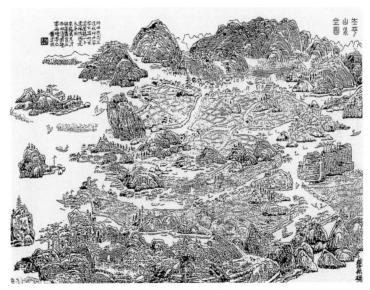

《太平山水全图》

条件。《太平山水图》创作完成以后，画稿被来自徽派的制版名家刘荣等人细心制作，刻制成版。木版细腻精致，完美呈现了原画稿的艺术特色。年轻一代的学习者，在进行绘画学习的过程中，较多选择临摹此图。约30年后，《芥子园画传初集》刊刻出版，在画集中复刻了《太平山水图》中的多幅作品，可见《太平山水图》对后世版画的巨大影响。

此图在刊刻印制完毕后就传到了日本，在日本广为流行。在日本称为《萧尺木画谱》或《太平山水画帖》，很多画家纷纷进行收藏临摹。萧云从的《太平山水诗画》传至日本后，奠定了日本南画的基础。"南画"（nanga）或"文人画"（bunnjinga），是18世纪江户时代中期在日本盛行的具有浓厚中国绘画气息的画派总称。木村重圭在《何为南画》一书中写道："精通诗书画

等文雅之道的人所作的画，被称为文人画。但是由于多数文人画格式上都属于南画，所以，在日本南画和文人画基本就是同一含义了。"早期日本文人画代表画家有黄檗僧、祇园南海、服部南郭、柳泽淇园，真正称为南画画家的代表画家有彭城百川、与谢芜村、池大雅。

日本南画的兴起至完成，其间大大小小的画家皆以《太平山水诗画》为典范，称之为画谱和画帖。日本南画后来成为日本画坛的主流画派。日本著名美术史家大村西崖《图本丛书》中记泷川君山《萧云从离骚图》跋文云："我邦祇园南海所得其《太平山水图》，称为士大夫画，传诸池霞桥，霞桥因悟六法，南宗之画于是盛行。尺木绘画之妙可知也。"日本白井华阳《画乘要略》说："池大雅初学伊孚九山水，后从柳里恭模其秘迹。相传贷成病其画不进，质之祇园南海。南海出旧储清《萧尺木画谱》，因谓贷成曰：'子学画当学文人学士画。'乃以画谱与贷成。贷成大喜，出入不释手，遂得其风趣，于是其技大进。书亦仿佛萧氏。"日本著名学者秋山光夫在《萧尺木与〈秋山行旅图〉》卷中记云："萧尺木艺术的影响，在我国绘画发达史上有很深的意义，这是谁都应该承认的。而南海以《萧尺木画谱》（即《天平山水诗画》）给池大雅这件事，在我国艺苑已成为脍炙人口的佳话了。"可见这本画集对日本画坛产生了深远影响。

泛槎图

清 张宝绘，羊城尚古斋张太占刻图。

　　清代文人画家张宝（1763—1832）的版画集《泛槎图》（6集），
系《泛槎图》初集、《续泛槎图》《续泛槎图三集》《舣槎图四
集》《漓江泛棹图五集》及《续泛槎图六集》的合称。图集内容
丰富、版刻精美，是中国绘画史上少有的纪游类版画作品。在旅
行条件有限的年代，这套图册不仅成为张宝行旅过程与绘画创作
的印证，也令读画人仿佛徜徉于江山之中，游目骋怀，心生向往
之情。

　　张宝，字仙槎、梅痴，清代江宁府上元县（今属江苏南京）
人，乾隆二十八年（1763）四月生于金陵的一个生活殷实的家庭，
祖居城南秦淮河畔三山街一带。张宝平生未入仕，因此在正史文
献中少有记载，其生平事略及游踪屐痕散见于《泛槎图》各集自
述和昔人的一些零散记述中。他从小喜欢画画，热爱山水等自然
风物，20岁时因为科举考试的失利便从此决定放弃入仕，做一
个遵从内心喜好、纵情于山水与古迹之间的文士。

嘉庆六年（1801）前，张宝除了涉足江苏一带，还曾经踏足皖、赣、楚北等地，"所过名胜，遍访前人遗迹，以次临摹之，画学稍有进益"。嘉庆十一年（1806）秋天，张宝开始北上皇都北京，并在此逗留3年，其间经文坛名家法式善引荐，受聘于礼亲王昭梿门下。张宝能诗善画，在与京城名流骚客广泛交游、谈艺中屡番受益，而且积累了不少交际人脉。嘉庆十四年（1809）夏，张宝应成亲王永瑆之约前往山西，驱车游历赵、晋、秦、韩等地（分别为今河北、山西、陕西、河南一带），"遂得望恒峦、登太华、上嵩山"。绕道家乡金陵后，"再入都门（今北京）而返"，途中还"登泰岱观日出"。嘉庆二十三年（1818）初夏，张宝远行中由楚入粤，途经衡阳登临南岳祝融峰，再乘兴游历岭南罗浮山。在这10余年的行旅生活中，张宝在畅游各地的过程中难忘所历经的山水奇胜，因此为每一个所到之处绘一张图画，并在画上题小诗。这些题诗的行旅画作，受到了贵族与士人的追捧，不断收到馈赠的书法和题赠诗咏。随着时间的积累，这些赠送的作品也形成了一定的数量，于是张宝在感叹于"半生漂泊，宦学无成，只以片长薄技，遨游于学士大夫之门"之时，便动意将根据个人经历所创作的13幅图像于嘉庆二十四年（1819）以《泛槎图》为册（该图册初集）在羊城（今广东广州）付梓刊行，图册中还附有馈赠的书法、题咏。第二年，张宝又根据途中所见创作的23幅诗画，以《续泛槎图》为册再次在羊城刊印。道光元年（1821）张宝至羊城刊成图册后，"自珠江还棹，度梅岭（位于今广东、江西交界处），经虔州（今江西赣州），驻洪都（今江

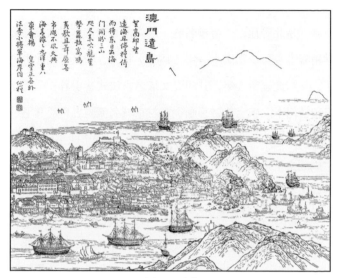

《澳门远岛》

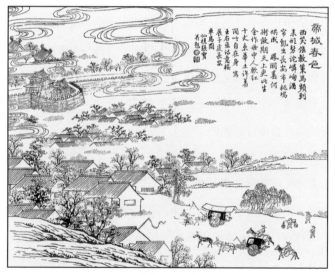

《帝城春色》

西南昌）"。适逢廉使王箕山修竣东湖百花洲，他得以"款留月余，属写《仙瀛图》勒石"，至这年五月才返回金陵家中。道光二年（1822）六月赴真州（今江苏镇江）访友。这年秋天，他又游走于皖南佛教圣地九华山等地，然后返回故里。道光三年（1823）春天，张宝携三儿子恩溶从金陵出发，由真州渡江至扬州访友。四月重游苏州灵岩、邓尉两山。五月进入越境（今浙江一带）后，先在杭州吴山避暑数月，遍览西湖之畔名胜古迹。八月，前往绍兴，叩访兰亭，拜谒大禹陵。随后探幽天台山、雁荡山，至永嘉寻访南朝山水大诗人谢灵运的遗迹。再游青田石门洞，参谒"明初三大家"之一刘基的读书堂，闲看瀑泉注流刿溪、括苍（今浙江丽水东南一带），再绕道闽北武夷山后"返棹江西"。张宝将此番游历所获得的 27 幅诗画，加上故乡金陵山水胜迹图画 18 幅，分别以《续泛槎图三集》《舣槎图四集》为名刊行。但遗憾的是题咏较少，于是张宝于道光四年（1824）春天又访北京，旧友新朋相见，"无不欣然分册留题"。这年秋天他应邀在津门（今天津）逗留数月，然后返回金陵。次年春天张宝再赴京城，此行"索诗题者甚富"。返程中再登泰山览胜、绕道曲阜拜谒孔子陵。道光五年（1825）《续泛槎图三集》在羊城刊成。道光六年（1826）暮春张宝再赴羊城校刊，第二年《舣槎图四集》在此刊成。这年秋天张宝得知友人叶筠潭廉使升任山西方伯，便借送行之际泛游了风光旖旎的漓江，随后"绕道龙城（今广西柳州）而返"。此时张宝由于年事渐高，从此便不再出门远行了。他将此行创作的 12 幅诗画整理成《漓江泛棹图五集》。道光十一年（1831）就

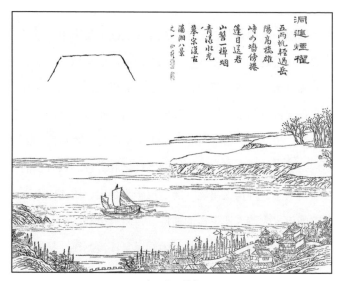

《洞庭烟棹》

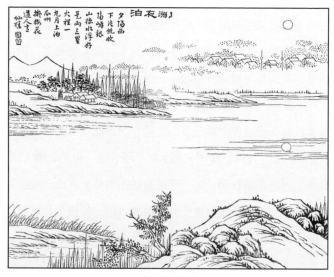

《瓜洲夜泊》

近在家乡金陵周边的天台山、雁荡山游历。已至暮年的张宝尚有甘、川、滇、黔等省境足迹未涉，内心始终有所不甘，遂将这四省的著名景点连同未能成行的五台山、武当山、五指山等名山胜迹，绘制成7幅图画。张宝此时仍感意犹未尽，遂又从游历过的地方选取素材，补绘成《虞阳海旭》《紫琅香市》《双山毓秀万水朝宗》。道光十二年（1832），这10幅诗画以《续泛槎图六集》为册在金陵刊成。

张宝晚年在金陵过着颐养天年的悠闲生活，"每遇春花秋月，邀二三知己，逍遥于三山二水之间，遨游于天阙（即牛首山）、栖霞（山）之上，赏读随园先生（清代文人袁枚）晚年诗，志趣相投者时常相互邀饮雅集"。自清代嘉庆二十四年（1819）至道光十二年（1832），张宝将历次"浪迹中精选创作的103幅诗画，以及当时人们为之作序或题咏的300余件书法手迹，悉心钩摹后分别交由羊城、金陵两地刻书坊雕版成册"。《泛槎图》（6集）最终刊行问世，不仅实现了张宝心中的美好夙愿，也成为人们闲暇之余心灵栖居的港湾。画上有张宝自题诗咏点景畅怀，诗画相融。这些诗文大多隐含着李白、陆游等前贤遗风，内容或讴歌祖国秀美山川、风土人情，或简言个人行踪、友朋交往等状况；从体例上来看，三、四、五、六、七言均有，律诗或绝句等形式不一。在每集图画前后，刊有当时名公巨卿、学人墨客、僧道隐士乃至妇女稚童等人为之留下的书法手迹，书体兼有篆、隶、真、行、草诸体，其中还不乏满文书写。作为自传体画册，其中凝聚了作者数十年的坚持与努力，奠定了他在中国绘画史上的地位。

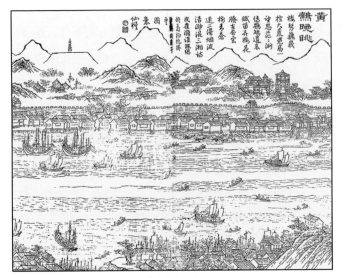

《黄鹤晚眺》

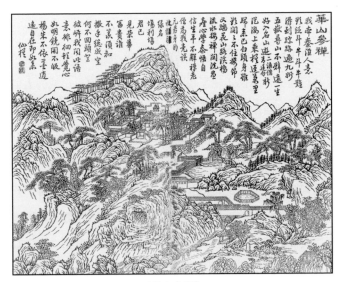

《华山参禅》

《绘者自画像》

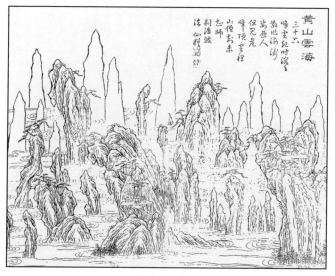

《黄山云海》

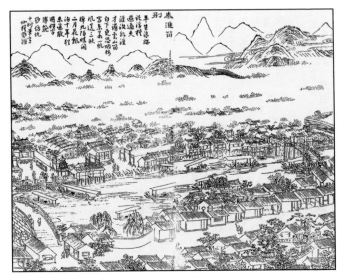

《秦淮留别》

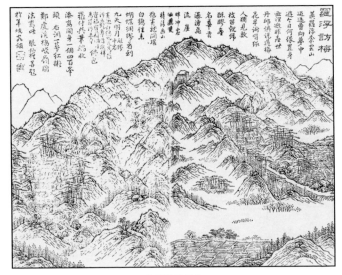

《罗浮访梅》

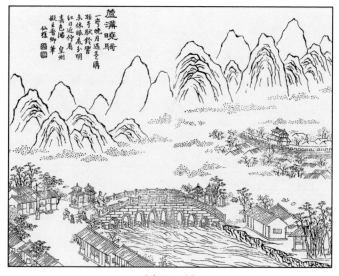

《卢沟晓骑》

背景说明：

　　《泛槎图》初集中包括：《绘者自画像》《乘槎破浪》，以及《秦淮留别》《石城蚕发》《燕子风帆》《瓜洲夜泊》《浮玉观潮》《邗水寻春》《鼍湖问津》《清江候闸》《黄河晚渡》《临清阻雨》《卢沟晓骑》《帝城春色》等12幅图画，主要记述了嘉庆十一年（1806）张宝由金陵秦淮河畔家中出发，乘船途经瓜洲、镇江，再沿京杭大运河北上扬州、高邮、清江等地，过黄河后至鲁西北临清，以及到达京城后所见到的各地秀美风光。

　　《续泛槎图》包括：《昆明（湖）聚秀》《盘山叠嶂》《恒峦积雪》《韩岭悲风》《太华晴岚》《龙门激浪》《嵩屏晓

翠》《岱峰观日》《大观赏月》《琵琶秋思》《黄鹤晚眺》《洞庭烟棹》《衡岳开云》《澳门远岛》《罗浮访梅》《扶胥望海》《湘桥仙迹》《腾阁看霞》《匡庐飞瀑》《小姑砥柱》《黄山云海》《虎阜（丘）纳凉》《西湖春泛》等23幅图画，主要记载嘉庆十四年（1809）张宝离开京城后前往冀、晋、陕、豫、楚、湘、粤等地，然后途经赣、皖返家，以及踏访"人间天堂"苏、杭等地所见景致。

《续泛槎图三集》收录27图，依次为《端州采砚》《独秀探奇》《海珠话别》《庚岭忆梅》《八境重登》《仙瀛分韵》《鸠江午泊》《采石阻风》《家园宴乐》《东城赏荷》《黄湾访僧》《九华拜佛》《虹桥修禊》《灵岩望湖》《邓尉香雪》《理安避雨》《海宁观潮》《禹陵谒圣》《兰亭问津》《赤城餐霞》《桃源觅洞》《雁荡寻秋》《龙湫观瀑》《东瓯吊古》《武彝（夷）品茶》《岫云折桂》《瀛海留春》，主要反映道光元年（1821）张宝离粤返家、次年于金陵欢度六十生辰后再赴苏、皖两地，及此后复入京城的旅行所见。

《续泛槎图六集》内有图10幅：《昆仑演派》《峨眉晴雪》《点苍暮烟》《叠翠朝霞》《五台归云》《武当梦游》《五指擎天》《虞阳海旭》《紫琅香市》《双山毓秀万水朝宗》。从《泛槎图》（6集）中再除去前述的《乘槎破浪》《家园宴乐》《大山庐墓》，其余93帧图画皆为张宝游访各地山川胜迹之心仪景致与"鸿雪留痕"，大多可归结于中国传统实景山水画范畴。

1. 南京及周边名胜古迹

《秦淮留别》

描绘了南京秦淮河两岸的景致。

《瓜洲夜泊》

瓜洲地处今天的江苏扬州，京杭大运河与长江交汇处，自古为长江上的重要渡口。瓜洲人文积淀深厚，与此地相关的诗文创作颇为著名，如王安石《夜泊瓜洲》、陆游《书愤》"楼船夜雪瓜洲渡，铁马秋风大散关"。杜十娘怒沉百宝箱的故事也发生在这里。

《卢沟晓骑》

描绘了月下骑马过卢沟桥的景象。

2. 澳门、海南岛风景

《澳门远岛》

清末澳门的景致。三言诗"登高丘，望远海。且停槎，倚而待。东日出，海门开。盼三山，咫尺来……宴冯夷，歌且舞。蜑无市，飓不风。天与海，青潆潆。九泽重，八蛮会。扬皇灵，正无外"。

3. 其他风景名胜

《黄山云海》

《华山参禅》

古歙山川图

清吴逸绘，徽派黄氏黄松如、黄正如刻。清乾隆二十二年（1757）阮溪水香园刻本。

　　康熙时期《歙县志》所刊吴逸绘的山川图，原为《歙县志》的插图，原版后来辗转归歙西潜口汪氏水香园所藏。据民国版《歙县志》记载，水香园在潜口紫霞山麓，为"汪砚村沅别业"，是徽派园林中的杰作，汪沅为水香园主人。水香园坐北朝南，门前有阮溪流过，西侧有紫霞山或称观音山，后面有浮丘峰又称芙蓉峰。峰下有轩帝炼丹台与霞山观音殿，又有日月双泉与阮公泉遥相竞流。"其西当紫霞山之法镜台，又西北为轩帝炼丹台，日月双泉然仰出于芙蓉峰下……而槛外诸峰错峙屏立，岚阴积翠，晓夕百变。"当年每至春季，诸峰群坞之间，苍松翠竹之下，还有烂漫的十里桃花可供观赏。

　　山川图于乾隆二十二年（1757）以单行本重印，题名为《古歙山川图》，作者明署为吴逸，今中国国家图书馆藏有一部。该书前有曹贞吉、汪钺士、吴菘三人的序跋，摘录如下：

　　"五岳真形非绘所能仿佛，而列国舆图，往往间省方者，乐

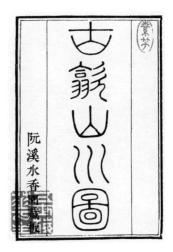

《古歙山川图》扉页

得而披览之。余尝窃慕新安大好山水，及随牒至郡治，睹其云壑峭蒨，澄江镜澈，触处皆成图画。洎入黄山，探海子奇诡诞谲，莫可名状，以为虽荆关董巨无从落笔也。今年春，武密靳君辑邑志告成，仿朱思本画方之制，按图考地，不失累黍。而吴子绮园，东岩宅心丘壑，雅志丹铅，傅宗人疏林别为《古歙山川图》，萧疏澹远，笔墨遒逸，正不必蜡屐登临，而溪谷窈窕，映发几席间，如挹宣平于翠微，觏轩皇于丹壶。览者展帙神往，足当卧游矣。北海曹贞吉撰。"

"昔郦道元注《水经》，谓浙江之水，潭不掩鳞，分歙县立之。唐李白《送温处士归黄山》，有'黄山四千仞，三十二莲峰'之句。吾歙山高水清，两公之言尽之。予家大好山水之间，游历殆遍，与之浑忘。有询以山水真面目，反未之识也。岁壬申，大令靳公辑歙志，招予友吴子疏林为山水诸图，笔墨生动。昔阎立本

《问政山》

六国图，模写形容，种种入化。李思训骊山阿房宫图，宛如歌乐有声。今吴子诸图不让阎李。大令尝心之至，属别梓焉。展帙神怡，想见晋唐两公清鉴。大令此举，能古歙山川开生面矣。阮溪汪士钛识。"

"宗少文爱山川，每游涉辄图壁间。唐明皇使吴道子貌嘉陵山水。奏云：臣无粉本，并记在心。帝使画于大同殿，三百里一日而毕。盖其性情与山川为一，故毫濡动合自然。新安大好山水，著自梁武帝敕徐家令秀嶂分霄，渊无潜甲。郑广文见之技穷，王辋川于焉神往。家侄疏林应大令之请，仿朱思本画方之制，地形险易，村壤比，补前志所缺，而又别为山川图，虽连峦叠秀，未尽端，几于三十幅为款。大令语予曰：是疏林雪里芭蕉也，盖别梓焉。其帙简，其行远，使纵情烟壑，对之时发逸响。余诺之而

《渔梁》 拟周昉

识其语于后。虬山吴菘跋。"

　　《古歙山川图》的绘刻完全汲取了中国传统绘画构图及章法形式，使诗、书、画、印成为版画整体不可分割的组成部分。徽派木刻版画家是构成万历黄金时代的支柱，他们是中国木刻画史里的"天之骄子"。他们像彗星似的突然出现于木刻画坛上，其中包括刻绘有许多山川风景的24幅版画作品：《东山》《问政山》《龙王山》《西干》《渔梁》《紫阳山》《新安江》《歙浦》《岑山》《篁南》《天马山与黄罗山》《古岩》《文几山》《金竺山》《丰南》《灵金山》《潜口》《飞布》《高阳桥》《黄山》（2 幅）《黄山石笋》《石耳山》《古梅窝》。

　　16、17世纪，随着徽州木刻画的兴起，精工明丽，极一时之胜。歙县刻工盛于明季，而虬村黄氏尤多良工。明代中期胡应麟指出：

《水香园周边景观》 仿王右丞

《石耳山》 临董源

《黄山》 仿云林笔意

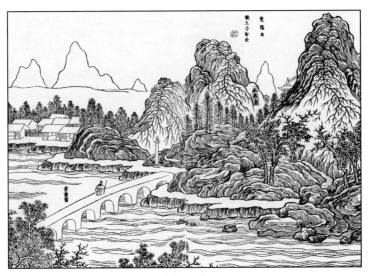

《紫阳山》

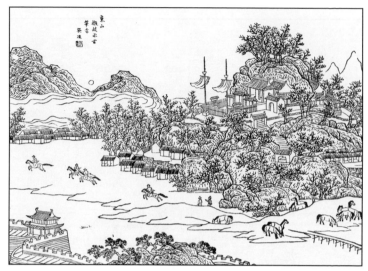

《东山》

《岑山》

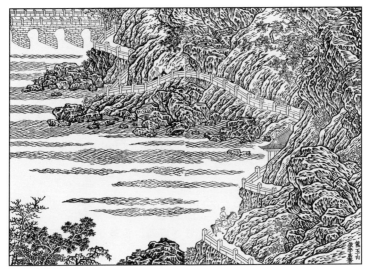

《龙王山》 仿李唐笔意

"近湖刻、歙刻骤精，遂与苏、常争价。"当时徽州的刻书已成中国雕版印刷的代表。由于徽州刻书业的发达，越来越多的文人画家参与到徽州版画的制作中，所绘的纪游图被刻于各种方志及名山图版画之中。雕版印刷的兴起，也使记录风物的绘画作品得到了更广泛的传播。

　　明清徽州方志、谱牒中插图形式多样，包括名胜风光、楼台祠宇、古迹遗址和各种地形图等，多出自名家手笔，这些兼具实用功能的画作绘出了真山真水的神姿。清代徽州方志中的山川版画具有很强的艺术欣赏性，也具有实景地理图的功能。除徽州方志中的风景插图外，明清时期还流行以图为主的"图经"或名山胜景图等以图为主的书籍。图经以图为主或图文并重，是记述地

方情况的专门著作，又称图志、图记，它是中国方志发展过程中的一种编纂形式。明人谢肇淛游齐云山，感叹因为"胜迹漫灭，仅存其名"，即便是当地土人也不能熟谙，于是，"囊中携图以行，每至一所，辄按图索之"。同游的潘之恒笑言"使君卧游足矣"。谢肇淛所携之图，应为图经、胜景图等一类具有导览功能的图册。徽州历史上就曾有过多个版本的《黄山图经》。

这是康熙二十九年（1690）靳治荆修《歙县志》之卷首插图《问政山》，位于歙县歙城东门外，山势如翔鸾舞凤，以竹笋和珠兰花闻名。此图模仿宋代画家李咸熙画法绘制。

《紫阳山》，宋代大儒朱熹的父亲朱松曾在歙县紫阳山读书，朱熹题其书房曰"紫阳书室"，以示不忘，紫阳成为朱熹的别称。此图模仿宋代名家王晋卿画法绘制。

《岑山》，位于歙县城东南十五里处、新安江的江心。山上有始建于五代之周流寺，香火极盛，与普陀山南海匹敌，故称为"小南海"。此图模仿宋代大家范宽的画法绘制。

名山图

明崇祯刻本，木版画集。

明崇祯六年本《名山记》，卷首有王世贞、汤显祖、王樨登三人题序，因此也有人题为"王世贞编"或"汤显祖选"。此本系以明嘉靖四十四年（1565）何镗《古今游名山记》十七卷为基础，一般认为是由何镗辑录，末尾选明以前各种游记文字汇刻而成。徐州市图书馆、中山大学图书馆和日本王舍城宝物美术馆均有相应版本的收藏。《名山图》中有少数翻刻旧方志中的版画，大部分为画家创作。

建安、金陵、武林、苏州、吴兴和徽州等地是明代重要的刻书中心，围绕刻书事业的发展也形成了各具特色的木刻版画。建安版画的古朴、金陵版画的豪迈、徽派版画的典雅与细腻等，形成了明显的作品差异，这种不同的风格形成的原因既有地域文化的因素，也有画家、刻工的因素，同时也体现了书坊主人的审美取向。书籍插图版画在传播的过程中也使得各地版画在风格上相互融合，而翻刻是促进这一过程的重要途径。万历年间就有版画

《雁荡山》

插图的镌绘者穿梭于江浙一带，如徽州的黄氏刻工自明代中期始几代人居于杭州。至天启、崇祯年间，苏州的王文衡为吴兴版画作过大量的戏曲版画插图；建安的刘素明往来于江浙一带，为金陵、武林、苏州等地镌绘了大量的戏曲小说版画。他们与江浙一带的画家、刻工共同推动了明末版画的发展。

《名山图》是明代版画中记录山水的重要作品，这是一部由画家集体创作而诞生的版画集。序言中提及10位画家：郑千里、吴左千、赵文度、林士良、陈路若、黄长吉、蓝田叔、孙子真、刘叔宪、单继之。其中可考的有：吴左千，字廷羽，新安画家，晚明人，生卒年不详，与丁云鹏同绘有明万历十六年（1588）泊

《小金山》

如斋本《博古图录》和明万历二十七年（1599）泊如斋《考古图》，
与丁云鹏、俞仲康绘有明万历十七年（1589）方氏美荫堂刊本《方
氏墨谱》，万历本《古本荆钗记》中亦署有吴左千之名。蓝瑛，
字田叔，号蝶叟，晚年号石头陀、山公、万篆阿主者、西湖研民
等，杭州人，是浙派后期代表画家之一，长于山水、花鸟、梅竹，
尤以山水著名。其山水法宗宋元，晚年笔力苍劲，与文徵明、沈
周并重，与陈洪绶等多位画家绘有明崇祯年间山阴延阁李告辰刊
本《北西厢》。郑重，字重生，歙县人，曾客居金陵，善画山水、
佛像。丁云鹏推为赵伯驹后身，遂号千里，生卒年不详，根据其
画上署名，当为明万历、崇祯时人。赵文度，名左，华亭人，善

《峨眉山》

画山水，授业于宋旭之门，画宗董源，并及倪云林、黄子久诸家，为苏松派创始人之一，与董其昌、陈继儒并称为"苏松派三大家"。陈路若、黄长吉、孙子真、单继之，据《中国美术家人名辞典》中记载仅绘有《名山图》。

后世借鉴此图集为例或进行翻刻的版本还有许多。以康熙三十四年（1695）本为例，此本为新安吴秋士西村、汪与图义斋选。卷首有遥青斋的跋文："《名山图》规模仿自旧志，而传神点缀，系集一时名流胜友，共相藻绘，各臻奇妙，虽尺幅之中仅存大概，而披阅之余，亦足为卧游之心一助云。康熙乙亥季秋月重摹于遥青斋。"此本翻刻崇祯六年（1633）本，图版未做改动。

此外，还有三种版本在崇祯本基础上经翻刻后有所改动。一是美国国会图书馆藏清刊本，其中相同的几幅版画有：《小金山》《罗浮山》《隐山》《桂林》《峨眉山》《修觉山》《青城山》《壤西》；二是丹麦国家图书馆藏清刊本（为蝴蝶装），与崇祯本《名山图》相同的有：《盘山》《白岳山》《九峰三泖》《天目山》《庐山》《罗浮山》《峨眉山》；三是广东省立中山图书馆藏光绪二十一年（1895）石印本《天下名山图咏》。此本四册，图版众多，其中《燕山》《盘山》《太行》《匡庐》等图均源自崇祯本《名山图》图版。

罗浮山位于今天的广东省东江之滨，被道教尊为天下第七大洞天、第三十四福地，被佛教称为罗浮第一禅林。汉代司马迁曰："罗浮汉佐命南岳，天下十山之一。"

青城山，位于四川省。道教天师道圣地，中国四大道教名山之一，享有"青城天下幽"的美誉。

吴越游览图咏

（清）吴楚奇撰绘，清康熙年间翠雅堂刊本。美国哈佛燕京图书馆藏。本图集包含吴越地区的山水、古迹、风景名胜。

自远古时期长江下游地区人类社会初现雏形，吴越两地便开启了各具特色而又相互交融共鉴的独特文化发展历程。周太王之子太伯、仲雍南奔荆蛮，"荆蛮义之，从而归之千余家，立为吴太伯"，可见吴地先民即"荆蛮之人"。《史记》记载了周武王封周章为吴君一事："是时周武王克殷，求太伯、仲雍之后，得周章。周章已君吴，因而封之。"越国则为姒姓方国，"越王勾践，其先禹之苗裔，而夏后帝少康之庶子也。封于会稽，以奉守禹之祀"。吴越两国虽然始于不同的部落联盟，其考古文化谱系亦不相同，但两国地理位置相近，且两国之间交流频繁，因而在文化上有着诸多相同特质，也成为两国文化可以在较大区域内呈现共性与融合的内在基础。吴越文化形成的外在重要原因是春秋晚期两国连绵不断的交战。吴越两国在春秋晚期国势均臻于强盛，吴国寿梦于此时称王，"寿梦立而吴始益大，称王"。《史记》认为这是吴国强盛的发端。《左传》记载了寿梦此时的攻伐："吴

始伐楚、伐巢、伐徐"；"蛮夷属于楚者，吴尽取之，是以始大，通吴于上国"。《史记·伍子胥列传》中对吴国对外战争的记载，称其"西破强楚，北威齐晋，南服越人"，明确指出了吴越两国的征战。而越国至勾践时兴盛，吴越两国开始了长时间的争霸战争，最终吴国为越国所灭。吴越两国在地理环境、社会经济状况、生产生活方式等方面都有着诸多相同特质，两国在文化上相互交融，最终形成了独具特色的吴越文化。吴越地区滨海沿江湖泊众多，自然环境温湿多水，素以"水乡"著称，其建筑文化处处彰显出水文化的魅力，如面水民居、跨水民居、水巷民居等样式。吴越地区的自然山水、民族风情、文物古迹、文化艺术具有较强审美趣味的山川形胜、田园景致，使游客获得了感官和精神的愉悦。

"图咏"是明清含有版画插图的书籍常见的一种图文样式，确切说是依照图的内容配上相应的题咏文字，内容主要是呈现绘画作品，也折射出中国绘画与诗歌之间紧密的联系。如：改琦绘《红楼梦图咏》、禹之鼎绘《楝亭图咏》、文徵明绘《拙政园图咏》等。今天，人们在旅行中喜欢以拍照、小视频、游记和记手账等形式来记录亲身经历过的风物景致，而古人在出行条件并不便捷的情况下，大多数人一生都无法抵达家乡以外的地区，绘者则是将情志寄托在所见风物的绘画之中，同时也迎合了一部分读者卧游山水的精神需求。在《吴越游览图咏》例言中，吴楚奇曾提及这本图咏集创作中诗与画之间的关系："诗以寄志，画以抒怀，不必其工与否，也当登临凭吊时，或诗成而继以画，或画就而缀以诗。"图绘既有今人熟知的风物景色，也有今天并不为人

所注意，却具有丰厚人文底蕴的风光古迹，而正是在回归到古籍原本的过程中才又重拾了它们的价值。

《金陵燕子矶》

《金陵燕子矶》

　　燕子矶位于南京市栖霞区幕府山东北角观音门外，长江三大名矶之首，也是中国古代重要的长江渡口。图咏附《题燕子矶》诗："森森晴江见酒旗，金垣绵亘接平堤。神皋突兀帆光簇，堕岭崚嶒燕影低。星日灿空仙路近，鱼龙排浪雨云迷。孤亭坐久瞻无际，回首南天万绿斋。"

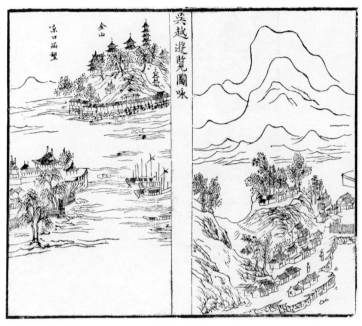

《京口西望》

《京口西望》

京口是江苏镇江的古称。三国时孙权于公元 208 年在京岘山东筑城，其城凭山临江，故称京口，是古代长江下游的军事重镇。观者在此凭吊有目空天际、怅望无极之感。

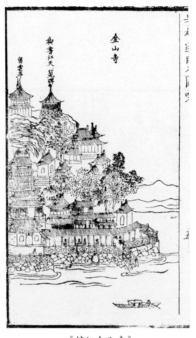

《镇江金山寺》

《镇江金山寺》

 金山寺位于今江苏镇江市区西北的金山上，始建于东晋。金山寺依山而建，寺内主要建筑为天王殿、大雄宝殿、观音阁、藏经楼、方丈室等。金山寺自创建以来，经历代修葺，古迹甚多，其中主要有：慈寿塔、法海洞、妙高台、楞伽台（又名"苏经楼"）、留云亭（又名"江天一览亭"）等。苏轼曾于宋神宗熙宁四年（1071）由京师赴杭州通判任途中，于十一月三日游览镇江金山寺后作《游金山寺》。图咏中有《题金山寺》诗："何处移来巨岭头，中峰独辟界江流。千重雪浪穿鳌窟，百转云衢覆蜃楼。势控东吴天柱稳，声吞瓜步海门秋。凭栏指点忌归路，绝叫还惊贝阙游。"

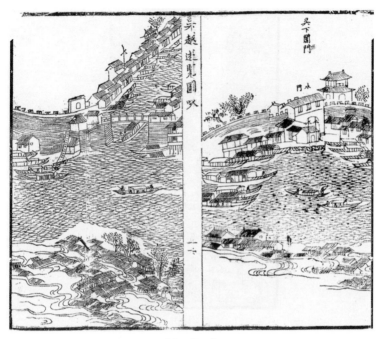

《吴下阊门》

《吴下阊门》

　　阊门是苏州古城的西门，明清时期这里曾是苏州城最繁华的商业街区。

《花山》

《花山》

花山，在今江苏省境内，可能指的是华山，也可能指的是江苏高淳东南的花山。《清一统志·江宁府一》中记载："山最高，上产白牡丹，故名。"从图旁《题花山》诗"何处名山不种花，偏于斯地竞春华"，推测为华山。

《灵岩山》

位于今江苏省苏州市，以奇石而著称。传说为西施行宫，据《苏州灵岩山志》载："吴都佳山水，萃于西南，有特起群峰之上，以清幽奇秀称者，是为灵岩山。"春秋时吴王得到越国所贡

之美女西施，于海拔 182 米的灵岩山上修建了我国最早建于山顶的离宫"馆娃宫"。吴国灭亡后，馆娃宫也被焚。自晋司空舍宅为寺，至梁天监年间又以此遗址扩建山寺，从此变为圣地。

《雷峰东望》

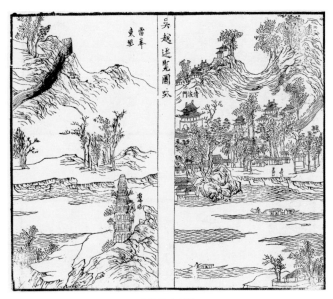

《雷峰东望》

《南屏山净慈寺》

净慈寺所在的南屏山，又名佛国山，著名的"南屏晚钟"指的便是这里，这块匾额为清康熙帝南巡时的御笔。这里经历过多次火灾和重建。图咏中有题记云："南屏怪石壁立如屏，其凌空而耸翠者曰慧日峰，登其巅则湖山在目。"

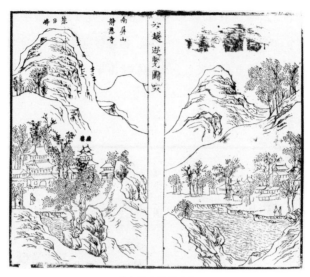

《南屏山净慈寺》

《西湖全图》

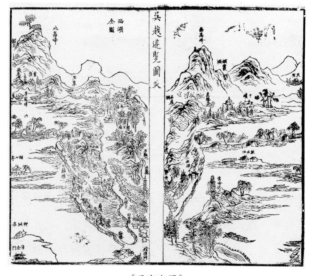

《西湖全图》

湖山胜概

（明）陈昌锡刊刻，万历年彩色套印本，法国国家图书馆藏。

这件藏于法国国家图书馆的《湖山胜概》采用了彩色套印技术。套色印刷是中国古代印刷史中继雕版印刷、活字印刷之后又一重大技术突破。"饾版"的发明与使用开创了古代套色版画的先河，采用这种印刷技术印制的版画色彩绚丽，能够表现出画面色彩的深浅浓淡，使印刷品更加精致美观。"拱版"的出现比18 世纪中叶德国第一次应用凹凸印刷技术要早了 150 多年。

它的刻印者在跋语中提到了"卧游"一词，原句为："庶阅兹编而结想湖山者，不出户庭，湖光山色在几席间矣，岂不当古之卧游乎？"在明代，图文并茂的旅游导览性书籍随着书坊刻书的兴盛已十分普遍，"西湖旧题十景，吟咏者后先相映图册"。收入西湖景色的图咏版画集并不在少数，而吴山作为西湖的外景，既没有诗词吟咏也没有图画描绘，这也成为这部版画集得以刊印的初衷。《湖山胜概》书后有武林陈昌锡的跋语云："虎林湖山甲天下，凡游人慕西湖来者，辄舍舟而舆，寓目吴山，尽其胜而

后返。第西湖旧题十景，吟咏者后先相映图册，而吴山独未图且咏之，岂山灵有所秘，不一露之毫楮耶！"便证明了这点。诗与画的关系成为图咏集常常提及的话题，刊刻者在跋中云"凡诗不尽意者图写之，图不尽景者诗道之"，恰恰说明诗与画之间互为补充，形成了对景物的立体描绘。

陈昌锡作为刊刻者在史料中很难找到其生平记载。从这则跋语和他在题诗《三茅观潮》后钤盖的印章中可知：陈昌锡，字梦得，号太液生。陈昌锡从父老口谈中得知吴山十景的名目，即"紫阳洞天""云居松雪""三茅观潮""玄通避暑""宝奎海旭""青衣石泉""太虚步月""海会祷雨""岳宗览胜"及"伍庙闻钟"。他正和几位朋友商量着如何用图文并茂的方式介绍吴山的胜景，恰逢"司礼孙公绘图进内地"，于是就请画工仿照司礼孙公进献皇宫的吴山风景图绘制了《湖山胜概》中的插图，并邀请名家为每幅图题写诗词。这里的"司礼孙公"究竟是何人？袁宏道在《西湖记述》中也提到了一位孙公，并称他为"西湖功德主"。望湖亭，即断桥一带，堤甚工致，比苏堤尤美。夹道种绯桃、垂柳、芙蓉、山茶之属20余种。堤边白石砌如玉，布地皆软沙。杭人曰："此内使孙公所修饰也。"袁宏道认为这位孙公为西湖建设所立下的赫赫功绩堪比白居易、苏轼，是"异日伽蓝也"。

徽州商人汪汝谦垂髫之年来到杭州，为西湖山水之美而折服。他在晚年的回忆文章《西湖纪游》中特别提到了一位整治西湖的功臣："余垂髫来武林，见山水而仆居。时内监东瀛孙公总理织造，凡上方赐予，悉输为湖山之助，袁中郎称为护法伽蓝。"

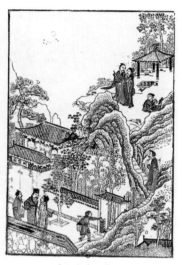

《三茅观潮》　　　　　　　　　　《太虚步月》

这位孙公，名叫孙隆，号东瀛，万历时司礼监太监，主管苏杭织造，他花费了巨资修葺西湖名胜，为时人所称道。张岱在《西湖梦寻》中记录了他所主导的西湖建设工程，包括：助建昭庆寺，修筑什锦塘，改建清喜阁，重修净慈寺、三茅观、龙井寺、灵隐寺等。杭州人为了纪念孙隆改造西湖的功勋，特意在湖畔为他建造了一座生祠。然而这位杭州人心中的"护法伽蓝"却是苏州百姓深恶痛绝的对象。万历二十九年（1601），孙隆受万历皇帝指派到苏州增税。他私设税官，擅立关卡，横征暴敛，民怨沸天。当年又逢水灾，桑蚕无收，机户杜门罢织，万余机匠失业，从而引发了一场抗税斗争。一个名叫葛成的丝织工人指挥成千上万的民众冲击税使孙隆的衙门，杀死了多名税官，焚烧了他们的住宅，孙隆被迫逃往杭州。尽管如此，孙隆仍是万历神宗皇帝宠信之人，他

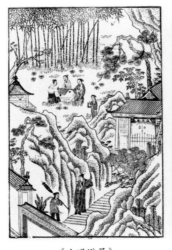
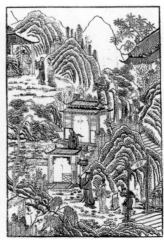

《玄通避暑》　　　　　　　　　　《青衣石泉》

派人绘制吴山风景图进献宫中也是为了向皇帝展示自己治理西湖的成果。《湖山胜概》的刊刻人陈昌锡能与孙隆攀交，并看到这些风景图，可见他应当是一位颇有地位的士绅。陈昌锡认为："凡诗不尽意者图写之，图不尽景者诗道之。"诗与画这两种艺术形式相互作用的同时，各自的情境会不自觉地叠加，呈现出一个更广阔的意蕴空间。他在请画工仿绘吴山风景图的同时，遍求名家诗笔，实现诗画配合。《湖山胜概》中的诗文作者包括陈昌锡本人在内共 13 人，其身份大致可分为官员、儒生、艺术家、僧侣。陈昌锡刊刻的《湖山胜概》应该分为上下两卷，上卷为西湖十景，下卷为吴山十景，故而合称"湖山胜概"。上卷已经佚失，法国国家图书馆藏本仅为下卷，是孤本古籍，封面封底都已经散佚，保存下来的 49 页除了陈昌锡的跋语外，是对吴山十景的图片描绘和诗文描述。

第二章

建筑、园林

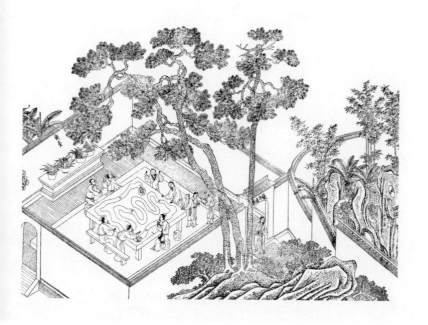

环翠堂园景图

（明）钱贡绘、黄应祖刻，明万历间
新安汪氏环翠堂刊本。傅惜华旧藏。

 此版画以长卷形式刻印，是明代万历年间徽州版画的代表作
之一。"环翠堂"是明代文学家、戏曲家汪廷讷所建的私家园林
"坐隐园"的主厅。坐隐园位于安徽省休宁县，园中景点众多，
山水河流、亭台楼阁俱全，是一座风格独特的徽派乡村园林。坐
隐园主人汪廷讷一生为后人留下的宝贵文化遗产，除却精美的版
刻书籍和在当时广受欢迎的戏曲作品，当属关于这座园林的图画、
园记和诗文记载。《园景图》以环翠堂为中心，描绘了整个园林
的景色。图中八角亭上书有"观空洞"，为环翠堂景致一隅。

 《园景图》的起首处，在李登的印章右边，有黄氏刻工"黄
应组镌"四字落款，在图的结尾有"吴门钱贡，为无如汪先生写"
两行落款。但是与钱贡存世的争议较小的两幅绘画作品相比，一
幅是天津博物馆所收藏的《城南雅逸图》，另一幅是藏于美国纽
约大都会博物馆的《兰亭诗序图》。钱贡的这两幅作品与《园景
图》有很大的不同，画中人物与《园景图》的人物在外形和相貌

上无相同之处。虽然版画作品在表现形式上与绘画作品有一定差距，但是一个画家在版画上的画稿风格应该与纸、绢上具有某种程度的相似性，如陈洪绶的版画作品《张之深先生正北西厢记》。钱贡绘画作品的签名与《园景图》中的字迹不同，绘画作品中书法用笔犀利，多用侧锋，而《园景图》上的字体从容，比较文雅。这也从另一个方面说明《园景图》出于钱贡绘稿的概率不大。那么《园景图》的绘稿者究竟是谁？一般来讲汪廷讷主持刻印的环翠堂版画的主要绘稿人是汪耕。汪耕为环翠堂书坊创作了大量的版画，署名的有万历二十八年（1600）刊行的 22 卷本的《人镜阳秋》，有插图 500 余页；万历三十七年（1609）刊行的《坐隐先生精订捷径弈谱》，有 6 幅相连的版画，刻工精细。这些版画作品，画面风格和刻制笔法高度统一。汪廷讷刊行的几部被称为《环翠堂乐府》的戏曲作品，其版画绘稿者也很可能是汪耕。

徽派园林

明清时期的徽派建筑主要体现在民居建筑、园林建筑、礼制建筑三个方面。汪廷讷所建"坐隐园"是徽派园林建筑的代表，园中有自建水系，有水中楼榭，有停泊码头，还有耕田，是乡村园林艺术的典范。整个画面中投射出的是依山傍水、因地制宜而建的园林，充分利用其所处的自然环境。可见，徽州园林建筑的平面布局与环境景观的布置没有固定的程式，园林建筑根据所处的地形、面积等客观条件进行规划和组景。如南屏村的半春园是徽州保存较完整的园林之一，园林的布景整体呈不规则形，对园

林进行平面划分可分为前园和后园，前园沿着墙来砌鱼池，后园则根据墙的走向建造了六组回廊，在不规则中透出自然美与独特的风格。同时，通过理水、借景、叠石堆山、种植花卉草木等灵活多样的手法建成了风格多样的园林。

私家园林的建造成为园主人的情感寄托、审美世界与隐世姿态的体现。"坐隐园"中有诸多明显带有个人价值倾向的景点名称出现，如"正义亭""名重天下"；又如园中多处使用暗含儒、佛、道思想元素的建筑装饰，葫芦式圈门的观空洞，片月式的青莲窟，篆刻莲瓣纹样的羽化桥等。在徽派园林中，程朱理学及儒道思想对徽派园林有着极大的影响，热衷刻书、乡土情结、士人精神等内容都以文字的方式出现在园中，景点的命名渲染着园林景观的文化内涵。与其他园林景观不同的是，"坐隐园"带有明显的个人追求倾向，是一个丰富的文士阶层精神世界的呈现，表达景点主题的方式也经常使用诗文、题刻、对联、匾额等具体文字。如汪廷讷所描绘的世俗象征的"高士里"地名，二人拜谒水口处的"正义亭"，供过访客下轿、拴马的"玄庄"，高悬于"坐隐园"门头匾额上的"大夫第"等，无不彰显着中国古代文人的人生追求与价值判断。

"坐隐园"建筑中的铺装、陈设等装饰物都带有精美绝伦的纹样。画中园主人的形象若隐若现，似乎在其移步之中带领我们游览了园中的所有景观。同时可看到建筑户牖上的图案"式征清赏""朴实雅致"，其户牖上的龙吻脊与栏杆上的"卍"字符号，精致的工艺传达着形式中所藏的文化精神。桥栏上覆有莲瓣纹样

的寿桃形柱头，寓意"出入平安"，与桥下的荷塘相映成趣。在"坐隐园"的建筑装饰中，汪廷讷采用园林陈设与图案相结合的手法，将各式图案描绘为主体，山水、园林退居背后作为点缀，成为引起观者关注与兴趣的触发点。

徽派古典园林的园主人多为徽商家族，他们家境富裕，不惜投入巨资把园林营造成具有官宦文化特点的乡居场景，再采用装饰命名等手法透过景物来表达园林主人以释道思想为主的观念。园中人与景的互动、雅集活动的举行，都将园中之景赋予了深深的文化内涵，如"兰亭""曲水流觞""紫竹林"等景观，成为园林主人精神生活的景观载体。

在每一个场景环境中，园中的山水、植物、道路、小品、建筑等五大景观要素密不可分。这些景观的功能分布与汪廷讷的生活、会友、交游、读书、收藏、游乐等活动相关，因主人活动内容的不同，从而形成了景观构成元素的特殊性。园中满刻祥云仙鹤的"羽化桥"，踏桥而过便是君子聚集处的"兰亭遗胜"，仿佛建筑中充满仪式感的场所，将主人摆脱世俗烦恼，投入虚无缥缈的幻境世界的愿望实现于园林之中，也是园林主人内心世界的投射，无不彰显着这里是汪廷讷精心营造的"世外桃源"。园中映以嘉木、曲径通幽处的鹅卵石小道，以及楼阁、水榭、廊、馆、舍、亭等建筑，都充分说明了徽派园林建筑的特点及其神仙逸士般栖居的风格。

《环翠堂园景图》局部之一

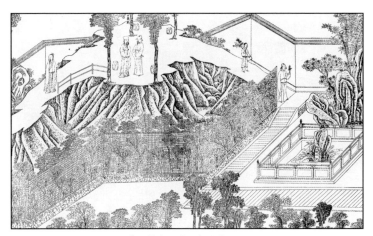

《环翠堂园景图》局部之二

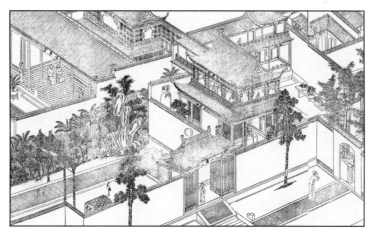

《环翠堂园景图》局部之三

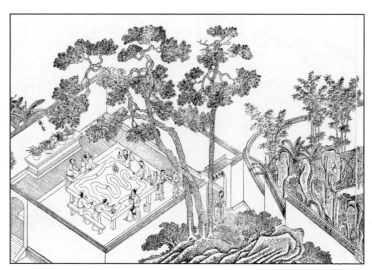

曲水流觞

曲水流觞

"曲水流觞"是中国传统园林的造景手法，与文人宴集聚会活动有着密切关系。园主人汪廷讷在环翠堂建筑群与百鹤楼园林区之间专门开辟四方小院命名为"兰亭遗胜"，在石台上设置流杯渠，文人墨客觥筹交错、吟诵其间，伴随着细微的流水声，抒发"虽无丝竹管弦之盛，一觞一咏，亦足以畅叙幽情"的附庸风雅之情。冒襄的"水绘园"亦是晚明复社文人往来相聚之胜地，宾主在园中"流连高咏，羽觞醉月，曲水歌风，花之朝，月之夕，摒笺刻烛，杂以丝竹管弦之盛"。

《坐隐园百一十二咏》中以"茂林修竹间，曲水觞堪送。何侯管弦声，春风啼鸟弄"的诗句，点明此处弦乐声、鸟鸣声、风声结合水景声色营造的人文特点。紧临"兰亭遗胜"的是一处设有冲天泉的小院落，此处声景以水的动态声为标志，主题明确。冲天泉是明代江南园林中少见的喷泉形式，直冲飞天，对面的秘阁成为观冲天泉的场所。

平山堂图志

（清）赵之壁编 乾隆三十年（1765）
刊本，美国哈佛大学哈佛燕京图书馆藏。

　　这是一部记录扬州平山堂及其周边园林风景的志书。所谓
"志书"就是记事的书，主要记录地方的疆域沿革、典章、山川
古迹、人物、物产、风俗等，一般归为历史类图书。"志"通假
"识"。卷别分为名胜（上、下）、艺文（含赋一卷、诗三卷、
诗余一卷、记二卷、序、铭和杂识）。与其说这是一部志书，不
如说更像一部诗画集。其中收录有刘长卿《栖灵塔》、王安石《平
山堂》、苏轼《谷林堂》《次韵苏伯固游蜀冈送李孝博奉使岭表》、
苏辙《平山堂》、秦观《云山阁致语（并引）》《次子游平山堂
韵》、文徵明《平山堂》、孔尚任《游平山堂》、曹寅《早春泛
舟平山堂分韵》、欧阳修《大明寺水记》等诗文。

　　这部书的编撰者是清乾隆年间的两淮盐运使赵之壁。赵之壁
于乾隆二十七年（1762）任两淮盐运使。"乾隆三十年，乾隆皇
帝南巡，扬州盐商在北郊新建了卷石洞天、西园曲水、平冈艳雪
等二十景，形成了'两堤花柳全依水，一路楼台直到山'的园林

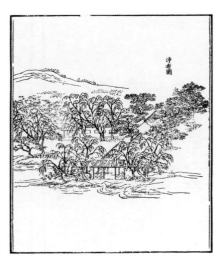

净香园

景观。两淮盐运使赵之壁在南巡接驾后纂成《平山堂图志》，对扬州北郊到平山堂的园林和名胜分别加以叙述，并次以历代艺文。"这段话出自清代赵之壁的《平山堂图志》，这本图志是在汪应庚《平山揽胜志》和程梦星《平山堂小志》的基础上编纂完成的。赵之壁在《平山堂图志·自序》中详细介绍了编纂此书的缘由："之壁奉命膺转运之职，来居是邦，虽无守土之责，而高山景行，向往维切。况恭逢翠华，莅止得备扫除供顿之役，瞻云汉之昭，回溯前贤之芳烛，其欢欣踊跃有不自知其然而然者。因以其暇日，与一二好古之士浏览山川，网罗载籍，汰旧志之繁冗，变其体裁，而益以未备。因平山堂以及蜀冈，因蜀冈以及保障湖，因冈与湖以及诸园、亭、祠、寺。窃仿古人左图右书之义，勒成一书曰《平山堂图志》。纵未敢争胜前人，要于欧阳公所云事，增于前文，省于旧者，其庶几焉。夫地以人传，而人之传有视其遇不遇。之

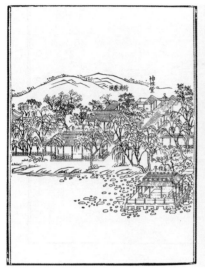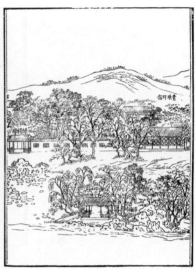

右：青琅玕馆 浮梅屿 御碑亭 春雨廊 绿杨湾

左：春禊亭 怡性堂 荷浦薰风 天光云影楼

壁既私幸恭逢其盛，而又庆斯堂之遇，则是役也，其不可以已矣。夫时在乾隆乙酉七月既望，天水赵之壁序于扬州官署。"

关于《平山堂图志》的版本主要有乾隆三十年（1765）刻本、光绪九年（1883）欧阳利见重刻本、光绪二十一年（1895）六一头陀心悟重订本。六一头陀（1821—1895），清代佛教居士，本名魏耆，字刚己，别号六一头陀，湖南邵阳人。"六一头陀心悟，湖南人，工诗，善画兰，曾主持扬州平山堂，留有石刻二方"。另据《大明寺志》记载，六一头陀于光绪十九年（1893）主持平山堂，于光绪二十一年去世。境外收藏版本有：日本天保十四年

柳湖春泛　流波华馆　度春桥

（1843）官本木刻版，由早稻田大学图书馆收藏。早稻田大学图书馆对该志书的基本形态、版本等有相关介绍："《平山堂图志》，全四册，版高25厘米，是岛田三郎旧藏昌平丛书之一，是六然堂所藏天保十四年版重刊本，该书题签书名《官板平山堂图志》。"此外，1971年，中国台湾文海出版社出版的《中国名山胜迹志丛刊》影印了日本天保十四年官版本《平山堂图志》。我国国家图书馆收藏有1843年版《平山堂图志》，此版本正是日本天保十四年官版本。

平山堂位于扬州蜀冈的瘦西湖畔，为北宋欧阳修守扬州时所建。因为周围众山峰几乎与堂齐平，故得名"平山"。它也是康熙、乾隆两位皇帝南巡时驻跸的行宫。《平山堂图志》中的版刻图像主要描绘了清乾隆时期扬州府城西北郊的园林面貌，其中的建筑充分体现了扬州地域性园林的建筑特色。图中各类建筑上百栋，建筑造型灵活多变，能根据地形地貌、景观视野、水域走向进行灵活的布局安排。由于所描绘园林主要位于保障河、瘦西湖、迎恩河两侧以及蜀冈山峰上，建筑的功能以观景和游憩为主，有少量的宗教建筑、纪念性建筑和生产性建筑，较少看到居住建筑。由此推断，《平山堂图志》中的园林并非私家宅园，而主要功能为观赏风景和休闲游憩。

图中出现了诸多中国园林建筑的类型，包括厅、堂、房、室、馆、书屋、轩、水榭、游廊、阁、楼、亭。厅堂是园林的中心建筑，图中描绘了水竹居的"花潭竹屿厅"、双峰云栈的"接驾厅"、卷石洞天的"玉山草堂"、西园曲水的"濯清堂"、荷蒲薰风的

"怡性堂"、香海慈云的"来熏堂"、白塔晴云的"花南水北之堂"与"林香草堂"、水竹居的"阅风堂""锦泉花屿",以及"清远堂"、蜀冈东峰的"芰荷深处草堂"、蜀冈中峰的"平山堂"与"平远堂"、万松叠翠的"清荫堂""含珠堂"、长堤春柳的"浓阴草堂"、倚虹园的"妙远堂"与"饯春堂"等。图中厅堂的造型较为朴素,面阔一般为三间,从堂的名称和图像中的位置看,其选址倾向于适合观赏某种特定的景观要素,可见厅堂不仅是作为园林布局的中心,在选址上更加注重周围环境的营造。双峰云栈的接驾厅名为厅,造型却更加接近于楼阁。

轩和水榭是重要的观景建筑。图中标注的"轩"有白塔晴云的"积翠轩"、水竹居的"静照轩"、锦泉花屿的"菉竹轩""笼烟筛月之轩""锦云轩"与"种春轩"、九峰园的"延月轩"与"谷雨轩"、临水红霞的"清韵轩"。水榭作为临水的景观建筑,在图中多次出现。标注名称的有卷石洞天的"薜萝水榭"与"丁溪水榭"、荷蒲薰风的"蓬壶影水榭"、水云胜概的"小南屏水榭"、锦泉花屿的"藤花榭"与"玲珑花界水榭"、临水红霞的"临流映壑水榭"等。轩和榭一般采用通透处理,不设墙壁,或者在内部设置屏风墙,视野开阔。《平山堂图志》所绘园林基本沿岸线分布,游廊不仅是连接建筑的重要通道,更是主要的观景与游览线路。图中游廊造型丰富,典型的游廊有契秋园游廊、净香园长廊、荷蒲薰风的春雨廊、水云胜概的春水廊。其中春雨廊为复廊,墙上开辟有不同形状的花窗。水廊是江南多雨地区园林中的特殊游廊类型,不仅是人行通道,还兼作桥用,能够近距离

观赏水景和水生植物。图中多次出现水廊，如芍园水廊、古郧园水廊等。

图中的"阁"分为三种：一种是香海慈云的涵虚阁，形态类似于室、屋；另一种为水阁，贴水而建或者位于水上平台，如望春楼前的水阁、柳湖春泛的水阁"小江潭"；还有一种为两层的阁，类似于楼，如蜀冈东峰的环翠阁、趣园的锦镜阁和涟漪阁、望春楼北的西笑阁、万松叠翠的涵清阁、莲性寺的云山阁、长堤春柳的跨虹阁、倚虹园的饮虹阁、九峰园的风漪阁。

图中也出现了较多的楼，有卷石洞天的"夕阳红半楼"、西园曲水的"水明楼"、西园的"曲水楼""舫咏楼"与"新月楼"、荷蒲薰风的"天光云影楼"、香海慈云的"迎翠楼""浣香楼"、水云胜概的"胜概楼"与"望春楼"、水竹居的"花潭竹屿楼"与"碧云楼"、蜀冈东峰的南楼、双峰云栈的"听泉楼""尺五楼"、万松叠翠的"旷观楼"、蜀冈朝旭的"高咏楼"、筱园的"仰止楼""熙春台""绕泉楼"、莲性寺的"夕阳双寺楼"、长堤春柳的"曙光楼"、倚虹园的"致佳楼"与"涵碧楼"、九峰园的"风漪阁""御书楼"、临水红霞的"飞霞楼"。楼一般高两层，歇山顶，长度较为自由，前面出廊，其中间数较多的楼类似两层游廊。

在所有中国古代园林建筑样式中，图中出现最多的是亭子。单是图中标注名称的亭子有双清阁的听涛亭与涵光亭，香海慈云的泉亭与依山亭，荷蒲薰风的春褉亭，水竹居的小方壶亭与霞外亭，锦泉花屿的香雪亭，蜀冈东峰的"山亭野眺"亭，蜀冈朝旭

的香草亭，筱园的瑞芍亭、旧雨亭与藕亭，长春岭的竹亭，长堤春柳的晓烟亭，九峰园的临池亭，临水红霞的穆如亭、螺亭与枕流亭等。这些亭子功能为观景、休息，体量大多轻盈纤巧，造型朴素。另外，在慧因寺、荷蒲薰风、趣园、水竹居、蜀冈西峰中还有御碑亭，其选址一般位于地段的醒目处，内置石碑，造型庄重，亭顶多采用重檐顶。在春波桥、长春桥、莲花桥上建有桥亭。桥亭是建于桥上的亭子，不仅丰富了桥的形象，增加了桥的识别度，还有利于遮阳避雨。春波桥亭和长春桥亭为重檐四方亭。莲花桥有五座亭子，中间的亭子为重檐顶，其余的为单檐攒尖顶，是江南园林中最为复杂的桥亭。

我国古代园林建筑多以南北向布置，背北朝南。而《平山堂图志》的插图显示，沿河布置的大部分园林建筑与水体的关系密切，主要建筑往往面水而建。其中一些建筑，如春襟亭、望春楼、接驾厅、春流画舫、熙春台等，凸出岸线，或者位于河道、溪涧交汇处，成为视觉的焦点。

《平山堂图志》的图像还描绘了一些寺观祠堂，如蜀冈东峰的功德林观音寺、法净寺、武烈祠、司徒庙、范公祠、筱园三贤祠、莲性寺、长春岭关帝庙等。其中以莲性寺、观音寺、法净寺的规模较大，且布局规整，内部拜祭、居住功能完善。祠堂布局也较为规整，但功能较为单一，仅以祭祀为主，建筑较少。除了长春岭关帝庙以外，寺观祠堂基本位于较高的山地上，布局有明确的中轴线，主体建筑背北面南布置。

《平山堂图志》中的《名胜全图》将保障河至蜀冈，以及迎

恩河两岸的园林名胜浓缩于 132 块图版之中，全景式地呈现了扬州西北郊山水园林的景观面貌。图像展现了乾隆时期扬州西北郊园林的特色，作为清代乾隆时期民间山水版画的代表作，《平山堂图志》中的版刻图像不仅显示了高超的艺术价值，同时也具有重要的园林史料价值。

第三章

礼仪

大明集礼

明嘉靖九年（1530）内府刻本，中国
国家图书馆藏。

　　自唐以后，各代皆有编纂"礼书"的传统。这里的"礼"专
指礼仪，"书"则指法典，"礼书"即礼仪法典，正如古人将刑
法典称为"律书"。"礼书"不是一般的讲述礼仪的书，也有别
于《周礼》《仪礼》《礼记》等，这些称为"经书""礼经""为
不刊之书"的儒家经典著述。"礼书，一代之典也"，具有严格
的典章制度性质，由皇帝特命大臣进行编纂，皇帝御制序言。《明
世宗实录》载，"刻《大明集礼》成，上亲制序文"，"明诏颁
行""悬为令甲"，为的是将礼仪法规系统化，以便官民遵守奉
行，以达到"总一海内，整齐万民，而防其淫侈，救其凋敝""化
民成俗"的目的。

　　朱明王朝建立后，如同历史上的其他新建王朝一样，首先制
礼作乐。根据《明太祖实录》的记载，洪武二年（1369）朱元璋
鉴于国家创业之初，礼制未备，敕中书省传令全国各地举荐素志
高洁、博通古今、练达时宜的儒士至京，纂修礼书。徐一夔等人

于洪武三年（1370）九月修成礼书，朱元璋赐名《大明集礼》。据《明史》记载：朱元璋初定天下，他"务未遑，首开礼、乐二局"，此后"广征耆儒，分曹究讨"。洪武元年（1368），先后酌定祀典、郊社宗庙仪，又编集坛庙祭祀之制，成《存心录》一书。洪武二年，诏诸儒纂修礼书，于三年告成，赐名《大明集礼》。

《大明集礼》成书于明初，直至嘉靖年间才得以重刊。这与其本身已经颁赐有司、永为仪式并不矛盾；秘而不刊，不代表《大明集礼》在嘉靖朝以前未曾行用过。明嘉靖朝以前的《大明集礼》并非束之高阁的典籍，而是与其他颁降礼书一样发挥着礼仪备查、备考的工具书功能。《大明集礼》作为两朝《大明会典》撰修的重要参考材料，为《大明会典》等大部头规章的确立提供了支撑。从形式与体例上来看，《大明集礼》与历代礼书一脉相承，作为明代典章和万世法程，是明人用来匡饬天下，乃至对周边藩属国实现"礼制外交"、精神同化的重要手段。

明代礼典体系创始于明初，且基本完备。虽然洪武、永乐时期有一洗前代"矫诬"之功，但作为明代最早也是最大规模的制定礼典，《明集礼》却迟至嘉靖九年（1530）方才刊行、颁布于天下。《明集礼》以五礼为体例，现存《明集礼》53 卷，经清人考证，是嘉靖年间在内阁秘藏的洪武 50 卷原本基础上，"取诸臣传注及所诠补者纂入"而成。此外，永乐十九年（1421），南京内阁藏书运至北京左顺门北廊收存；至正统年间移至文渊阁东阁，由杨士奇等整理藏书编成《文渊阁书目》。在这份书目中，同时期钱溥整理的《秘阁书目》也有"《大明集礼》五十"的条

目。明嘉靖时期重刊《明集礼》时所选取的洪武原本，应出自这些内阁收藏。

明代礼书和礼制也影响到东亚的周边地区。明英宗正统五年（1440），朝鲜世宗二十二年正月，朝鲜世宗传旨前正郎金何云："今通事金辛来言，辽东人家藏胡三省《赢虫录》，欲市之，臣既与定约而来。其以今送麻布十五匹买来。"二十二年正月丙午又传旨金何等云："今送麻布十匹，听金辛之言，买《大明集礼》以来。"同年二月，朝鲜世宗传旨前正郎金何云："以火者亲丧咨文赍进宫往辽东"，临行前世宗专门交代金何："尔到辽东，谓许智曰：'我国礼制，一依朝廷体例。以此凡干朝廷礼制等书，务要必得。我于去年到北京，诣礼部，本部郎官出示《大明集礼》一部，妆成二十八册。其书所载，都是礼制。我于其时，不得是书而来，我又欲得是书。汝今去北京，若闻已曾颁降，则须得是书见赠。若未得本文，传写而来，我乃重报汝矣。若朝廷秘之，未曾颁降，连累汝身，则汝不必求，我亦不敢复望矣。'许智如已发行，则求见入北京人，可转谕此意于许智，如未就道，则乃以此意，赠布一二匹，丁宁开谕，斟酌施行。"据以上材料可知：其一，《明集礼》虽秘藏内阁，但声名早已流播李朝。金辛在辽东除购买《赢虫录》外，曾听闻有《明集礼》，并将此事告知世宗，欲以资购取。世宗显然对《明集礼》有浓厚兴趣，故送"麻布十匹"给金何作为购买之资。其二，为构建本国礼制，朝鲜对《明集礼》有强烈的索取欲望。除金辛知晓《明集礼》外，金何在正统四年（朝鲜世宗二十一年）曾入北京见览《明集礼》，深知其"体

例"对朝鲜礼制的重要性。但金何另有携带咨文的任务，故委托许智办理，并交代如未能获赠，也应抄录副本。结合《明集礼》在正统年间仍秘藏的实际，以及《明英宗实录》相关记载，可以推断当时明朝并未将《明集礼》赐赠李朝。据《李朝实录》记载，金何早年"习读汉吏之文"，"通译语出入中原，明习仪制，每明使至，何将命周旋，言动无差"。八年正月己酉，李朝人称誉："我国善华语者，唯李边、金何而已。"二十一年九月乙卯，作为精通汉语及礼制的李朝儒者，金何曾前往明朝问学三十多次，质正礼律疑难，也多次接待明使。如明宣宗宣德九年（1434，朝鲜世宗十六年），金何与许福等明朝辽东地方官员质正《直解小学》，回国后便为世宗进讲此书。因此，许智、金何很可能曾经抄录过《明集礼》，最终将相关内容参用于李朝的礼制建设。

新定三礼图

（宋）聂崇义

　　"三礼"指的是记录儒家礼仪制度的三部重要经典《周礼》《仪礼》《礼记》的合称。《周礼》6篇记录了周代的职官制度及其职掌，《仪礼》17篇记载了周代贵族冠、昏、射、燕、朝、聘、丧、葬等礼仪。《礼记》46篇主要记述了以周王朝为主的秦汉以前的典章、名物制度和家庭、社会人际关系交往中的各种礼俗，反映了儒家学派的思想观念，是一部孔子弟子、门人及此后学者论述先秦礼制的文集。对"三礼"名物的考释，仅仅依赖文字的说明是远远不够的，必须辅以图，方能一目了然。图与书的关系，宋代的郑樵有段颇为精辟的论述："图，经也；书，纬也。一经一纬，相错而成文。图，植物也；书，动物也。一动一植，相须而成变化。见书不见图，闻其声不见其形；见图不见书，见其人不闻其语。图，至约也；书，至博也。即图而求易，即书而求难。"

　　聂崇义编制《新定三礼图》中的图示实际上是参考了前人的

旧图。根据郑玄、阮谌、夏侯伏朗、张镒、梁正等人的撰注，以及隋开皇时期《三礼图》12卷来进行重新考订和撰写。该书又名《三礼图集注》《新定三礼图集注》《三礼图》。聂崇义为宋洛阳（今属河南）人。善礼学，精"三礼"。后汉乾祐（948—950）间，官至国子《礼记》博士，校定《公羊春秋》。后周显德（954—960）间升至国子司业兼太常博士。周世宗因郊庙祭器乃有司相承制造，无所归式，于是命聂崇义参定郊庙祭器进行摹画。显德四年（957），聂崇义奏上所绘郊庙祭器，周世宗令有司依样制造。此后不久，周世宗诏聂崇义参定郊庙祭玉，诏翰林学士窦俨统领。聂崇义取以前的《三礼图》参考，撰《新定三礼图》20卷，并于宋太祖建隆三年（962）四月上报给皇上。宋太祖看完之后赐聂崇义紫袍、犀带、银器、缯帛等，对其进行了嘉奖。

这部《新定三礼图》是目前所存最早、最完整的以图为主研究"三礼"的著作，也是汉唐以来以图文形式研究"三礼"的集大成之作。书中对"三礼"中的名物进行了详细的归纳、总结和分类。古人凡行礼，必有一定的场合，宗庙、宫室举行者偏多，宗庙、宫室的结构有一定规定。行礼时，参与者的服饰非常讲究，不同等级和场合，参与者穿的衣服也各异；陈设的礼器、赠送的礼物，也因主宾地位的高低、等级的差异、用途的不同，各具形态。在娱乐活动射礼、投壶礼以及军礼中，所使用的弓矢、埙鼓、车旗等，形制大小也有所差别。因此，读"三礼"时，几乎每篇或每一礼仪中都有宫室、服饰、玉器、鼎俎、弓矢、车旗，其形制和具体样式如果没有图示就很难分出它们的区别。"三礼"中

涉及的名物分冕服图、后服图、冠冕图、宫室图、投壶图、射侯图、弓矢图、旌旗图、玉瑞图、祭玉图、匏爵图、鼎俎图、尊彝图、裘服图、袭敛图、丧器图共十六大类，每类一卷。其中射侯图、裘服图、丧器图分上、下，计十九卷，卷二十是目录，置于全书之后，共计二十卷。冕服图、后服图、冠冕图、投壶图、射侯图上、祭玉图、裘服图上、丧服图下八卷前有序1篇，论述该类名物的源流和相关礼制。每大类之下，又细分类，如卷一冕服图分大裘冕、衮冕、鷩冕、毳冕、绤冕（天子之服）、玄冕、韦弁服、皮弁服、冠弁服、玄端、三公毳冕、上公衮冕、侯伯鷩冕、子男毳冕、绤冕（孤卿之服）、卿大夫玄冕、爵弁、皮弁、诸侯朝服、士玄端二十种冕服，玉瑞图下分大圭、冒圭、镇圭、桓圭、信圭、躬圭、谷璧、蒲璧、牙璋、驵琮、大琮、琬圭、琰圭、王者圭玉缫藉、疏义缫藉、诸侯缫藉、谷璧蒲璧缫藉十八种玉器和缫藉。如此分类，为阅读查找提供了便利。透过其目录分类，我们大致可以了解"三礼"中主要包含了哪些名物礼器，在某种意义上看，它具有工具书的性质。

玄端服，是"三礼"中常见的一种礼服，聂崇义解释说："端，取其正也。士之玄端，衣身长二尺二寸，袂亦长二尺二寸。今以两边袂各属一幅于身，则广袤同也。其袪尺二寸，大夫以上侈之，盖半而益一。然则其袂三尺三寸，袪尺八寸。"文字解释了玄端服的命名缘由、尺寸大小，天子、诸侯、卿大夫、士因等级不同，穿玄端服时，相配的其他服饰和佩戴玉件也不一，穿戴时间有早晚。书中解释的每一名物，除用文字说明外，均绘一图，清晰直观。

聂崇义在前人研究的基础上，除将名物分类归纳、用文字解释说明外，每一种名物绘画一图，共计 381 幅图，与文字相附。他"究其轨量，亲自规模，举之措之，或沿或革，从理以变，惟适其本……钻研寻绎，推较详求，原始以要终，体本以正末，躬命缋素，不差毫厘。率文而行，恐迷其形范，以图为正，则应若宫商。凡旧图之是者，则率由旧章，顺考古典；否者，则当理弹射，以实裁量；通者，则惠朔用其互闻，吕望存其两说。《礼图》至此，能事尽焉。国之礼，事之体，既尽美矣；物之纪，文之理，又尽善矣。"可见，聂氏为了绘图，认真钻研，亲自设计，所有图画，或沿或革，毫发之间，皆有所据，最终完成了解释"三礼"名物的《新定三礼图》。先秦天子、诸侯和王后所穿的衣服，《周礼》中虽然有明确的记载，但难知全貌，如衮冕、玄冕、韦弁服、皮弁服、爵弁、袆衣、褕狄、鞠衣等。聂崇义所绘图，虽未必确实，但总接近于事实。后有元韩信同《韩氏三礼图说》二卷、明刘绩《三礼图》四卷、清孙冯翼《三礼图》三卷等，均受其启发而作，聂图的史料价值自不必说。

衮冕

即衮衣和冕，是古代皇帝及上公的礼服和礼冠，用于祭天地、宗庙等重大庆典活动时穿戴的正式礼服。

韦弁服

弁服是汉族古代冠服之一，仅次于冕服的一种服饰，是天子视朝、接受诸侯朝见时穿着的服装。"凡兵事韦弁服"，韦（熟皮革）为弁，又以此为衣裳，即赤弁、赤衣、赤裳的形与色。晋制谓韦弁制如皮弁，顶上尖，用靺草染之为浅绛色。到南北朝后期不再有此弁制。

袆衣

王后的祭服，《周礼》所记命妇"六服"之一，后妃、祭服、朝服"三翟"中最隆重正式的款式。郑玄注："从王祭先王，则服袆衣。"

褕狄

古代王后从王祭祀已故的主公所穿着的服饰。

皇朝礼器图式

　　《皇朝礼器图式》为乾隆时期武英殿刊刻的印本，属御制古籍，为黑白版画形制，是清宫廷版画中具有代表性的作品。《图式》由第三代庄亲王允禄负责组织编撰，记录了祭器、仪器、冠服、乐器、卤簿、武备等内容，图文并茂，共18卷。

　　乾隆帝为《皇朝礼器图式》御制题序云："谓器之有图，实权舆是汉儒言礼图者，首推郑康成，自阮谌、梁正、夏侯伏明辈，均莫之逮。宋聂崇义汇辑礼画，而陆佃礼象，陈祥道礼书，复踵而穿穴之，其书几汗牛充栋。然尝念前之作者本精意以制器，则器传后之述者，执器而不求精意，则器厥要其归，不出臆说传会二者而已。"其中的祭祀用器是最主要的器物文物，既有青铜器，更有颇具清代宫廷特色的瓷器，这些瓷器的基本形制基本上也是遵照青铜礼器的器型来烧造的，即瓷质仿古彝器，簠、簋、豆、登、铏属于《皇朝礼器图式》录入的几种新的瓷礼器。据乾隆十八年（1753）《记事档》记载："正月二十日，员外郎白世秀将九江

关监督唐英送到天神坛祭器一案、地祇坛祭器七案并备用祭器，苏州织造安宁送到黄竹篷八十件、备用八件俱持进。天神坛一案、黄竹筵十件、白瓷豆十件、白瓷簠二件、白瓷簋二件、白瓷登一件、白瓷铏二件、白瓷毛血盘三件、白瓷爵三十只。地祇坛七案、黄竹筵七十件、白瓷豆七十件、白瓷簠十四件、白瓷簋十四件、白瓷登十四件、白瓷铏十四件、白瓷毛血盘二十件、白瓷爵八十只。"

　　一般认为清宫所用的礼器应由内务府造办处负责，但据雍正《大清会典》卷二〇一《工部五》"都水清吏司·器用"云："凡坛、庙、陵寝需用祭器，照太常寺图式、颜色、数目，颁发江西烧造解部其动用钱粮知会户部给发。"据此，烧造祭器列在工部都水清吏司的职掌内，祭器之图式、颜色和烧造之数目由太常寺颁之江西烧造，完成后解送工部，所有需用钱粮则由户部给发。可见，礼器瓷器的烧造成为政府运行的工作范畴，费用由国家财政支出。但是"上用瓷器""内廷用瓷"则由内务府负责，财政支出报内务府奏销。《皇朝礼器图式》所记礼器瓷器，主要用于坛、庙、陵寝等国家诸祀大礼，其烧造乃国家政府的职能，这样的职能划分正合清代瓷质祭器的使用情况，又合于清代把祭礼分为内廷诸祀和国家诸祀两类的礼法制度。这些祭器主要用于天坛、祈谷坛、地坛、社稷坛、朝日坛、夕月坛、先农坛、天神坛、太岁坛、太庙、文庙等坛庙的祭祀礼仪活动。以瓷器为祭礼器是清王朝宗法明朝旧制的结果，在乾隆十二年（1747）以前的清代早期，礼法所定的瓷质祭器一如明代之旧，除爵为仿古彝器造型外，实则

以日用器中的盘、碗充代。至乾隆十三年（1748）《皇朝礼器图式》编纂成书以后，瓷簠、豆、登诸器也像爵、尊一样烧造成古彝器造型。这一转变发生在乾隆四年（1739），这不仅是清代祭器的特点，也是乾隆皇帝对用作祭器的瓷器在礼法上的进一步规范。

天坛正位簠

祈谷坛配位豆

地坛从位铡

太庙正殿豆

仪礼图

（清）张惠言

张惠言著有《仪礼图》6卷，又著有《读仪礼记》2卷、《仪礼词》1卷。本书兼采唐、宋、元及清代诸儒之义，分宫室、衣服、士冠礼、士昏礼、士相见礼、乡饮酒礼、乡射礼、燕礼等，介绍了古人衣食住行及日常生活中所遵循的礼节。

张氏开始从事《仪礼》之学的钻研，主要缘于安徽歙县学者金榜的礼学研究的传授。金氏与戴震同为江永的高足弟子，精通"三礼"，著有《礼笺》一书。嘉庆七年（1802），张惠言在给金榜所作的祭文中称："则理其秽，则沦其清，抶之拓之，以崇以闳。"可见，金榜在经学研究上对张的影响很深。《仪礼图》一书，据张氏《文稿自序》称，嘉庆三年戊午（1798），"图《仪礼》十卷，而《易义》三十九卷亦成"，说明该书这一年已完稿；关于《仪礼》的释读，《读仪礼记》一书，张惠言在世之时并无刻本传世。据《中国古籍善本书目·经部》记载，道光元年（1821），张惠言之子张成孙曾依其手稿缮录之，即复旦大学图书馆藏抄本，

该书具有阅读札记的性质，很可能在其辞世前不久才完稿。

张惠言所著《读仪礼记》强调对《仪礼》文本的研读与诠释。该书强调前贤礼经诠释疑误的考辨，呈现出鲜明的个性化特征。通过绘制图表的方式来诠释礼仪，是汉代以来礼经学家著书立说的又一重要形式。张惠言所撰《仪礼图》全方位展示了张氏关于礼经研究的成果。从体例来看，张氏《仪礼图》属一部图文著作，凡6卷，卷一包括"宫室图"与"衣服图"两部分，卷二至卷六主要涉及《仪礼》经文仪节图、器物图、服制表解图三类。其中，《士冠礼》《士昏礼》《士相见礼》在卷二，《乡饮酒礼》《乡射礼》《燕礼》《大射仪》在卷三，《聘礼》《公食大夫礼》《觐礼》在卷四，《丧服》《士丧礼》《既夕礼》《士虞礼》在卷五，《特牲馈食礼》《少牢馈食礼》《有司彻》在卷六。在张氏之前，宋代学者杨复著有同名之作《仪礼图》17卷，又分《宫庙门》《冕弁门》《牲鼎礼器门》，制图25幅，名为《仪礼旁通图》附后。

张氏与杨复著述礼图的目的不同。作为朱熹的弟子，宋人杨复治学更着眼于遵循朱熹、黄榦《仪礼经传通解》《通解续》中所倡导的朱子"《仪礼》为经"的思想，因而他撰著《仪礼图》不以追求礼图的实用性和可操作性为目的。而张惠言研究《仪礼》，具有很强的现实性目的。在《迁改格序》中，张惠言指出："夫决嫌疑、定犹豫、别是非，舍礼，何以治之？故礼者，道义之绳检，言行之大防，进德修业之规矩也。君子必学礼，然后善其所善，过其所过。"张氏从他所界定的"礼"之内涵出发，主张《仪

礼》礼图研究必须具有很强的实践性和可操作性功能，以达成"经世致用"的效果。张氏试图通过构筑具体详细的礼图来帮助习礼者掌握礼仪。阮元在给张氏《仪礼图》作序时称："昔汉儒习《仪礼》者必为容，故高堂生传《礼》17篇，而徐生善为颂，礼家为颂皆宗之。颂即容也……然则编修之书非即徐生之讼乎？"把张惠言《仪礼图》抬高到与汉代徐生所为之"颂"相同的地位，其实是突出张氏礼图的实用功能。杨复的礼图偏经学，而张惠言的礼图偏礼俗，这两部《仪礼图》都以《仪礼》为基础，实现图的制作，并达成诠释《仪礼》的目的。

张惠言较为重视宫室的研究。历代儒者研究《仪礼》多有昧于宫室不明的情况，"言朝则昧于三朝、三门，言庙则暗于门揖、曲揖，言寝则眩于房室、阶夹，言堂则误于楹间、阶上"，因而后人研治《仪礼》，必先明古人宫室之制，然后才能知所位所陈及揖让进退之节。鉴于此，张惠言《仪礼图》（卷一）首述"宫室图"，兼采唐以来及清代诸儒研究心得，断以经、《注》，绘图凡7幅，依次为：《郑氏大夫士堂室图》《天子路寝图》《大夫士房室图》《天子诸侯左右房图》《州学为榭制图》《东房西房北堂》《士有室无房堂》。这些图例中，既有传统礼学家相沿已久的情况，如《郑氏大夫士堂室图》，后来曹元弼《礼经学》收录时更名为《礼家相传大夫士堂室图》；也包括张氏本人的创新之作。

张氏《仪礼图》中的仪节图细密、精审，按照四库馆臣的说法："复因原本师意，录十七篇经文，节取旧说，疏通其

意，各详其仪节陈设之方位，系之以图，凡二百有五。"张惠言《仪礼图》卷一至卷五不详载礼经原文，仅依郑氏《仪礼》17篇次第，随事逐篇立图，结合卷一"宫室图"的房室、堂榭考订成果，绘制图文，或纵或横，或左或右，便于读者对揖让进退之仪节位次了然于胸。张氏对仪节划分细致，所作图例数量更多。以《聘礼》篇为例，张氏礼图就有30幅，依次为：夕币、释币于祢、受命、受劳、傧劳者、致馆设飧、迎宾、聘、享、礼宾、宾以臣礼觌、宾觌、介以臣礼入觌、拜介礼、上介觌、士介觌、答士介拜、公出送宾、送宾大门内、致饔饩、傧大夫、饩士介、问卿、宾面卿、上介面卿、众介面卿、夫人归礼陈位、大夫饩宾陈位、还玉、反命。除《丧服》篇外，其他15篇仪节图例亦是如此。

张惠言有关《丧服》篇的图例中，属于表解图的仅有《亲亲上杀下杀表》《丧服表》《衰服变除表》《麻同变葛表》等4幅图。属于器物图的则有衰裳、中衣、冠、绖、绞带、屦、笄、杖、明衣裳、绞、紟、衾、夷衾、冒、鬠笄、布巾、掩、瑱、幎目、握手、决极、角柶、浴衣、铭、重、夷槃、轴、侇床、柩车、柩饰、折、抗木抗席、茵、苞、御柩功布等35幅图。张惠言打破了《丧服》篇经传的次第，不以服制类属和服期专门列表，体现出更强的综合色彩；张惠言的服制条文，既包括《丧服》篇及《礼记》中"五服"诸条文，又跳出了礼经的范畴，如《亲亲上杀下杀表》，完全依据"尊尊""亲亲"的服制原则进行推演，"各以其服降服由此而进退焉"。

张惠言对礼经文本的考辨，主要集中在对郑《注》、贾《疏》疑误、阙失之例的随文诠释上，在郑《注》释语的张扬申解及贾《疏》诠释的辨误方面尤其用功。关于礼图绘制的诠释工作，主要涉及表解图和器物图两个大类。张氏礼图充分吸纳了历代礼学家的研究成果，并获得了清后期著名学者皮锡瑞"绘图张惠言最密"的赞誉。

七经图

这里主要讲的是"七经图"中的《周礼》和《礼记》的配图。在杨复《仪礼图》的影响下,礼图不断得到发展完善。以《四库全书总目》为例,受到杨复《仪礼图》影响的就有明代李黼的《二礼集解》、明代吴继仕的《七经图》、清代盛世佐的《仪礼集编》,直至乾隆十三年(1749)《钦定仪礼义疏》达到高潮。此后更多的作品大多数被收录于《皇清经解》和《皇清经解续编》中。

"仪礼图"在宫廷藏书中占有重要位置。例如,陶湘《书目丛刊·昭仁殿天禄琳琅前编》云:"鉴藏影宋抄书十五部,影宋抄《三礼图》二十卷";"鉴藏元版书七十九部:元版《仪礼图》十八卷"。陶湘在《昭仁殿天禄琳琅续编》"鉴藏宋版书二百二十三部"中记载:"宋版《仪礼图》十七卷。宋版《三礼图》卷前见(重本凡二部)。"《故宫所藏殿本书目》卷一记:"《仪礼图》十七卷附《旁通图》一卷,宋杨复撰,七册。"《故宫已佚书籍书画目录四种·赏溥杰书画目》中记:"八月初六日

赏溥杰，宋版《三礼图考》一套……八月十九日赏溥杰，宋版《三礼图》一套……九月十五日赏溥杰，宋版《六经图》一套。"

《七经图》中关于礼器的配图出现了许多常人所不容易理解的器物名称，在此进行简要说明。

黄目

沈括《梦溪笔谈》卷十九"器用"条称："礼书所载黄彝，乃画人目为饰，谓之'黄目'。予游关中，得古铜黄彝，殊不然。其刻画甚繁，大体似缪篆，又如阑盾间所画回波曲水之文。中间有二目，如大弹丸，突起煌煌然，所谓'黄目'也。"沈括的这一结论，得自其访古和访友活动中对出土实物的考察。沈括否定了礼书中"画人目为饰"的说法，并依照个人目验之物对黄目做出两种解释：一是指装饰纹样，"中间有二目，如大弹丸，突起煌煌然"；二是别为一物，是像飞廉一类的"神兽"。沈括之所以提出质疑，是因为觉得在器物上画眼睛的解释非常荒谬。沈括提到的"黄彝""黄目"，历史上一直争议不断，学者们也有多种解释：一种是采用音韵训诂的解释方法，如徐中舒先生曾释"黄"为"觥"，并结合鸡彝、蜼彝等论证，提出"黄彝"是"象兕牛角形"之觥觥；一种解释则针对"黄目"二字，认为兽面双目涂金即为"黄目"，是一种纹样，而器型则未能确定；还有一种是从器型的角度加以考察，认为"黄目"是一种有独特形制的礼器，"黄目"可以理解为敞口的觚形器。目纹是青铜礼器中一种常见纹样，有"双目"也有"独眼"。双目往往和

兽首组合，独目则独立成纹。

从器型的角度思考，《明堂位》中提到的"黄目"就是灌尊，是行裸（灌）礼时所使用的酒器，而且有独特的形制。《周礼·春官·司尊彝》中记载："春祠夏禴，裸用鸡彝、鸟彝，皆有舟；其朝践用两献尊，其再献用两象尊，皆有罍，诸臣之所昨也。"尊、彝上的黄目，是刻人目为饰，寓意为提前查知鬼神的降临。如果夸张地讲，黄目尊或许仅指有眼睛图案的觚形酒器，而"黄"或有可能是指制作的工艺，即器物整体呈金黄色。《礼记·郊特牲》中说："黄目，郁气之上尊也。"孔颖达疏："祭祀时列之最，在诸尊之上，故云上也。"

梡俎、嶡俎、椇俎、房俎

俎（读 zǔ），置肉的几，相当于今天的砧板、案板，是先秦贵族祭祀、设宴时切割或陈列牲畜用到的重要礼器。唐代学者李鼎祚《周易集注·鼎卦》："凡烹饪之事，自镬升于鼎，载于俎，自俎入于口。馨香上达，动而弥贵。"商周祭祀过程是先将洗净的牛、羊、猪放置在俎上宰割切块，再把生肉块放入专门煮肉的大镬鼎中烹熟，然后把熟肉捞出投入保温调味的升鼎中调制成带浓汤的羹，接着把熟肉取出，重新放到俎上切成可供食用的小块，请诸神享用。每一个环节的疏漏，都意味着对神的不敬，所以用于祭祀的俎大多制作精良、装饰华美。甲骨文"俎"字的字形演变表明"俎"与"宜"同源，后来分化为不同的字。"且"既是声旁也是形旁，是"俎"和"宜"的本字。甲骨文中的"俎"

字相当于"且"（祭祖杀牲，平分肉食），与两个"夕"（肉块）组合，表示平分肉食。金文中的"俎"字在"且"（平分肉食）上加"夂"，表示在砧板上切分肉食。小臣传卣铜器中的金文加"刀"，强调在砧板上用刀切分肉食。篆文中的"俎"字将金文字形中的砧板桌脚形状写成"夂"，"夂"指"冰冻（食物）""冻肉"；"且"意为"加力""使劲"。"夂"与"且"结合起来，表示"需要费力切开的冻肉"。《说文解字》云："俎，礼俎也。从半肉在且上。"白话文中的"俎"指的是供祭祀或宴会时用的四脚方形青铜盘或木漆盘，常用来陈设牛羊肉。

"碗俎"：《礼记正义》："碗，始有四足。"孔疏曰："虞俎，西周三年兴壶。1976年凤县庄白村出土，名碗，碗形四足如案。"

"嶡俎"：《辞源》："夏后氏荐牲之俎也。与碗同，而多足间之横距。（汉）贺循曰，直有脚曰碗，加脚中央横木曰嶡。"嶡俎，与碗俎相似，只是腿之间多了左右两条横枨。

"椇俎"：椇乃木名，即"枳椇"，俗称"鸡距子"，其树枝曲折。"椇者，俎之足间横木，为曲桡之形，如椇枳之树枝也。"可知椇俎就是今之出土、专家命名的木俎。

"房俎"：又名"周俎"。《礼记·明堂位》孔疏云："则俎头各有两足，足下各别为跗（脚背），足间横者似堂之壁，横下二跗，似堂之东西头各有房（俎）也。"

瓦甒

《礼记·礼器》："五献之尊，门外缶，门内壶，君尊瓦甒，

此以小为贵也。"郑注云："壶大一石，瓦甒五斗，缶大小未闻也。""疏"："瓦甒五斗者，《汉礼器制度》文也。此瓦甒即《燕礼》公尊瓦大也……按《礼图》瓦大受五斗，口径尺，颈高二寸，径尺，大中身，锐下平，瓦甒与瓦大同。"孔疏引《礼图》言"瓦甒与瓦大同"。《周礼·春官·司尊彝》："凡四时之间祀，追享、朝享，祼用虎彝蜼彝，皆有舟，其朝践用两大尊，其再献用两山尊，皆有罍。"郑注："大尊，太古之瓦尊。山尊，山罍也。《明堂位》曰泰有虞氏之尊也。"贾疏："大尊，大古之瓦尊者。此即有虞氏之大尊，于义是也，故皆以《明堂位》为证也。"《仪礼·燕礼》云："司宫尊于东楹之西，两方壶，左玄酒南上，公尊瓦大。"郑注："瓦大，有虞氏之尊也。《礼器》曰'君尊瓦甒'。"

　　《明堂位》文引《礼器》君尊，瓦甒，《大射》亦云膳尊两甒，不引《大射》而引礼器者，郑欲同此三者之文皆是一物，云："丰形似豆卑而大者，据汉法而知。但豆径尺柄亦长尺，此承尊之物，不可同于常豆，故知卑而大，取其安稳也。"胡培翚正义："云瓦大，有虞氏之尊也者。《明堂位》云'泰，有虞氏之尊也'。有虞氏上陶，故用瓦大。引《礼器》者，证瓦大即瓦甒也。"宋吕大临《考古图》卷四"中朝事后中尊"注云："追享、朝享、朝践用两大尊……大尊为瓦尊，即瓦大也……瓦大皆不可考。"从以上注疏可见大尊、瓦尊、瓦甒、瓦大四者实为同器异名，《礼图》所言非虚。既然为同一物，则"瓦尊""瓦大""瓦甒"的容受当同。孔疏引郑注"瓦甒受五斗"，又引《礼图》云"瓦大

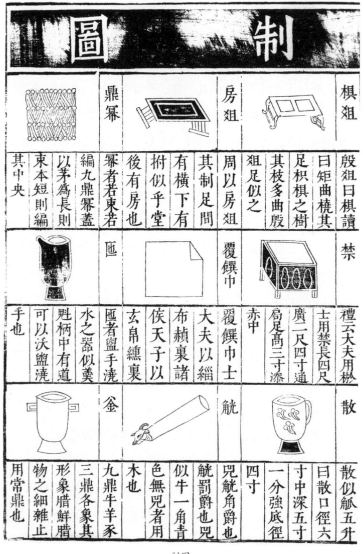

制圖

棋俎
殷俎曰棋讀禁
禮云大夫用梡
散
散似舠五升
曰散口徑六
寸中深五寸
一分強底徑
四寸

房俎
俎足似之
其枝多曲殷
足用枳棋之樹
曰矩曲橈其
周以房俎
其制足間
有橫下有
附似乎堂
後有房也
覆饌巾
廣二尺四寸通
局足高三寸添
赤中
覆饌巾士
大夫以緇
布禎裏諸
玄帛繢裏
佚天子以
舡
兕舡角爵也兕
舡罰爵也
四寸
似牛一角青
色無兕者用
木也

鼎幂
冪者若束若
編九鼎冪蓋
匜
匜者盥手澆
水之器似羹
鏖柄中有道
可以沃盥澆
手也
釜
九鼎牛羊豕
三鼎各象其
形象腊鮮腊
物之細雜止
用常鼎也

其中央
束本短則編
以茅爲長則

制图

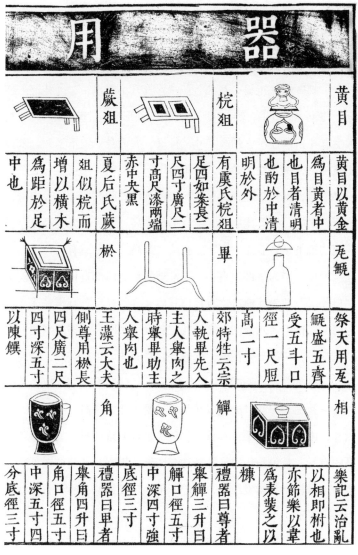

器用

黃目
黃目以黃金爲目者，以黃金爲目也。目者清明也。酌於中，清明於外。

梡俎
有虞氏梡俎，足四如案，長二尺四寸，廣尺二寸，高尺，漆兩端赤，中央黑。

嶡俎
夏后氏嶡俎，俎似梡而增以橫木，爲距於足中也。

㽈甒
祭天用㽈甒，盛五齊，徑一尺脰，受五斗口，高二寸。

畢
郊特牲云，宗人執畢先入，主人舉肉之時，舉畢助人舉肉也。

梡
王藻云，大夫側尊用梡，長四尺，廣二尺四寸，深五寸，以陳饌。

相
樂記云治亂，以相即柎也，亦節樂，以韋爲表，裝之以糠。

觶
禮器曰尊者舉觶者，觶口徑五寸，中深四寸強，底徑三寸。

角
禮器曰卑者舉角者，角口徑五寸，中深五寸，四分底徑三寸。

器用

五斗"，《礼图》与郑注所言相符。孔疏言《礼图》当蒙前省略撰者，《礼图》撰者即为郑玄。汉叔孙通《汉礼器制度》为著录礼器之最早文献，是书已亡佚，孔疏所言"瓦甒"之制出自其书，孙星衍《平津馆丛书》辑录有叔孙通之书，然无此条，可补苴。

"甒"，《玉篇·瓦部》："盛五升小罂也。"《礼记·杂记》"甒"陆德明释文："甒，瓦器。"其形制，孔疏《礼图》"瓦大受五斗，口径尺，颈高二寸，径尺，大中身，锐下平"。宋聂崇义《三礼图集注》卷十二《匏爵图》"瓦甒"条："旧《图》云'醴甒，以瓦为之，受五斗，口径一尺，脰高二寸，大中身，锐下，平底。'"比勘二文，聂书"脰高二寸"后无"径尺"，孔疏"锐下平"后无"底"。孔疏"颈高二寸"后有"径尺"，此"径尺"当为颈部之直径，据常理颈部、口部直径一致，前文"口径尺"即为瓦甒口之直径，其后又言"径尺"有嫌赘述，当为衍文。杨甲《六经图》之《礼记制度示掌图》"器用制图"之"瓦甒"："祭天用瓦甒，盛五齐，受五斗，口径一尺，脰高二寸。"宋李昉《太平御览》卷七百五十八《器物部三》"甒"条："《三礼图》曰：'醴甒以瓦为之，受五斗，口高二寸，径一尺六寸，中身，瓷下平，有盖。'"《御览》言"径一尺六寸"与聂图有异，其说与杨甲、孔颖达疏皆异，失之。孔疏"锐下平"当为下身较中身越发细小，渐趋于平地。《御览》所言有理，聂书言"锐下，平底"当衍一"底"字。郑注"瓦甒"乃丰形，似豆卑而大。据聂图、郑注言"瓦甒"乃"丰"形，其言有失。

毕

在祭祀礼仪中指的是用来穿架牺牲的横木。由宗人，即主管宗庙祭祀的官来执着"毕"进入仪式场所，然后由主人在上面穿上用于祭祀的牛羊等牺牲，将其架起来供作祭品。

杆

用来盛放汤或浆等液体的器皿。《仪礼·既夕礼》云："两敦，两杆，盘匜。"汉郑玄注："此皆常用之器也。杆，盛汤浆。"《后汉书·卷五二·崔骃传》："远察近览，俯仰有则，铭诸几杖，刻诸盘杆。"另一种解释是沐浴用的器皿，见于《礼记·玉藻》："出杆，履蒯席，连用汤。"汉代郑玄注："杆，浴器也。"唐代孔颖达正义："杆，浴之盆也。"按照《七经图》中的解释是用来陈馔的，也就是放置食物的，超出了仅仅用于盛放汤浆的范围，又确定了不是沐浴器皿，"侧尊用杆"说明了其与尊在使用上的区别与联系。

相

《礼记·乐记》云："治乱以相。"郑玄注："相即柎也，亦以节乐。柎者，以韦为衣，装之以糠，糠一名柎，因以名焉。今齐人或谓糠为相。"在正式的礼乐演奏之前要先击打相，这并不是一种实在的乐器，而是一种提示仪式进程的礼仪专用响器。

鼎幂

从字面来看，这件用茅草编织的物品与鼎有密切关系，实际上是用来盖鼎的盖子。"编九鼎幂，盖以茅为，长则束本，短则编其中央。"讲的是幂子的编织方法。鼎为什么还需要一个茅草材质的盖子？一般认为鼎盛放的是炖煮的肉类，使用这种盖子可能是暂时隔离蚊蝇和不洁之物，也可能是防止鼎在摆放时里面的东西洒出来。总之这只盖子与青铜材质的盖子不同，它不是器皿的一部分，而只是一件用品。

禁

《礼记·玉藻》云："大夫侧尊用棜，士侧尊用禁。"由此推测"禁"可能是与棜有相似功能的盛放液体的容器，只是所处等级阶层不同，使用不同的器皿。

覆馔巾

这件物品在《新定三礼图》中也有几乎相同的图像出现，顾名思义就是用来盖食物的一块布。材质要分等级使用，士大夫用缁布，天子诸侯用玄帛。

第四章

文学与戏曲

古杂剧（20 种）

存 6 种，6 卷。（明）王骥德编，明
万历年间顾曲斋刻本，仅中国国家图
书馆有足本收藏，有张元济、苏曼殊、
郑振铎、王孝慈等鉴藏印记。

　　《古杂剧》一般认为是《顾曲斋元人杂剧选》的简称，通
常将其中的插图归于徽派版画，由徽派刻工黄氏家族成员集体
刊刻完成，包括黄德新（原明）、黄德修（吉甫）、黄一凤（鸣
岐）、黄一彬、黄应秋（桂芳）、言（守言）、庭芳、端甫、
翔甫等。黄端甫还刻有《西厢记》《牡丹亭·还魂记》《闺范》
《元曲选》《青楼韵语》《古杂剧》《李卓吾先生批评明珠记》
《精选点板昆调十部集乐府先春》等作品。黄端甫常与黄应光、
黄一楷、黄一彬合作。黄君倩还刻有《水浒叶子》。清咸丰年间，
萧山名手蔡照初在《列仙酒牌》的题记中高度评价黄君倩及黄
子立。因为他是迁移到外地的后辈，《黄氏宗谱》中并无黄君
倩的记载。徽州插图名手黄应澄在《状元图考》（明顾鼎臣汇编，
黄应澄绘）中所绘插图与《古杂剧》风格也颇为相似。尽管《古
杂剧》现存卷次有缺失，但从其中有插图的元杂剧中依然可见
具有融合风格的徽派版画的特点。在此列举其中的几个故事作

明万历年间顾曲斋刻本 《望江亭》插图

为鉴赏其插图的导引。

钱大尹智勘绯衣梦　元　关汉卿　撰

杂剧《钱大尹智勘绯衣梦》（以下简称《绯衣梦》），虽未被臧懋循编纂的《元曲选》收录，但其叙事依旧延续着"嫌贫爱富""善恶有报"的基本母题，并与近代文化界对中国版画情有独钟的郑振铎颇有渊源。这当始于1929年，他在涵芬楼对顾曲斋所刊16种曲的发现。

郑振铎认为"戏曲"为"俗文学"一类，又将"戏曲"细分为"戏文""杂剧""地方戏"和"讲唱文学"四类。郑振铎尤为重视对作品源流的考辨和新资料的发掘，力图正本清源，从根本上解决元杂剧研究中资料匮乏所导致的概念不清、分类不明等问题。1929年，他在涵芬楼购得明顾曲斋所刊的16种曲，意外发现了《绯衣梦》。据其考证，顾曲斋所刊元曲与清代钱塘丁氏八千卷楼旧藏的27种元明杂剧仅"刻雕上的偶错"。以二书均收录的"罗贯中龙虎风云会"为例，经过校对，"相差者不过数字而已"。而臧懋循所编《元曲选》与上述两书差异甚大，据其"序言自述"，所录为"内府藏本"，故与"坊本"不同。由臧氏"削改"汤氏"四梦"的事实可观之，臧氏对元曲的"削改"并非不可能之事。据此，郑振铎推断，顾曲斋所刊的16种曲多半是"近于元曲的真相的"。为使后世清晰了解《绯衣梦》渊源流变及戏文留存情况，1930年，郑振铎以笔名"宾芬"在《小说月报》上发表了《钱大尹智勘绯衣梦（元曲叙录）》，开篇即注明来源为"元大都关汉卿著有顾

曲斋刊本"，记叙此剧梗概，并于篇末注明题目"王闰香夜闹四春园 钱大尹智勘绯衣梦"，正名为"李庆安绝处幸逢生狱神庙暗彰显报"。1935年，郑振铎在编纂《世界文库》时亦收录此刊本整本，有"两次三番判斩字，苍蝇爆破紫霞毫"的情节。此刊本的收录起到了作为新材料拾遗补阙的意义，为其有计划地为读者介绍和整理文学名著奠定了材料基础。

《绯衣梦》本为《林招得三负心》，是中国古典文学中具有代表性的"负心汉"母题。据钱南扬辑《宋元戏文辑佚》考证，林招得并无负心事，"三负心"三字当是衍文。此事不见记载，仅唱本有《林招得孝义歌》："陈州林百万子招得，与黄氏女玉英指腹为婚。林氏屡遭大故，家中落，招得以卖水度日。黄父遂逼林氏退婚。玉英知之，约招得夜至园，欲以财物相赠……"其后情节为林招得在酷刑之下，无奈只得招认莫须有的罪名，被判死罪。所幸后来包拯巡按来到了陈州，使林招得沉冤昭雪。后林招得中了状元，与黄玉英团圆。《风月锦囊·奇妙全家锦囊续编·林招得黄莺记》收录无名氏南戏《林招得黄莺记》残曲，与《林招得三负心》等略有差异，加入林招得写下休书后，一日外出，所携黄莺飞入黄家四春园内的情节。恰巧黄闰香在花园散步，看见地下遗有自己做的鞋，为林招得捕黄莺时所留。后两人相约花园，其后情节类前。之后，又据《林招得黄莺记》改编《卖水记》，据《古典戏曲存目汇考》卷十三《卖水记》按："此剧曾见鼓词，李彦贵街头卖水，为岳家所屈，桂英赠银，因陷冤狱。处斩之日，生祭其夫。此故事，或改为孙继高，或改为陈英，而轮廓仍旧。"

这则故事流传到元代，出于对吏治黑暗的讽刺和对清廉官员的期许，逐渐呈现出"公案化"的倾向，经关汉卿的改编，增设了府尹钱可这一角色。据《清平山堂话本》中的《简帖和尚》记载：钱大尹出身高贵，他是"两浙钱王子，吴越国王孙"，"出则壮士携带鞭，入则佳人捧臂。世世靴踪不断，子孙出入金门"。《绯衣梦》中的钱塘府尹钱可在初次见到李庆安的时候就察觉到他"不似杀人之徒"，后因苍蝇数次抱定笔头，察觉事有蹊跷，于是将他关入狱神庙中窃听其"寝语"。经过小心求证及调查，府尹钱可最终抓获真凶裴炎，且令王闰香为王、李两家讲和，其人情练达可见一斑。

这一母题故事出现"公案化"叙事的倾向，与"折狱审案"书籍的流传密切相关。以宋代为例，就有郑克撰《折狱龟鉴》8卷、万荣著《棠阴比事》、宋慈著《洗冤录》《名公书判清明集》等。《绯衣梦》中的"寝语破案"情节就与《折狱龟鉴》卷六"核奸""狱吏涤墨"条记载的一件杀人案有着明显的渊源关系：江南大理寺，尝鞫杀人狱，未能得其实。狱吏日夜忧惧，乃焚香恳祷，以求神助。因梦过枯河，上高山。寤而思之，曰："河无水，可字；山而高，嵩字也。"或言崇孝寺有僧名可嵩，乃白长官下符摄之。既至，讯问，亦无奸状。忽见屦上墨污，因问其由，云："墨所溅。"使脱视之，乃墨涂也。复诘之，僧色动。涤去其墨，即是血痕，以此鞫之，僧乃服罪。

《绯衣梦》的叙事体现了处于黑暗吏治之下的民众对公平正义的向往，蕴含着中国传统的"天人感应""万物有灵""善恶

有报"等观念，其中的"苍蝇抱笔""寝语断案"等灵异情节符合民众的通俗欣赏趣味。

临江驿潇湘夜雨 元 杨显之 撰（插图本）

《潇湘雨》成书于元代，是元杂剧中少见的男子负心题材作品。元代吸取宋代重文轻武导致积贫积弱终致灭亡的教训，在相当长的一段时期取消了科举取士的制度，直到元代中后期才恢复科考。《潇湘雨》的作者杨显之生活在元初，当时科举考试制度尚未恢复，汉人的社会地位低下，读书人报国无门，在此背景下杨显之通过塑造《潇湘雨》中崔通的负心汉形象，来讽刺元代统治者目光短浅，借以批判元代的民族压迫政策。

唐明皇秋夜梧桐雨 元 白仁甫 撰（插图本）

《唐明皇秋夜梧桐雨》（以下简称《梧桐雨》）是元曲四大家白朴的著名杂剧。该剧是在白居易《长恨歌》的基础上加以扩展再创作而成。题材虽非独创，但在艺术视角和创作立意上确有独到之处。早在元代之前，就有不少笔记、小说、外传描写渲染李、杨故事，李、杨故事成为人们所热衷的题材。与白朴同时代的大剧作家关汉卿和庾吉甫都有关于此题材的戏剧创作。据资料记载，仅元代以李、杨故事为内容的杂剧就有 7 种之多，唯有白朴的《梧桐雨》得以完整地保存下来。

《梧桐雨》以"安史之乱"为背景描写唐明皇和杨贵妃的爱情故事。它塑造了唐明皇这个复杂的历史人物形象，作者对这个

人物既给予批判，又给予深切的同情。作为政治人物的唐明皇性格特点是政治上的昏聩，作品写出了他面对升平气象的骄奢心理，"二十余年喜得太平无事"。他陶醉于太平，纵情声色。当他看到儿媳杨玉环"绝类嫦娥"竟然煞费心机，先度为女道士，后册封贵妃，霸为己有。沉湎声色，是封建统治者的共性，而像唐明皇这样为了满足自己的私欲，置伦理不顾的却极为少见。可见作者写这一情节，显然是意在嘲讽其丑恶行为。"朝歌暮宴，无有虚日"，他沉迷于声色，耽乐而忘政。为了宠幸贵妃，竟将其哥哥杨国忠加为丞相，册封姊妹三人。

《梧桐雨》与白居易的《长恨歌》、洪昇的《长生殿》都取材于同一段历史故事。《梧桐雨》在情节安排和细节的取舍上都没有依赖于其他作品。其中第一折的"长生殿乞巧密誓"这一细节的描写，本是李、杨爱情故事最动人的插曲之一，白居易的《长恨歌》和洪昇的《长生殿》都将此处情节写得颇为饱满真实，而白朴却把它安排在杨贵妃刚刚表白与安禄山有些"私事"并且想得"好烦恼人也"的背景下，进而展开剧情，从而更为深刻地揭示了杨贵妃的人物性格特征。从这一细节看出杨贵妃是一个有心计、善于应变的机敏女子，当唐明皇赐她金钗钿盒时，杨贵妃抓住这个有利时机，从感叹牛郎织女天长地久的爱情着手，不露声色地诱示唐明皇。因此，相同历史题材的诗文和戏剧创作在情节的处理上形成了作者不同的理解和观点。对有插图的古籍而言，图的作用更多的应该是吸引阅读者的注意。对书籍进行装帧点缀，却并不能直接或更为直观地表达情节和写作倾向，这与现代的绘

本有着本质的区别。

秦修然竹坞听琴 元 石子章 撰（插图本）

听琴故事最早虽可追溯至先秦时期，但在其成为杂剧、戏曲、小说中固定叙事模式的过程中，汉代的听琴典故实为其滥觞。在司马相如与卓文君的故事中，琴成为传递情感的象征，蔡邕听琴惊心的闲笔式写法对后世叙事文学也产生了深远的影响。"相如琴挑文君"的故事始见于《史记·司马相如列传》："是时卓王孙有女文君新寡，好音，故相如缪与令相重，而以琴心挑之。相如之临邛，从车骑，雍容闲雅甚都，及饮卓氏，弄琴，文君窃从户窥之，心悦而好之，恐不得当也。既罢，相如乃使人重赐文君侍者通殷勤。"文君夜亡奔相如，相如乃与驰归成都。司马相如与卓文君的这段佳缘，因琴而成，成为琴挑典故的渊源。早在先秦文献中，就有很多与弹琴有关的记载，如雍门周以琴见孟尝君、邹忌弹琴谏齐王、晋平公听师旷弹悲音、伯牙鼓琴子期听等。

在元杂剧和明清戏曲小说中，"听琴"成为描写男女主人公相识的常见套路。以元杂剧为例，出现听琴情节的元杂剧，主要有王实甫《崔莺莺待月西厢记》之"崔莺莺夜听琴"、李好古《沙门岛张生煮海》之"琼莲闻张生琴声而至"、郑光祖《㑳梅香骗翰林风月》之"白敏中弹琴诱小姐隔窗听"、无名氏《萨真人夜断碧桃花》之"徐碧桃扮邻家女听张道南弹琴"、吴昌龄《张天师断风花雪月》之"陈世英琴曲解桂花仙子难"、白朴《董秀英花月东墙记》之"董秀英东墙听马彬抚冰弦"、石子章《秦修然

竹坞听琴》之"秦修然庵观听琴遇郑彩鸾"7种。由剧中的听琴细节可以看出，在这些才子佳人戏中，除《秦修然竹坞听琴》为男子听琴外，其余皆为才子弹琴佳人听的模式。这些听琴情节，在一定程度上都受到了文君听琴的影响，而其中尤以王实甫《崔莺莺待月西厢记》第二本"崔莺莺夜听琴"第五折最为有名。此折中，张生弹琴并歌《凤求凰》，言："昔日司马相如得此曲成事，我虽不及相如，愿小姐有文君之意。"其辞曰："有美人兮，见之不忘。一日不见兮，思之如狂。凤飞翩翩兮，四海求凰。无奈佳人兮，不在东墙。张弦代语兮，欲诉衷肠。何时见许兮，慰我彷徨。愿言配德兮，携手相将！不得于飞兮，使我沦亡。"崔莺莺听后感慨："是弹得好也呵！其词哀，其意切，凄凄然如鹤唳天。故使妾闻之，不觉泪下。"可见文君听琴对崔张故事的影响。

另有《顾曲斋元人杂剧选》存16卷种，与古杂剧20种刻印、版式和插图风格一致，所收杂剧有：《江州司马青衫泪》《钱大尹智勘绯衣梦》《唐明皇秋夜梧桐雨》《洞庭湖柳毅传书》《李亚仙花酒曲江池》《临江驿潇湘夜雨》《秦修然竹坞听琴》《谢金莲诗酒红梨花》《白敏中偁梅香》《迷青琐倩女离魂》《玉箫女两世姻缘》《李太白匹配金钱记》等。

剪灯新话

存6种，6卷。（明）王骥德编，明万历年间顾曲斋刻本，仅中国国家图书馆有足本收藏，有张元济、苏曼殊、郑振铎、王孝慈等鉴藏印记。

 瞿佑的《剪灯新话》是明代最早刊行和最负盛名的传奇小说集，也是中国第一部被禁毁的小说，曾在东亚文化圈深具影响力，其版本众多，但少有从版本与版刻插图的关系展开讨论的。从版本系统来看，学界普遍认为《剪灯话》主要存在早期抄刻本和瞿的晚年重校本系统。"剪灯"之插图版本，可见者有三，即宣德八年（1433）张光启刊本、正德六年（1511）建安杨氏清江堂刊本以及万历年间徽州黄正位尊生馆刊本。其中，建安杨氏清江堂本《剪灯余话》是建安张光启《余话》的翻刻本，同为建本，插图的风格、质量类似，可将两种插图视为一类。

 目前，被认为是《剪灯新话》可见最早刻本的是收藏于中国国家图书馆、与《剪灯余话》合刊的《剪灯新话》章甫言刻本。该版本《剪灯新话》卷端题"山阳瞿佑宗吉著"，《剪灯余话》卷首则题李昌祺编撰、刘子钦订定等。《剪灯新话》瞿佑序及卷一版芯和书口等处有章甫言、甫言等刻工姓名，多处版芯有章右之、顾诚、

晏等刻工姓名；《剪灯余话》版芯处有章扦、章右之、扦、顾、晏等姓名。章甫言、章右之、章扦等人都是明代中期苏州地区著名刻工，刻书丰富，今见其具体明确的刻书时间主要集中在嘉靖后期和万历早期。共4卷，附录1卷，有21篇。即：卷一有《水宫庆会录》《金凤钗记》《联芳楼记》《鉴湖夜泛记》《绿衣人传》5篇，卷二有《令狐生冥梦录》《天台访隐录》《滕穆醉游聚景园记》《牡丹灯记》《渭塘奇遇记》5篇，卷三有《富贵发迹司志》《永州野庙记》《申阳洞记》《爱卿传》《翠翠传》5篇，卷四有《龙堂灵会录》《太虚司法传》《修文舍人传》《三山福地志》《华亭逢故人记》5篇，附录《秋香亭记》1篇。该版本影响了今见早期刊本系统的规制。而从部分篇章的文段内容比较来看，《剪灯新话》的版本由于异文的存在，又可分为早期刊本、晚年重校本、上图残本和清江堂本、董康诵芬室刊本、周楞伽校注本等颇为繁杂的版本系统。

在坊刻本兴盛的福建建安版画系统中见到的版本多为清江堂本。福建建安版画和福建刻书一样也有着悠久的历史。北宋嘉祐八年（1063）建安余氏靖安勤有堂刻《列女传图》是福建建安版画早期作品的代表作。《列女传图》是根据汉代刘向所著《列女传》而刻成的著名版画。宋刻本《尚书图》为宋绍熙前后（1190—1194）福建书坊所刻，有图77幅。明以后，洪武初年福建坊刻本版画有《道学源流》《全相二十四孝诗选》。之后，建安派版画显得并没有那么突出，直到正德六年（1511）建安杨氏清江堂刻《新增补相剪灯新话大全》以后，建安派版画才重又兴盛起来。福建刻书始于唐，北宋已有相当规模，南宋、元、明三代则非常

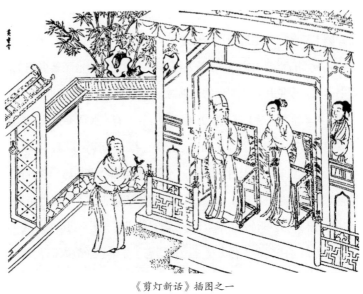

兴盛，建版书流行于全国及海外。福建建宁府是书坊聚集之地，建安、建阳两县尤为著名，建阳的崇化、麻沙两镇刻书最多。杨氏清江书堂从明宣德六年（1431）到嘉靖三十二年（1553），共有100多年的历史，正德六年（1511）时刊有《剪灯新话》。

徽州黄正位尊生馆刊本，从刊刻地域来划分应属徽州版画范畴。但就目前学界的划分来看，《剪灯新话》与玩虎轩诸刊本、环翠堂诸刊本、《太平山水图画》《环翠堂园景图》等都被归为徽派版画。徽派强调的是版画的刻印风格，即使由徽州的刻工来进行雕刻也未必会被归于此风格流派中。从构图上来看，徽派版画画幅多采用近景，人物硕大，对人物所处场景的镌刻较为精细，并明显有"点"刻的痕迹，即版画史上经常讲到的"精工秀丽"。

《剪灯新话》传至日本后，16世纪至17世纪出版的《奇异

《剪灯新话》插图之二

杂谈集》和《灵怪草》，均选译过此书。江户时代浅井了意的《伽婢女》中的第三卷《牡丹灯笼》完全是以瞿佑的《牡丹灯记》为蓝本写作的，只是其中的人物、场面、背景、风俗，都显示出日本的传统特色。那一时期，以中国明清小说作为蓝本而写作出来的所谓近代型小说，日本称之为"翻案小说"。《剪灯新话》在日本的版本"隽刻尤多，俨如学校的课本"。

　　在插图本方面，可见日本明治二十二年（1889）早川翠石序绘本《剪灯新话画传》，选《剪灯新话》5篇（即《三山福地志》《金凤钗记》《滕穆醉游聚景园记》《牡丹灯记》《太虚司法传》）进行图绘，每篇11—14幅不等，页左为图，页右则照抄原文。日本学者村上知行出版了《全译剪灯新话》，他在序文中称《剪灯新话》"是颗怪异而美丽的星，辉耀着东洋古典世界的天空"。

李卓吾先生批评《西游记》

　　《西游记》故事在中国古典文学作品中具有相当长时间的流传和演变，《李卓吾先生批评〈西游记〉》由叶昼托名为"李卓吾"对《西游记》的点评在批评史上具有浓墨重彩的一笔。例如，对第三十二回《平顶山功曹传信　莲花洞木母逢灾》的评点，有关于猪八戒对着石头自言自语的情节："我这回去，见了师父，若问有妖怪，就说有妖怪。他问甚么山？我若说是泥的，土做的，锡打的，铜铸的，面蒸的，纸糊的，笔画的，他们见说我呆哩，若讲这话，一发说呆了。"一个呆傻又冒着天真的猪八戒形象跃然纸上。还有猪八戒希望妖怪手里没有自己的画像，这样就抓不住自己，于是他在庙里祈祷说："城隍，没我也便罢了。猪头三牲，清醮二十四分。"叶昼以"趣"字作评点。

　　作为一部带评点、批注的文学作品，插图的作用也更多地用来丰富书籍装帧的内容，从版刻风格上一般归于徽派版画。日本内阁文库本是诸多学者常常提及的一个重要版本，在孙楷第的《中国通俗小说书目》《日本东京所见小说书目》和傅惜华的《内阁文库

心性修持大道生　　　　　悟彻菩提真妙理

访书记》这几部由作者实地检阅所形成的成果中可见踪影。刘君裕为图刻者是可以确定的，王古鲁认为刘君裕乃昌启时刻工，与孙楷第观点一致，承认《李卓吾先生批评〈西游记〉》是昌启时的刻书。但也有学者认为该版本时期确定为万历末到崇祯为宜。刘君裕在万历四十三年乙卯为姑苏龚绍（少）山梓的《新镌陈眉公先生批评〈春秋列国志传〉》镌刻过插图（见王重民《中国善本书提要》），在崇祯间为袁无涯刻本《水浒全传》镌刻插图（见傅惜华《中国古典文学版画选集》）和崇祯五年镌尚友堂刊本《二刻拍案惊奇》的图（见孙楷第《中国通俗小说书目》）。日本内阁文库本究竟属于哪个时期的刻本并不十分确定，但其插图是明清时期《西游记》各版本中最工丽隽秀的图像。

其中所见刻绘精绝，衣饰、发须、山容水波无不绵密细致。郑振铎在《中国古代木刻画史略》中评价此本图像"图中牛鬼蛇神，无所不有，奇谲之至，也怪诞雄健之至。幅幅都需要精奇的布局，其工程很大"。自清代石印技术传入后，以张书绅《新说西游记图像》为代表的版本，其情节性插图与回目前人物绣像与李评本不可同日而语。

　　李评《西游》插图由中国古版画走向鼎盛时期的徽派刻工所作，所刻图像因其工丽绵密的婉约风格、中景式构图创设情景交融、人物动作刻画上的张弛结合等显示了镌刻者的匠心独运和文化涵养，从而使其成为古本《西游记》版刻插图的巅峰之作，影响深远。在国内，清代则出现了以"李评本"插图为摹本而创作的《西游》图像。例如，咸丰二年（1852）新刊小说《绣像西游真诠》中的插图和绘于清乾隆时期的张掖大佛寺《西游》故事壁画。因《西游记》故事深为民众喜闻乐见，从而也传播到域外，在日本江户时期出现了一部完整的百回本《西游记》摘译本《绘本西游记》。

笠翁十种曲

十种。（清）李渔撰，清康熙年间
翻刻本。

　　李渔出生在药商家庭，饱受战乱和换代的动荡之苦，年近不
惑，于杭州开始卖赋糊口的职业写手生活，或许这就是中国最早
的自由撰稿人。明代中后期，随着文体样式的演变与创作的发展，
小说、戏曲等通俗文学的兴盛与当时的平民阅读趣味相吻合，读
书这件事再也不是少数人的权利，俗文学的盛行同时带动了私人
刻书业的发展。不论是金陵等江浙一带，还是福建或者蜀地等，
都出现了大量的私人刻书坊。这些书坊为了降低刻印成本，并且
加大印书的数量，普遍采用木刻，这种刻印方式比起石印来可谓
印数翻番。在这些坊刻本中有儿童的蒙学教材，也有俗文学作品，
当然也有史书和依然执着于科举的士子们常用的儒家经典。作为
文人生活中不可或缺的组成部分，诗书画自古不分家。李渔在此
时代背景下不仅进行戏曲创作，还开办"芥子园"书社，集书籍
的策划、编辑、出版、营销于一体。
　　从元代戏曲大发展开始，才子佳人戏一直都是戏剧创作的重

要组成部分，在"十部传奇九相思"的晚明，才子佳人戏一直是戏曲的主打题材。明传奇之后出现的李渔剧作，亦被视为才子佳人戏的代表，《风筝误》这样轻松幽默的爱情喜剧，更被视为"笠翁十种曲"中的翘楚。"十种曲"包括《怜香伴》《风筝误》《蜃中楼》《意中缘》《凰求凤》《奈何天》《比目鱼》《玉搔头》《巧团圆》《慎鸾交》。其中插图与前述几种作品非常不同的在于采用了镜面样式的小品图样式，将画面更加凝练地聚焦于特定边框内，其装饰功能更加凸显。这十种曲的故事情节主要遵照的是传统的才子佳人模式，而这一叙事策略也恰恰成为李渔戏拟反讽的对象。一些剧作家反复描摹观众耳熟能详的情节元素，如郎才女貌式的一见钟情、传诗递简后的密约私会都成为李渔反讽的对象。

以才子佳人戏《风筝误》为例，风筝传递信息，无疑是对才子佳人传书递简的戏拟；詹爱娟的奶妈为取得小姐的酬谢，引逗韩世勋前来私会，则对红娘的成人之美形成戏拟；韩世勋应考之后做了个梦，梦见詹爱娟前来纠缠，逼自己就范，甚至闹到官府，官府则认为韩世勋调戏女子这一情节对戏曲中经典"离魂"情节形成戏拟。其中，奇丑无比的詹爱娟与风流倜傥的韩世勋阴差阳错，彼此将对方当作意中人夜半私会，是对才子佳人剧的情节高潮"美满幽香不可言"的私期密约的反讽。

（净）手作红丝暗里牵。小姐，放风筝的人来了……（丑扯生同坐介）戚郎，戚郎！这两日几乎想杀我也！（搂生介）（生）小姐，小生一介书生，得近千金之体，喜出望外。只是我两人原以文字缔交，不从色欲起见，望小姐略从容些，恐伤雅道。（丑）

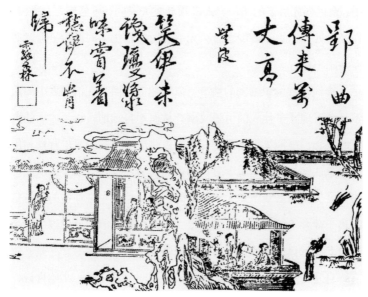

清康熙年刻本 《风筝误》插图

宁可以后从容些，这一次倒从容不得。（生）小姐，小生后来一
首拙作，可曾赐和么？（丑）你那首拙作，我已赐和过了。（生
惊介）这等小姐的佳篇，请念一念！（丑）我的佳篇，一时忘了……
（生变色介）小姐，婚姻乃人道之始，若无父母之命，媒妁之言，
就是苟合了。这个怎么使得？……（丑）我今晚难道请你来讲道
学么？你既是个道学先生，就不该到这个所在来了……

　　与传统才子佳人戏不同的是：韩世勋本来做的是不合礼教之
事，只因见爱娟丑陋，便以道学训诫爱娟，遭到爱娟的嘲笑，最
终不得不以要诈的方式落荒而逃。在这里有趣的是：李渔并不将
容貌、功名富贵作为标准与才子佳人之情相对立。在《奈何天》

中，阙里侯先后娶的三位夫人都嫌弃丈夫丑陋，甚至与丈夫决裂。在阙里侯变富贵、英俊之后，无一不回心转意，甚至为争抢封诰而吵闹不休。

李渔重视编织细密的情节，以妙趣横生而又在情理之中的重重悬念展现才子佳人的情感故事，从而不自觉地转移了才子佳人戏的重心。李渔笔下的才子佳人角色跳出了一般的身份背景和传统观念认知，具有超脱于时代的观念的情节设计。以《凰求凤》为例，男主角吕哉生是无父无母的，女主角之一许仙俦的身份是游离于社会正统秩序之外的青楼女子。乔梦兰的父亲乔国用则是尊重女儿选择的开明父亲："我想婚姻是桩大事，一念之差，便有终身之悔……以后有媒婆来说亲，只叫他见小姐；小姐肯许，我就许他，不要来刮絮我。"传统的才子佳人戏中，才子赶考时往往也是小人见机使坏、佳人相思难捱和经受考验的时候。而《凰求凤》的剧本情节集中在三位佳人和一位才子的情感纠葛上。《风筝误》的情节同样集中在男女主人公的感情故事上，父母则无意中成为儿女之情的促成者。情感考验的环节被弱化，詹淑娟虽才貌双全，却绝非娇弱娴静的淑女，而是泼辣大胆、嘴尖牙利，凭着一把剑将蓄意轻薄的姐夫吓得魂飞魄散。

李渔对脚色的戏拟，一定程度上打破了古典戏曲行当的程式化，伶人不必被行当束缚，而应重视传达角色的性格。《蜃中楼》一剧中，钱塘王在没有见到泾河小龙的情况下，便自作主张将侄女舜华许配给他，这种不负责任的鲁莽行为惹得舜华之母十分不悦："今日也门户，明日也门户。门你的头，户你的脑。除了龙

王家里，就不吃饭了？况且又不曾见他儿子的面，知他是甚个龟头鳖脑。"这番话出自一位被设定为老旦行当的龙母之口，虽然不符合老旦行当的固有特征，但却活灵活现地传达了一位疼爱女儿的老母亲在得知女儿被轻率配人时的焦虑与愤怒。

"笠翁十种曲"中的曲目消解了才子佳人戏中的文人精英情结，更加贴近市民的审美趣味，人物的性格和情感设置都一改传统的叙事套路。每个戏曲人物都不是完人，他们没有理想化的处理，甚至还很直接地表现出自己的欲望。李渔将这一切纳入文学的审美之中，有出于对常人的理解与认知，更加尊重人本身所应该具有的情感和反应，这也是他的戏曲创作有别于明清传奇的独特风格。

绿窗女史

秦淮寓客编，明崇祯（1628—1644）刻本。

《绿窗女史》是一部收录了诸多关于中国封建社会与女性道德教化和行为规范相关的，充满封建礼教色彩，具有强烈说教意味的类书。其编者署名为"秦淮寓客"，推测可能是居住在南京秦淮河一带的人士。这部类书完成印刷的时间大约在明末崇祯年间（1628—1644），主要以女性为主题，其中收录了《女论语》《女孝经》《女范》《女诫》这四部标准的中国封建社会关于妇女道德的说教文字。但从秦淮寓客的序来看，这部书的期待阅读群体并非女性。"序"采用骈文撰写，秦淮寓客对女性的文艺创作情况及历史先例进行了总结归纳，并发表了其观点："斯固妆楼之佳事，抑亦缥素之逸编也。聊寄莞尔，毋或讥焉。"这段话既有自谦的成分，也有对男性读者的阅读提示，大致意思是：希望读者不要笑话这样一部女性创作的集锦，要持有轻松阅读以及宽和的心态。《绿窗女史》的十部标题主要是依据女性人物的社会身份和特点分别进行著撰，如：闺阁、宫闱、缘偶、冥感、妖

艳、节侠、神仙、妾婢、青楼。整部文集由女性传记、小说和逸闻组成，以"著撰"为标题作为最后一部，收入了由汉至唐早期各朝女性创作的敕令、奏议、尺牍以及颂词等40余篇散文，还有2篇出自明朝。

《女孝经》一卷由唐代郑氏撰。郑氏为散郎侯莫陈邈之妻。书前载《进表》称侄女策为王妃，因作以戒。《宋史·艺文志》始著录，《宣和画谱》载："孟昶时，有石恪画《女孝经》像入。"宋时已盛行于世。《四库提要》将其列入"存目"子部儒家类。其书仿《孝经》分为18篇："开宗明义""后妃""夫人""帮君""庶人""事姑""三才""孝治""贤明""纪德行""五刑""广要道""广守信""广扬名""谏诤""胎教""母仪""举恶"。《女孝经》借曹大家（班昭）以立言，通过曹大家与诸女的对话来阐明女孝之义。《增订四库简目标注》著录有明刊本。《续百川海·癸集》《小十三经》《格致丛书》《津逮秘书》（汲古阁本、影汲古阁本）第四集、《绿窗女史·闺阁部·懿范》《说郛》（宛委山堂本）卷七十、《廿二子全书》《东听雨堂刊书·女儿书辑八种》《四库全书存目丛书》等均有收录。

《女论语》一卷由唐代宋若华（有作"宋若莘"）撰，由宋若昭注。若华、若昭为大臣宋廷芬之女，德宗贞元间被召进宫，皆善诗文、懂经史，颇有文才，博得德宗的称赞。由于若华姊妹5人皆受德宗宠幸，常与君臣一起唱和，与汉代的班昭境遇相似。若昭受帝嘉许，称"女学士"拜内职。《新唐书·艺文志》"史部·杂传记类"著录"尚宫宋氏《女论语》十篇"。今本十二篇，

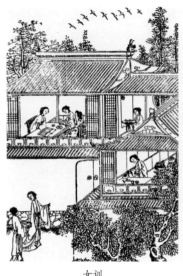
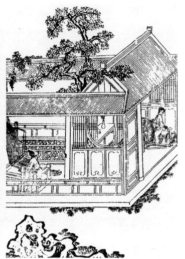

女训　　　　　　　　　　织锦

包括"立身""学作""学礼""早起""事父母""事舅姑""事夫""训男女""营家""待客""和柔""守节"，主旨在于阐明妇道，如："凡为女子，先学立身……行莫回头，语莫掀唇。坐莫动膝，立莫摇裙。喜莫大笑，怒莫高声。内外各处，男女异群。莫窥外壁，莫出外庭。出必掩面，窥必藏形。男非眷属，莫与通名。女非善淑，莫与相亲。立身端正，方可为人。"如此对照来看，有人在背后呼喊是不可以回头答应的，裤子也必定是穿不得的，不能表露自己的喜怒哀乐，出门也不可以同男性一起参与社会事务，等等。如此对照之下，今日之社会恐无几人是可以称为守所谓中国传统之妇道的。一些人在疾呼传统文化一定要传承的同时却忘记了社会发展所带来的必然变化，忘记了所谓传统文化中的精华与糟粕，恐怕要理理清楚才可以有传承可言。有些

宿驿　　　　　　　　剪发

自我标榜为独立女性的群体依然在潜移默化地受到封建糟粕的影响，并自觉地被束缚，那么千百年来的妇女解放和社会革新岂不是又进入到一个倒退式的循环呢？

《女论语》可见收入《绿窗女史·闺阁部·懿范》《说郛》（宛委山堂本）、《闺门必读》《女四书》（李光明庄本、江左书林本）、《东听雨堂丛书·女儿书辑八种》等。《增订四库简目标注》著录有明刊《内训全书八种》本。

《女诫》一卷，汉班昭撰。班昭，扶风安陵（今陕西咸阳）人，东汉班彪之女。后汉平阳曹世叔妻，史称"曹大家"。其兄班固撰《汉书》，未竟而卒，班昭续之。其书《唐志》（《隋书·经籍志》《旧唐书·经籍志》《新唐书·艺文志》）均见著录。《女诫》七篇分别为"卑弱""夫妇""敬顺""妇行""专心""曲

从""和叔妹"。提出"三从四德"理论，曰："女有四行，一曰妇德，二曰妇言，二曰妇容，四曰妇功。"又云："云妇德，不必才明绝异也；妇言，不必辩口利辞也；妇容，不必颜色美丽也；妇功，不必工巧过人也。"《女诫》一书，成为中国古代的一部女子教科书，从诸多方面对女性提出各种限制，是中国封建社会女规之所始。书今存《中国古籍善本书目》著录，收入宋人张时举编《小学五书》（清初毛氏汲古阁影宋抄本，藏于国家图书馆），又收入《绿窗女史·闺阁部·懿范》《说郛》（宛委山堂本）、《东听雨堂刊书·女儿书辑八种》等丛书中。《增订四库简目标注》著录有明刊本、万历刊赵南星直解本。明朝受王阳明"心学"影响，女德教育气氛浓厚，卫道士们正式提出"女子无才便是德"的理论，限制女性才智的发挥，致使妇女多不识字，因此，产生了多部图文并茂的妇德著作。如黄尚文等人搜集自汉至宋以来历代列女传记，从中选择120个封建女教典范人物的事迹编为《女范编》，并请画师根据她们的主要事迹各绘一幅图画，与文字配合印行。由于画师理论修养较高，认为"像不蕲肖形而蕲肖神，神不揣妍媚而揣爱憎"，其图颇为传神，大大增强了《女范编》说教的传播力。

《绿窗女史》中的插图主要具有示意说明的功能，这一功能在"女红"部分尤为突出。《刺绣图》列入第一部"闺阁"。这一部又分为"仪范""女红""才品"和"容仪"，与"妇德""妇言""妇容"和"妇功"这四种女德相对应。张淑英的《刺绣图》大约收在"女红"一节，其后是苏蕙的《织锦玹玑图》、吴氏的

烹饪书《中馈录》以及一位苏州籍男作者黄省曾的《蚕经》。《刺绣图》被收入明末类书,与纺织、烹调以及蚕桑等属于一门女红的范本。《刺绣图》的文本极其简明,由 8 个精练的段落组成,标题分别是"品""图""法""质""器""供""际""候"。

中国古代绘画里的既有主题在插图中也有所呈现。以"海棠春睡"为例,这一主题是对幽闭深宫、清冷闺房之中的女性寂寥感的真实写照,画面中屏风的存在,对画面室内环境陈设起到了分景的作用。比较典型的版画出自《绿窗女史》,其卷首配有16 幅插图,其中一幅题名《春睡》,画的是一名女子正在一张豪华的架子床上小憩,窗前竖立着一个高大的烛台,应和了苏轼《海棠》诗中的意境:"东风袅袅泛崇光,香雾空蒙月转廊。只恐夜深花睡去,故烧高烛照红妆。"画家在画面前景设置了一扇阔大的独扇屏风,挡住了床上女子向外探视的目光,也遮蔽了外界目光的进入。空白的素屏把画中女性之外的所有人挡在卧室之外,为画中人营造了一个私密的空间。女性的生活被严格限制在家庭以内,"无故不窥中门"(见司马光《书仪》卷四)、"莫窥外壁,莫出外庭"(《女论语》"立身章第一",见《女窗外史》第一册)的闺秀行为规范限制了未出阁的女性外出,甚至连外庭都有所限制。从这些具有视觉阻挡感的插图中,可见幽闭环境对女性自由的束缚与个性的泯灭。

琵琶记

4卷。（元）高明撰，明晚期乌程闵氏刊朱墨套印本。

　　《琵琶记》是元末明初剧作家高明（字则诚）创作的南戏作品，改写自南方民间戏曲《赵贞女》，主要讲述的是蔡邕和赵五娘之间所经历的曲折爱情故事，被誉为"传奇之祖"。该剧曾受到明太祖朱元璋的赞誉，朱元璋称其如"山珍海错，贵富家不可无"。

　　《琵琶记》刊本在晚明时期广泛流传，这与明代中叶民间手工业和商业发展迅速不无关联。在社会生产关系发生变化的同时，也造成了从商人数的骤增，书籍印制行业也出现了竞争。从《琵琶记》的诸种刊本来看，万历年间书商们为了迎合大众市场的需求，推出了插图本和点评本系统。在诸刊本之中，万历早期影响较大的当属万历二十五年（1597）的玩虎轩《琵琶记》，该版本属于徽州地区版画中的精品。玩虎轩刊本由汪耕绘画，黄鳞刻制，其中插图以阳刻为主，画风精致，线条平滑均匀，人物体态修长具有美感，是难得的版画精品。

　　金陵戏曲刊本中的版画插图主要是对建安版画的模仿。明万

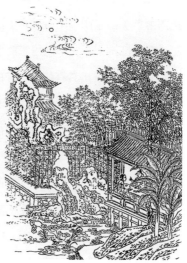

栏杆露湿人犹凭　　　　　　卷起帘儿明月正上

历年间，徽州书商汪云鹏（字光华）在金陵开设玩虎轩，主要刊印插图本小说。万历二十五年（1597），书坊刊印了《琵琶记》戏曲读本，附有精美版画插图 38 幅。该读本一经发行，即在金陵（今江苏南京）版画市场引发轰动，对该书插图进行翻刻、改刻和仿刻者甚多，甚至波及远在千里之外的建安地区（今福建）。该戏曲读本的出版对晚明江南版画创作影响很大。自明初以来，坊间刊行《琵琶记》渐成风气，至玩虎轩刊行《琵琶记》之前，流传的《琵琶记》版本已有 70 多种。到了明朝末期，《琵琶记》"刻者无虑千百家，几于一人一稿"。目前遗存的明代《琵琶记》刊本有 31 种、选本有 23 种。玩虎轩刊刻的版画在人物造型和场景方面都极为相似，如万历二十五年刊《元本出相琵琶记》、万

历二十八年（1600）刊《有像列仙全传》（国家图书馆藏）、《养正图解》（国家图书馆藏残本）、《征歌集》（国家图书馆藏）和《新镌红拂记》（中国国家图书馆藏）。

另一种呈现出具有传承特点的《琵琶记》插图本是刊行于万历三十八年（1610）的起凤馆本《元本出相南琵琶记》，其画师是徽派的代表汪耕。通过这两种插图本的比较，可发现明显的传承。以第二十二折"琴诉荷塘"为例，这折戏讲述了蔡伯喈被迫与牛小姐结婚后心情抑郁却又不敢与牛氏讲述，只得以弹琴的方式抒发内心的抑郁。旁有三个书童打扇、烧香、整理文书，而牛氏在一旁听出其中感情。玩虎轩版将这一场景设置在一个凉亭中，画面中伯喈坐于亭中抚琴，牛氏站在一旁若有所思，两个书童正在斟酒、摇扇。起凤馆刊本的"琴诉荷塘"在画面布局和凉亭、人物角度、动作上基本一致：牛氏坐于桌案旁与伯喈对话，除两个丫鬟以外，在凉亭的入口处增加了三人，富有动态感的书童正走进亭中。此版本比玩虎轩刊本人物面积略有缩小，人物形态更为修长，场景刻画增加了两个人物，但这两人与情节变化并无紧密关联，其中可见大量装饰性图案。

从玩虎轩刊本与起凤馆刊本的插画中，可以看出书籍插图日趋精致，插图的装饰功能更加明显。两个刊本中汪耕所绘制的插图能看到明显的图式传承特点和风格日趋成熟的变化，起凤馆刊本中插图的风格更为明确，整个画面进一步图案化。

汪耕属于在万历中期崛起的一批职业插画师中的一员，比较著名的还有蔡冲寰、赵璧等人。职业插画家的崛起在中国古代版

画史上十分重要，其中以徽州地区汪耕的绘制作品最具特色。汪耕的插图绘制风格精致，同一时期建阳、南京地区刊印的插图本中的版画多简单粗放，而画师汪耕以绵密且富有装饰性的线条来绘制，迎合了戏曲刊本的读者群，即文人阶层的审美趣味。在与汪云鹏玩虎轩的合作中，汪耕的作品已大获成功，汪廷讷的《环翠堂乐府》插画又将汪耕的绘制风格发挥到极致。尽管《环翠堂乐府》插图是否是汪耕一人绘制仍需考证，但可以确定的是，这种插图的风格样式，在晚明得到了徽州与苏杭地区的普遍认可。从现存的版本插图来看，这种刻绘风格在万历中后期的戏曲刻本中非常流行，不仅在徽州地区，在江南地区的书籍刊本中也经常可以发现。如南京的继志斋、杭州的起凤馆，与《环翠堂乐府》插图如出一辙。由于受到了市场的认可与欢迎，有此插图的书籍也在各个地区得到了广泛传播，从而形成了所谓的徽派版画。

三刻五种传奇

10卷。（明）李贽、叶昼评，明晚期苏州刊本。

　　"传奇"作为中国古代小说的样式，自唐以后逐渐形成规模，并在明代出现了传播广泛的作品。《三刻五种传奇》主要收录有传奇五种，即《浣纱记》《金印记》《香囊记》《绣襦记》《鸣凤记》，内有版画70幅。郑振铎先生在《劫中得书记》第四十三条"李卓吾评传奇五种"中说，他自陶兰泉先生处得署名"李卓吾先生批评"字样的"传奇五种"，十卷十册，明万历年间刻本。其中《浣纱记》卷首附《三刻五种传奇总评》，始有"三刻五种传奇"的说法。万历三十八年（1610）容与堂刻《李卓吾先生批评〈北西厢记〉》，后又有《琵琶记》《幽闺记》《玉合记》《红拂记》四种，是为"初刻"五部；此后三四年内又相继刊刻了《荆钗记》《明珠记》《玉玦记》《绣襦记》《玉簪记》五部，和《浣纱记》《金印记》《香囊记》《锦笺记》《鸣凤记》五部，是为"二刻"和"三刻"。"初刻"五部时，书坊也许并无刊刻十五部的规划，因销路好，才有了"二刻""三刻"，合

计十部，可称为广义上的"三刻五种传奇"。

郑振铎逝世 5 年后整理的《西谛书目》中并无此五种传奇著录。据张棣华《善本剧曲经眼录》可知，郑氏所藏的五种传奇，归台北图书馆收藏。因为郑振铎所得五部，与《浣纱记》"总论"中所指五部并不完全一致，因此对"三刻五部"的内涵理解就受到了所掌握资料情况的限制。郑振铎在《劫中得书记》中推测"初刻或为'荆刘拜杀'及《琵琶》，二刻当为《幽闺》《玉合》《绣襦》《红拂》《明珠》。合之，凡十五种"。郑氏对于"初刻"的推测，可能是因为《浣纱记》"总评"结尾处批点者"安得荆刘拜杀而与之言传奇"的感慨；对于"二刻"的推测，可能来自李贽《焚书》中的相关记载，因为在《焚书》卷四"杂述"中有"玉合""昆仑奴"（指梅鼎祚的《昆仑奴》杂剧）、"拜月""红拂"四篇剧评。1954 年，北京琉璃厂书肆出现了一个未知书坊《李卓吾批评古本荆钗记》的残本，后为郑振铎购得。这个本子与该剧的吴梅"奢摩他室"藏本一致，但吴藏本卷首残缺不全，而此残本正好卷首完整，现藏于国家图书馆。《李卓吾先生批评古本荆钗记》（存一卷，明朱权撰，李贽评，明刊本，一册，存卷上，有图），可能指的是这个本子。在这个残本的插图，还有 7 篇曲论，对了解《三刻五种传奇》的全貌具有重要的文献参考价值。这 7 篇曲论分别是：《总评》《合论五部曲白介诨》《合论五生》《合论五旦》《合论诸从人》《合论诸从旦》《合论五家亲戚》。《总论》称赞《荆钗记》"笔墨之林，独一荆钗为绝响已哉"，其后的《合论五部曲白介诨》

中说："荆钗大家也，不可废矣。所以词家啧啧荆刘拜杀乎？
下面明珠，则以曲胜，玉玦曲亦佳，但其为学掩耳。若其合处，
的是作手，介白科诨，亦不入恶道，可取也。绣襦曲白大有自
在处，几可与荆钗比肩，不如玉簪，胡□依样画葫芦也。合评
是五家者，亦玉石并陈之意，读者毋深异焉。"此处"合评是
五家者，亦玉石并陈之意"，明确说明："合论"之"五部"
指的是《荆钗记》《明珠记》《玉玦记》《绣襦记》《玉簪记》，
其后所附《合论五生》《合论五旦》等篇皆是针对此五部传奇
中主要人物的论述。因此，此刻"五部"应为一个整体。联系
到前文提及的《浣纱记》《金印记》《香囊记》《锦笺记》及《鸣
凤记》五部也是一个整体，《三刻五种传奇》的轮廓可见。《荆
钗记》为首五部与《浣纱记》为首五部是否为同一个刊刻的系统？
这10部署名"李卓吾先生批评"的传奇，除《玉玦记》未见藏
本外，其余9种分别藏于中国国家图书馆、上海图书馆、台北
图书馆与日本。

其中，《李卓吾先生批评古本荆钗记》藏于中国国家图书馆、
日本东京都立日比谷图书馆。《李卓吾先生批评绣襦记》藏于日
本东北大学图书馆、日本东洋文库、中国台北图书馆（西谛藏书）。
《李卓吾先生批评玉簪记》（万历新都青藜馆刊本），上海图书
馆有藏。《浣纱记》等五部（《三刻五种传奇》）皆为万历年间
刻本，未署书坊号。《李卓吾先生批评浣纱记》又名《新刻吴越
春秋乐府》，收藏于中国国家图书馆、中国台北图书馆（西谛藏书）。
《李卓吾先生批评金印记》藏于上海图书馆、中国台北图书馆（西

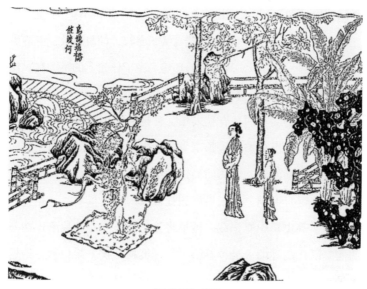

<center>《浣纱记》插图</center>

谛藏书）。《李卓吾先生批评香囊记》藏于中国台北图书馆（西谛藏书）。《李卓吾先生批评锦笺记》藏于中国国家图书馆和中国台北图书馆（西谛藏书）。《李卓吾先生批评鸣凤记》藏于中国台北图书馆（西谛藏书）。此10种传奇大多没有标明书坊堂号。黄仕忠教授的《日本所藏稀见中国戏曲文献丛刊》（第Ⅰ辑）13册收录有日本东京都立日比谷图书馆藏《李卓吾先生批评古本荆钗记》。

《浣纱记》

梁辰鱼，字伯龙，号少白、仇池外史，昆山人。梁辰鱼出生于一个官僚家庭，祖父梁纵曾任泉州府同知，父亲梁介曾任浙江

平阳训导。梁辰鱼本人在仕途上却很不得志，累试不第，只是"以例贡为太学生"。当时朝廷内严嵩父子专权，朝政腐败，吏治黑暗，并不是一个可以实现抱负的环境。由于仕途上的不顺利，他逐渐开始消极避世，过着宴饮会友、游艺创作的生活。

《浣纱记》写的是春秋末年，吴越两国相互攻伐，越被吴所灭。越国大臣范蠡辅佐越王勾践励精图治，恢复越国，并向吴王进献美女西施，以离间吴国君臣，终将吴国攻灭。范功成后与西施泛舟五湖。关于吴越相互攻伐的历史事实，《左传》《国语》等史籍中有记载。最早将吴越战争与西施故事连在一起的是汉代赵晔的《吴越春秋》。《吴越春秋》共12卷，始见著录于《隋志》。《四库全书提要》称其是"近小说家言，自是汉晋间稗官杂记之体"。范蠡是剧中主角，他本是楚国人，面对春秋末年诸侯称雄、兵连祸结、民不聊生的混乱局面，他也怀有"尊王定霸"、为国建功立业的志向。但由于楚君的昏庸，在楚国无法实现自己的志向，后投奔越国，得到越王勾践的重用，于是他一心一意地为越国效力献智。剧本的第二出，他刚与西施订了婚约，就遇到吴国来犯。越败后，越王夫妇入吴为臣，范不顾与西施的婚约，把个人婚姻抛之一边，不避艰险，陪越王夫妇入吴。3年后，才回到越国。这时他本可以和西施团聚，"永期百年之好"；但为了使"海甸清，烽烟净"，江东父老百姓免受战祸之苦，他再次推迟与西施团聚，推荐西施到吴国去迷惑吴王，为越灭吴做内应。直到越兴吴亡后，他才与西施团聚，一起泛舟而去。

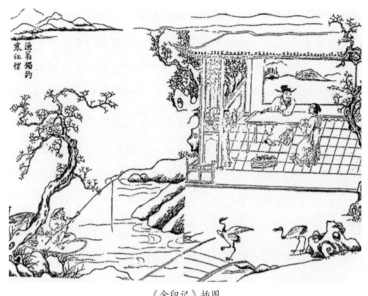

《金印记》插图

《金印记》

南戏《金印记》描写的是战国时期苏秦的故事。苏秦,字季子,东周雒阳(今河南洛阳)人,是战国时期著名的纵横家、谋略家,详见《史记·苏秦列传》《战国策》等书记载。《战国策》卷三《秦策一·苏秦始将连横说秦》载:苏秦曾师从鬼谷子学习纵横之术,学成后,先往秦国,游说秦王,先后献上10多次奏章,但都没有被秦王采纳,"说秦王书十上而说不行"。苏秦失意落魄,"黑貂之裘弊,黄金百斤尽,资用乏绝",只好去秦而归。回到家,苏秦同样受到了家人的冷落,"妻不下纴,嫂不为炊,父母不与言"。苏秦喟叹曰:"妻不以我为夫,嫂不以我为叔,父母不以我为子,是皆秦之罪也。"乃夜发书,陈箧数十,得太公《阴

符》之书，发愤攻读。"读书欲睡，引锥自刺其股，血流至足，曰：'安有说人主，不能出其金玉锦绣，取卿相之尊者乎？'"一年后，揣摩成，曰："此真可以说当世之君也。"他便再次游说列国，先后说服燕、赵、韩、魏、齐、楚六国君王，合纵六国，抗击强秦。六国缔结合纵联盟，任苏秦为六国之相，佩六国相印，使秦国 15 年内不敢进函谷关。后在齐国因受齐王宠信而遭人嫉妒遇刺，临死前，他建议齐王以谋乱罪将其车裂处死。由于苏秦的经历具有丰富的故事性和戏剧色彩，如失意回家、妻不下纴、嫂不为炊、父母不与言、刺股读书等历来为人所熟知，因此成为戏曲、小说及民间说唱文学的题材。

苏秦故事呈现于南戏的舞台大约在宋元时期，在明代徐渭的《南词叙录》中将《苏秦衣锦还乡》载于"宋元旧篇"。清代的张大复在《寒山堂南九宫十三摄曲谱》卷首《谱选古今传奇散曲集总目》中也载有《苏秦传》这一剧目，称"元传奇"。因此，南戏《金印记》可能在元代就已经产生，并以舞台剧的形式进行流传。南戏《金印记》从最早的宋元旧篇《苏秦传》到明代的《冻苏秦》《金印记》《金印合纵记》，在流传过程中，产生了不同的版本。从情节安排上来看，一种版本只演苏秦衣锦还乡，而另一种在苏秦衣锦还乡情节中插入了另一纵横家张仪。现有全本留存的《金印记》，皆为明代的刊本，共 6 种：一是明嘉靖间进贤堂刻《风月锦囊》所收的《全家锦囊苏秦》（简称《锦囊》本）；二是明代万历间富春堂本《重校金印记》（简称"富春堂本"），卷首题"二南里人罗懋登注释"；三是明万历间李卓吾先生批评

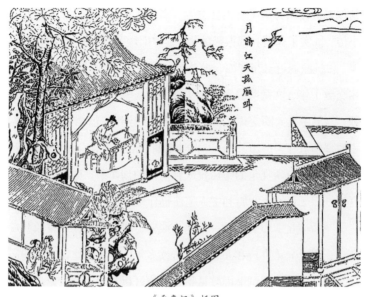

月游江天孤雁叫

《香囊记》插图

《金印记》（简称"李评本"）；四是明万历间继志斋刻本《重校苏季子金印记》（简称"继志斋本"）；五是明怡云阁刻本《金印记》（简称"怡云阁本"）；六是明崇祯间刻本《金印合纵记》，又名《黑貂裘》（简称"崇祯本"），卷首署"西湖高一苇订证"。

《香囊记》

《香囊记》的作者一般认为是宜兴的老生员邵璨，该书经宜兴生员杭濂与武进生员钱孝三位太湖东南一带的"老生员"，在正德后期至嘉靖初年（1515—1526）共同参与完成了《香囊记》的写作。徐渭《南词叙录》说："《香囊》乃宜兴老生员邵文明作。"近人郑振铎指出其本名为邵璨。吴书荫撰《〈香囊记〉及

其作者》援引万历《宜兴县志》、嘉庆《宜兴旧县志》所载邵璨小传，证实了徐渭和郑振铎的说法，"邵燦""邵灿"皆应作"邵璨"。杭濂弱冠时与都穆、祝允明、唐寅、文徵明等倡导古文辞，相交数十年，文徵明曾为其遗集作序；钱孝为杭濂兄杭淮早年之师，与吴中文人圈交往甚密。《香囊记》当作于正德十年（1515）之后嘉靖五年（1526）之前。当时太湖东南一带有一批背景相似、地域相邻且有所交集的生员投入到南戏的创作中。此剧的出现，真正开启了以文人视野和文人笔法创作戏剧的时代。

《香囊记》以香囊这一信物为线索，讲述了张氏一家的悲欢离合。张氏兄弟九成和九思寒窗苦读多年，奉家母之命赴试并同登金榜。九成在廷试上因政见不合触怒奸臣秦桧，秦桧遂命九思回家奉养母亲，命九成与岳飞领兵北伐。战场上，九成遗失了随身携带的香囊。九成在随军凯旋的途中，秦桧又命他出使金国，被金人扣留后强与为婚。香囊被将士捡到，家人误以为九成身亡。后来，张母与九思在驿站相遇，九成得友人相助得以南还，贞娘得旧仆之妻收留。然而，一富家之子得到了香囊，并以此为聘强娶贞娘，贞娘于是到官府告状，与九成在公堂之上巧会，最后寻到张母和九思，一家人得以团聚。

关于《香囊记》的评论褒贬不一。吕天成在《曲品》中称其为"妙品"，言《香囊记》"是前辈最佳传奇也"。徐复祚《曲论》评其为"以诗词作曲，处处如烟花风柳……大套丽语藻句，刺眼夺魄，然愈藻丽，愈远本色"。徐渭《南词叙录》称《香囊记》为"南词之厄"。王骥德认为："自《香囊记》以儒门手脚

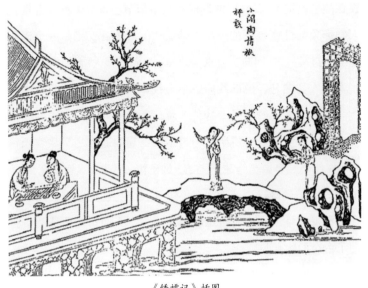

《绣襦记》插图

为止，遂滥觞而又文词一体。"

《绣襦记》

　　《绣襦记》的故事系统主要来自叙述李亚仙和郑元和的故事，以及唐传奇《李娃传》。自唐代以来，各朝作者都热衷于对《李娃传》进行改编。宋代有风月主人《李娃使郑子登科》、罗烨《李亚仙不负郑元和》及话本《李亚仙》；元代杂剧有高文秀《郑元和风雪打瓦罐》、石君宝《李亚仙花酒曲江池》；明代有南戏《李亚仙》、朱有燉杂剧《李亚仙花酒曲江池》、冯梦龙《情史》及《醒世恒言》中均对"荥阳郑生"故事有记载。明传奇《绣襦记》的诞生绝非偶然，真可谓博采众家之长。不

仅在故事篇幅上有所增加，同时在故事情节上也更为紧凑合理，人物形象与性格也更加鲜明。李亚仙的形象演变则是一个逐渐完美的过程："吾国写男女遇合之事，一向重视人物性格之美善，于女主人公尤是，说部戏曲中罕有权诈谋骗之人而得善终之先例。以故后来之改编《李娃传》者，不约而同，极力洗刷原传中李娃形象之瑕疵，将所有不情不义、局骗诓诈之举尽委于鸨母，而使李娃自始至终冰清玉洁，钟于情、笃于义，近乎完美。"清代的折子戏盛行，其剧中有不少片段成为昆剧的保留剧目，在滑稽戏和越剧中也有改编剧目出现。二人曲折的爱情故事打动了古今的读者与观众。

《绣襦记》的版本从文字内容上分为两个系统：一是宝晋斋本系统，另一个是明万历萧腾鸿刻本系统。后者比前者的文字内容更完整，用语更准确、更文雅，两个系统的版本回目差别较大。根据《中国善本古籍书目》、傅惜华《明代传奇全目》、郭英德《明清传奇综录》、李修生《古本戏曲剧目提要》、郑振铎《插图本中国文学史》、庄一佛《古典戏曲存目汇考》等书目著作的辑录情况，推测《绣襦记》的版本共计 16 个，即：宝晋斋本、明万历萧腾鸿原刻本、明万历萧腾鸿刻本、李卓吾批评本、文林阁刊本、绣刻演剧十本所收本、明天启年间朱墨套印本、明末汲古阁原刻初印本、《六十种曲本》、清沈氏泳风堂钞本、六合同春本、喜咏轩丛书乙编所收本、《古本戏曲丛刊》初集本、暖红室刊本、孙崇涛校注颜长坷批评本。其中李评本在《明代传奇全目》和《插图本中国文学史》中都有所提及，但收藏地并不明确，

后确定藏于日本东洋文库。

《鸣凤记》

这是一部关于官场政治斗争的传奇作品，对后世的《清忠谱》和孔尚任的《桃花扇》等都具有一定影响。毛晋的《六十种曲》和《古今传奇总目》认为其作者为"七子"之一的王世贞。焦循在《剧说》和《曲海总目提要》中则认为可能是王世贞及其门客的集体创作。吕天成的《曲品》则把《鸣凤记》列为无名作品。现存主要版本有《六十种曲》本和《古本戏曲丛刊》影印汲古阁刊本。《鸣凤记》着重从入仕官员的角度出发，描写了一批忠臣舍生忘死、锲而不舍地与奸臣严氏父子进行斗争。突出的是 8 位谏臣的形象，指的是"杨继盛、董传策、吴时来、张翀、郭希颜、邹应龙、孙丕扬、林润"，又合"夏言、曾铣"为"十义"，称"双忠十义"。故事梗概为明嘉靖时期的丞相夏言，为收复被异族侵占的河套地区，派都御史曾铣领命制三边，但曾担心朝中权贵从中作梗，难成大计。曾督兵赴边后，受严嵩指使的总兵仇鸾和兵部尚书丁汝夔都拒绝发兵援助曾铣。严嵩窃居相位后，与其子世蕃总揽朝政，群臣也多趋炎附势。趁严嵩寿时大加献媚的刑侍曹赵文华，被升为通政。严嵩为排挤夏言，同时对曾铣也进行了排挤。兵部车驾司主事杨继盛上奏仇鸾叛逆大罪。在部院议事的会上，夏言力言收复河套，严嵩认为中华疆域广大，河套不足惜，并认为曾铣是罪魁，要先斩。于是严嵩指使心腹弹劾曾克扣军饷，妄动失机，并妄加罪名于夏言，让内臣在皇帝面前进谗言。

曾、夏均遭斩首，夏全家远迁广西。夏夫人在去广西途中，于宣山驿遇贬为驿丞的杨继盛。杨知夏家不幸事，悲痛交加，即备车轿送夏夫人至广西全州，对夏家多有关照。不久，仇鸾阴谋败露，杨被升为兵部武选司员外郎。杨为除奸党，弹奏严嵩无道。这一言辞激切的奏章，激怒了皇帝，杨被斩首。此时东南沿海倭寇猖獗，严嵩等却对此不闻不问，寻欢作乐。嘉靖旨命严治倭寇，严嵩举荐亲信赵文华升兵部尚书，总领江南水陆，督兵剿倭，而赵无能，只会坑害沿海百姓，杀戮良民冒功邀赏。临安邹应龙和莆田林润两结义兄弟双双高中。这两人一向景仰夏、杨之忠诚，二进士与师三人一同拜谒夏与杨继盛夫妇的陵墓，为严世蕃仇视。严世蕃与监察御史鄢懋卿定计，让邹塞外巡边，林出使云南，想以此置二人于死地。郭因弹劾严氏谋害易家事被赐死江西老家。郭举荐易生往塞外投奔邹应龙。回京的邹应龙与刑部给事孙丕扬同上本奏，弹劾严氏父子罪恶，已失帝宠的严氏父子及其党羽作鸟兽散，赵文华因暴饮而死，严嵩被放归江西老家，严子世蕃充军南雄卫。升任南道御史的林润，查得回籍的严嵩仍横行乡里，严世蕃也抗命不去南雄，即本奏朝廷，终将世蕃腰斩、严嵩收禁，妻孥家产抄没。邹、林升为都御史，忠臣得到褒封。作者把夏言等"双忠八义"的10位大臣的斗争精神喻为"朝阳丹凤一齐鸣"。作者在严嵩之子严世藩伏诛后不久，就把这场震动朝野的政治事件搬上了舞台。

水浒叶子

随着《忠义水浒传》各版本的流行，《水浒》故事和《水浒》人物渐渐为人们所熟知，具有《水浒》人物形象的插图也以版刻印刷的版画形式呈现。《水浒叶子》作为其中的代表，在中国版画史上占有一席之地。其绘图者陈洪绶，字章侯，号老莲，是明末清初的重要画家，尽管其在中国绘画领域有诸多作品存世，题材涉及人物、花鸟、山水等，但最重要的成就在人物画，且能够为其生存带来实惠的便是给书籍画插画。明末清初文学家周亮工曾经惊叹陈洪绶的画："若章侯者前身盖大觉金仙，曾可画师足云乎？"在中国绘画的人物画创作基础上，陈洪绶结合明清时期大众对插画的审美需求，创作了一系列著名的插画作品，如《九歌图》《西厢记》《水浒叶子》《博古叶子》，成为当时插画的一种时尚。

"叶子"是饮酒助兴的一种纸牌类游戏，与行酒令同时使用，抽到的酒客要按照叶子上文字规定的方式来行酒，而像《水浒叶

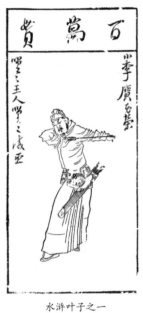

水浒叶子之一 水浒叶子之二

子》这样有花色数的，如"万万贯"可兼作游戏牌。明杨慎说："叶子，如今之纸牌酒令。《郑氏书目》有南唐李后主妃周氏编《金叶子格》。此戏今少也。"陈洪绶创作这套画约在28岁，这也是他创作生涯中过渡时期的作品。当时的陈洪绶并未获得功名，可能还面临着生存问题。通过明代著名学者张岱的《陶庵梦忆·水浒牌》的记载可以觅到这套作品创作轨迹的一些踪影："古貌、古服、古兜鍪、古铠胄、古器械，章侯自写其所学所问已而，而辄呼之曰宋江、吴用亦无不应者，以英雄忠义之气，郁郁芊芊，基于笔墨间也。周孔嘉丐余促章侯，孔嘉丐之，余促之，凡四阅月而成。余为作缘起曰：'余友章侯，才足天，笔能泣鬼。昌古

水浒叶子之三　　　　　　　　水浒叶子之四

道上，婢囊呕血之时；兰渚寺中，僧秘开花之字。兼之力开花苑，遂能目无古人，有索必酬，无求不与。既郭恕先之癖，喜周贾耘老之贫，画《水浒》四十人，为孔嘉八口计。遂使松江兄弟，复观汉官威仪……非敢阿私，愿公同好。'"可以明确的是：陈洪绶为解决周孔嘉八口贫无生计的困境所作。从"非敢阿私，愿公同好"可知，周孔嘉将此册卖出，因而收藏者众多，有财势者便将其刻版印刷，广泛流传，从而成为今天所看到的版画《水浒叶子》。版画《水浒叶子》兼具陈洪绶的画工和徽派刻工的技艺，深得社会各阶层的喜爱。

　　陈洪绶依据施耐庵小说《水浒传》的描写，从108位水浒人

水浒叶子之五

物中选取了具有典型特点的人物形象进行创作，包括宋江、李逵、孙二娘、鲁智深、柴进等40位人物，共40叶。每叶独立成幅，每张叶子上有人物题名及对他们的赞语，并标有钱数。人物表现多采用白描的手法，虽没有任何背景衬托，但也通过不同的装束打扮形成了个性分明、生动传神的不同形象。《水浒叶子》中的40位英雄人物，并没有局限于小说中的人物排序，如百万贯"小李广"花荣、九十万贯"黑旋风"李逵、五十万贯顾大嫂、三文钱"赤发鬼"刘唐等。《水浒》中的三位女英雄，陈洪绶也把她们画了进去，这40位人物代表了社会不同的阶层。叶子的人物画面首尾相接，统一完整，以万万贯的宋江起，以五十万贯的鲁智深收尾。陈洪绶并没有局限于小说对人物形象的描写，而是在

具体描画中有着自己的理解。比如鲁智深被刻画成身着袈裟、手拿禅杖、满脸笑容地伸出双手化缘的和尚，从他的眼神里还能看到一丝嘲笑。叶子上写有"老僧好杀，昼夜一百八"的赞语，伸出双手的人物动作设计让观者能够感受到他绝不是要简简单单地化缘，而是表达对社会不公平的愤慨，以及对奸臣小人的威慑。

陈洪绶在刻画人物的过程中采用了民间版画的装饰元素，增强了画面中疏密的对比度，使画面的效果更加丰富。在刻画神医安道全的衣袖时，作者从主观上运用了很多直拐的线条，线条在长短、粗细、顿挫等方面随着衣纹的走势都有微妙的变化，既符合人物行动与衣饰，又具有形式感。所刻画的《水浒》人物用笔方折直拐，线条简单生动，人物造型极具美感，鲜明地刻画出人物的个性特点。

《水浒叶子》最突出的艺术特点是通过人物的神态、动作乃至服饰的花纹、生活物品等细节精细的刻画，体现出人物的性格特点和精神面貌。如清风寨的寨主"小李广"花荣，弓箭技术水平精湛，身体微微侧转，一只眼睛紧闭，另一只眼睛微睁，目光炯炯有神地注视着前方，细致的纹理描绘可见他在用力拉弓。万万贯的宋江形象则利用方折直拐的线条刻画，宋江衣服袖子的画法类似书写汉字笔画横折，每根线条拐折整齐，而下身衣纹多用长直线刻画，显得疏朗飘逸。这种线条与陈洪绶晚年圆转的线条在笔法上有着很大的差别。"赤发鬼"刘唐，衣服上的花纹刻画则显得更加随意，但在衣服的袖口上，用笔精简概括，极为严谨，总的用线却很松散。陈洪绶早年用线圆中带方，在线条的转

折处显得相对生硬，多少留有其早年学习石刻的痕迹；到了中晚年，用线有圆润流转之感，类似铁线描、游丝描，几乎都运用圆转流畅的线条。从《水浒叶子》的创作也可以看出陈洪绶在人物画方面从青年时期过渡到中年时期绘画风格上的转变。他把希望寄托在《水浒》英雄人物上，并运用强劲有力、方折直拐的线条和动态的人物表现形式，同时又大量融入了民间版画雕刻的装饰纹样，刻画出40位《水浒》英雄的不凡英姿，同时也表明了作者鲜明的立场，对后世版画的创作亦产生了深远的影响。

目前发现的《水浒叶子》四种刻本都是明末清初的。一是李一氓藏本，于"神机军师"朱武一页的书口处刻有"徽州黄君倩刻"六字。二是潘景郑藏本，在朱武页书口处刻着"黄肇初刻"四字。其三是郑振铎藏本（现藏北京图书馆），无刻工姓名。其四是顾炳鑫藏本，亦无刻工姓名。其中以黄君倩刻本最佳，黄肇初刻本次之，无刻工姓名者又次之。黄君倩和黄肇初都是当时徽派著名的刻工，他们精湛的刀刻工艺将老莲的妙手神韵表现得完整自然，使版画《水浒叶子》成为中国版画史上卓越的艺术作品，成为《水浒传》诸多版本插图的模仿对象。

附：水浒叶子各画面人物与酒令

　　万万贯　宋江　好施与者大杯。

　　千万贯　关胜　饮先驱者。

　　百万贯　武松　端方与发覆眉者各一杯。

　　九十万贯　花荣　宝花者一杯。

八十万贯 鲁智深 逃禅者、未冠者一杯。

七十万贯 张横 夺人所爱者大觥。

六十万贯 雷横 惊座者与席中不规者各大杯。

五十万贯 解珍 善讥刺者二杯。

四十万贯 燕青 隽逸饮。

三十万贯 阮小五 昆玉同席者饮。

二十万贯 扈三娘 室人行三者与身修者各饮。

九万贯 卢俊义 家藏珍玩者大杯。

八万贯 林冲 美质一杯。

七万贯 朱仝 美髯者巨觞。

六万贯 张清 不修边幅者、好洁者饮。

五万贯 杨志 饮无主张者。

四万贯 戴宗 先入席者、常客者各饮。

三万贯 穆弘 坦然者饮。

二万贯 阮小七 居季者一小杯。

一万贯 孙立 卓荦者一觞。

九百子 吴用 善谋者饮。

八百子 呼延灼 双箭者二杯。

七百子 董平 兼才者双杯。

六百子 李逵 直谅者饮。

五百子 徐宁 服常盛者一杯。

四百子 李俊 逢辰年生者与搅席者各饮。

三百子 张顺 契水者饮。

二百子 解宝 赏鉴大杯。

一百子 樊瑞 事鬼神者饮。

九文钱 朱武 善主持者饮。

八文钱 阮小二 兄弟同庠者双杯。

七文钱 石秀 饮磊落清俊者。

六文钱 刘唐 讳、号遇姓者饮。

五文钱 李应 志大者大觥。

四文钱 杨雄 与古人同名者、多病者饮。

三文钱 史进 乔妆者一杯。

二文钱 索超 颖达者、精进者饮。

乙文钱 柴进 贵介、广交者各巨觥。簪花者一杯。

空一文 公孙胜 囊空者、得意者一杯。

半枝花 秦明 声闻隆者饮。

四声猿

4卷。（明）徐渭撰，澄道人评，明晚期书坊大城斋刊本。

《四声猿》是明代文学家、画家徐渭创作的一组杂剧，是包括《狂鼓吏渔阳三弄》《玉禅师翠乡一梦》《雌木兰替父从军》《女状元辞凰得凤》在内的四部独立杂剧的合称。《四声猿》中有关于画者的一段文字："此为明末刊本……为歙人汪修所画，意态绵远，镌印精工，惜未知镌者何人，殆亦新安名手之作也。"在徽州画家参与版画绘稿之前，版画的制作在万历前期一直由民间画工承担。徽州风格的版画约持续了15年之后，于万历四十年（1612）前后渐渐趋于平静。当金陵书商还在崇尚徽派版画的精美风格而因此获得书籍销售的巨大商业利益时，在浙江的武林（杭州）地区，一种新的书籍插图风格出现了，就像当初徽州版画风靡金陵地区一样，武林新风格的版画迅速影响了周边的版画市场。武林成为新的刻书中心后，各书坊沿袭版画的文人画方向展开了激烈竞争，出现了一批优秀的绘稿人，万历末年绘制《四声猿》插图的汪修便在其中。此外，还有万历四十四年（1616）为《青

楼韵语》绘制插图的画家张梦征，辗转于武林、建安之间为多部书籍绘制插图的蔡冲寰（元勋，汝左）。崇祯年间，为小说《醋葫芦》《苏门啸》《怀远堂批点燕子笺》绘制插图的陆武清，居住在苏州，活跃于天启年间，为吴兴的闵、凌二家刊本作插图的画家王文衡等。插图本书籍的插图主要分单幅和多幅，单幅的主要表现为人物绣像和单本杂剧所配的插图，《四声猿》书前所配的4幅插图就属于这种情况，其图分别对应《狂鼓吏渔阳三弄》《玉禅师翠乡一梦》《雌木兰替父从军》《女状元辞凰得凤》四本杂剧。

《四声猿》的作者徐渭人生境遇坎坷，他早年丧父，家境窘困又屡试不中。后来参加抗倭战争，成为浙闽总督胡宗宪幕僚。后因胡宗宪遭到弹劾而自杀，又误杀妻子而入狱，出狱后又多次自杀，精神上处于癫狂状态。晚年生活极为贫寒，主要靠卖画为生，其一生境遇可谓凄惨悲凉。但是这并不影响他在文学、书画和戏曲创作方面的成就。著有《四声猿》《南词叙录》，有《徐文长集》30卷、《逸稿》24卷。《四声猿》有明万历年间陶望龄校刊的《徐文长三集》附刻本、万历年间刊本和崇祯年间山阴李延谟延阁刊本等。

狂鼓吏渔阳三弄（一出）

祢衡是东汉末年的名士，经由孔融的推荐结识曹操。这部杂剧写的是祢衡被曹操杀害后，受到阴间判官的敦促，对曹操的亡魂进行再次痛骂。列举曹操的罪行，借古讽今，通过醋畅的曲词来书写作者积郁已久的愤懑。

玉禅师翠乡一梦

雌木兰替父从军

女状元辞凤得凤

玉禅师翠乡一梦（二出）

这则故事取材于民间传说"月明和尚度柳翠"，写的是玉通和尚持戒不坚，被临安府的府尹柳设计陷害破戒。出于报复，转世投胎做了柳家的女儿，后堕落败坏柳家门风，后经月明和尚点醒皈依佛门。尽管这个故事强调的是因果报应，但也反映了官吏的阴险狠毒和僧侣虚假的戒律。

雌木兰替父从军（二出）

木兰替父从军是大家熟知的故事，早在北朝的《木兰诗》中已有描述，并在民间广泛流传。这里的故事增加了嫁王郎的情节。

女状元辞凰得凤（五出）

这则故事写的是五代时期的才女黄崇嘏女扮男装参加科举考试中状元。

从这组杂剧的编排来看，后两则故事都是赞扬女性的勇敢与智慧。徐渭的朋友、著名戏剧理论家王骥德在《曲律》中评价《四声猿》"高华爽俊，浓丽奇伟"。万历四十二年（1614）钱塘钟氏刊本《四声猿》还留有一些徽派版画的痕迹，毕竟与徽派刻工的技法相关，然而武林版画不仅融合了徽派版画的一些特征，也具有自身的特色。比如武林版画中的人物形体偏瘦小，高度不及画面的六分之一，女性形象没有徽州版画的高雅丰腴，大多小巧玲珑、娇媚可爱。注意不同身份的人物动作和表情的刻画，摒除徽州版画程式化的人物造型，人物的真实性增强，比例亦较为合理。武林地区的版画在处理人物与场景关系时，人物和房舍渐渐退居画面的一角。构成画面主体的是山水景物，远山、近水、丛树、楼阁、云气，共同组成了优美的山水图景，版画的文人画取向和抒情色彩通过景物刻画得以强化。武林版画表现得更多的是文人审美趣味，以景物刻画为主，颇具山水画意味。远山近水，花木树石，寒亭草舍，孤帆渔隐，充满诗情画意，有浓重的抒情色彩。

四种争奇

（明）邓志谟编撰，春语堂刻本，北京大学图书馆藏。

 晚明可见一系列以"争奇"命名的文艺作品，例如，《花鸟争奇》《山水争奇》《风月争奇》《童婉争奇》《蔬果争奇》《梅雪争奇》《茶酒争奇》。一般认为这 7 种"争奇"作品的编者是邓志谟，也有观点认为仅前 6 种是其作品。邓志谟最早完成编撰的是《花鸟争奇》3 卷，主要版本有：明萃庆堂刻本，藏于日本内阁文库，已收入中国台湾天一出版社复印本"明清善本小说丛刊"；明春语堂刻本，藏于中国国家图书馆、北京大学图书馆。鉴于邓志谟所编各类图书基本上多由建阳余氏萃庆堂首先出版，故萃庆堂本或即《花鸟争奇》的初刻本。春语堂刻本内封页题"四种争奇"，实际上仅包括《花鸟争奇》《童婉争奇》《风月争奇》《蔬果争奇》，属于合刻本，其属于初刻本的翻刻本无疑。

 邓氏为江西人氏，可谓是明代万历年间的一位怪才，他集著者、编辑、出版者于一身，推出了不少面貌独特的作品。譬如：《丰韵情书》乃一部时人的书信选集；《新刻一札三奇》分"仕

《蔬果争奇·掷果盈车》

进、婚姻、时节、酬谢、吊唁"等数十类，详述各种札启之写法，实为一部应用文体大全；而《精选故事黄眉》《重刻增补故事白眉》《古事镜》则不啻于三部写作借鉴词典。其中最具异趣者当推《花鸟争奇》《山水争奇》《风月争奇》《梅雪争奇》《童婉争奇》《蔬果争奇》等 6 篇作品，它们皆采用拟人化的手法，叙双方争胜、相互辩驳之事，唇枪舌剑，你来我往，又间杂谑语，颇多谐趣，读来令人捧腹。根据篇名，研究者将它们命名为"争奇小说"。其故事发生、发展的基本模式为：双方因争地位高低而暴发舌战，主将副将次第出阵，自我标榜，相互攻讦，难分伯仲，暂时休战。但均感愤愤不平，于是各修奏本，请第三方公断。

吹簫引鳳

《花鸟争奇·吹箫引凤》

第三方接奏后，先出题考校双方，然后下判语调解，论争两方遂重归于好。除双方的争辩、互嘲之外，整篇小说几乎没有任何其他情节。此等游戏之作，特别是运用论辩形式，以对话构成小说主体的创作方式，即使在整个明清小说的长河中，亦是极其罕见的。但是，能否据此就认为此类作品属"前无依傍，后无追续"、"前无古人，后无来者"呢？答案是否定的。事实上，争奇小说有着十分深远的文化渊源，从曲艺史的角度来看，它可以直接上溯到唐代的论议伎艺表演。敦煌写本的发现，为中国俗文学史、曲艺史的研究开创了一个崭新的局面，利用这批丰富的资料，学者们已经成功地重现了数种盛行于隋唐时期的表演伎艺的原貌，诸如俗讲、转变、说话、唱词文、俗赋韵诵、论议等。其中的"论议"伎艺，可与俗讲、转变、说话相提并论；它由两人或多人表演，通过论辩双方富于诙谐、机智风格的问难和辩驳来娱乐观众。其表演程式包括击论鼓（论议表演的开始仪式，旨在制造气氛以吸引震慑观众）、升座（论主登上专设的"论座"）、竖义（登上论座的论主确立可供诘难的命题）、诘难（论议伎艺的核心项目，由反复难、答的形式组成）、下座（论辩者撤离论座，表示对某一命题的论难暂告结束）等项。其表演场所称"论场"（犹如"转变"伎艺的上演场所称"变场"），表演时间则较为集中于释奠日、诞圣日（或称"德阳日""应圣节"）、佛教大斋日、浴佛节等节庆日。

争奇小说的语言十分通俗，甚至还出现了一些俚言鄙语，如《风月争奇》中"风""月"双方有段对斥。风方飞廉曰："咄！

《童婉争奇》

你这些贱婢子，敢如此作怪。"月方吴刚反击道："吭！你这些
歪腊骨，敢如此猖狂。"《花鸟争奇》中丁香、杜宇的出场语则
分别为"呸""啐"，形同市井对骂，体现出其脱胎于民间口头
表演伎艺的特征。

　　争奇小说之中多插有可供扮演的传奇短剧，如《童婉争奇》
插有《幽王举烽取笑》《龙阳君泣鱼固宠》传奇二本；《风月争奇》
末附《风月传奇》一本；《花鸟争奇》尾载"南腔""北腔"传
奇二本；《梅雪争奇》中书生以诗为判语公断梅雪之争后，又作
传奇一本。凡此，皆透露出浓重的表演色彩。事实上，6篇争奇

小说本身也非常适合演出，邓志谟在每篇之后，还辑录了数量可观的历代有关的诗词曲赋，它们亦可视为演员扮演时的参考材料。

争奇小说运用的典故、史实、稗记资料极其丰富，天文地理、花鸟虫鱼，无所不包，真正做到了"铺陈夸饰、广征博引"，这正是民间俗文学的特质之一。争奇小说文辞的主体是协韵宽泛的对句，为追求"欣欣然解颐""陶陶然绝倒"的效果，其中杂有不少风格戏谑的对嘲。

《风月争奇》

少女：姮娥姮娥，你寂寞于广寒宫，却做了一世的寡妇。

姮娥：少女少女，你冷落于清冷洞，又何曾嫁得一个丈夫？

素峨：避暑的个个呼唤树头风，你少女是个贱货。

十八姨：读书的人人思量月中姨，你姮娥是个妖精。

素峨：你风家有一个飞廉司椎，好一个杀人的逆贼。

十八姨：你月府有一个吴刚研桂，好一个驼背的老儿。

飞廉：咄！你这些贱婢子，敢如此作怪？

吴刚：吮！你这些歪腊骨，敢如此猖狂？

飞廉：你被天狗捉尔而食，吞你在肚子里，又把你吐出，你做甚行止？

吴刚：你被列子御尔而行，夹你在卵胞下，又把你放下，你逞甚英雄？

吴骚集

4 卷本。（明）王穉登编，明万历武
林张琦校刊本。

　　这是一部散曲的选本，初集由明代文学家王穉登选编，二集
为明末张楚叔、王辉选编。两集各四卷，主要选录当时以昆腔演
唱的南曲，间有南北合套。含版画 20 余幅。自屈原的《离骚》
产生以来，对"离骚"的释义便层出不穷。司马迁最先对"离骚"
进行了解释："离骚者，犹离忧也。"其后，班固在《离骚赞序》
中写道："离，犹遭也；骚，忧也。"从陈继儒的引言中也可看
出"骚"体文学在传承中所发生的变化，并以此为名来命名曲集：
"汉以歌，唐以诗，宋以词，迨胜国而宣于曲，迄今盛焉。"《吴
骚集》《吴骚二集》《吴骚合编》多归为徽派版画的范畴。周芜
曾在《徽派版画史论集》中说："它具有传统版画的基本特色，
诸如注重线描，突出人物，构图饱满，不留空白，注意装饰效果，
一笔不苟，讲究诗情画意，情景交融等都是共同的。如若撇开共
性，探讨它的个性或叫特殊性，我以为徽派版画细密纤巧，富丽
精工，典雅静穆，有文人书卷气，也有民间稚拙味，可以作文人

《吴骚集》插图
中国国家图书馆藏
明万历四十二年刻本

的案头读物，也可以为村妇书童所理解，真是雅俗共赏。"

　　在印刷业迅猛发展的情况下，曲作的大量出现和广泛演唱带来了曲作文本的大量刻印与广泛传播。当时，无论是剧曲还是散曲选集都堪称琳琅满目，像张禄选遍的《词林摘艳》、郭勋的《雍熙乐府》、无名氏所辑的《南九宫词》、胡文焕的《群音类选》、陈所闻的《南北宫词纪》、沈璟选编的《南词韵选》、徐复祚的《南北词广韵选》、窦彦斌的《词林白雪》、王稺登等人的《吴骚集》、张栩的《彩笔情词》、冯梦龙的《太霞新奏》、凌濛初的《南音三籁》等都是流传很广的曲选集。这些曲集也成为闺阁名媛们青睐的一种文化时尚，在浓厚的曲文化氛围中，如徐媛、

《吴骚集》插图之一

《吴骚集》插图之二

《吴骚集》插图之三

《吴骚集》插图之四

叶小纨等富有才情且不甘寂寞的女子自然会援笔弄曲，从而置身于曲作家的行列。

《吴骚集》为郑振铎先生旧藏，今归中国国家图书馆收藏。据《西谛所藏散曲目录》记载："初见于清华图书馆，诧为珍罕之至；即假归，倩刘叔度女士录副。后又于来熏阁见《二集》二卷，虽为残帙，而索价至昂；稍一迟疑，已为清华所得，复假归录副。前夏，归上海，阿英介《吴骚集》及《二集》求售。虽其中有二册钞配，然无害其为完恢；为之狂喜不禁，即购之入藏。数年于梦寐中求之不获，而得之一旦，快慰之至！"《吴骚集》印行时，王穉登已卒，疑系张琦辈冒用其名，以资号召。清华大学所藏《吴骚集》四卷、《吴骚二集》残存一二两卷，曾著录于《水木清华藏曲存目》中。传世《吴骚集》及《吴骚二集》率为竹纸之本。明刻绘图《吴骚二集》版画不同于古雅大方的《吴骚集》，已渐趋于秀丽，是《吴骚合编》的祖本，世罕流传，为傅氏碧集馆仅藏。

明万历以来，由于散曲特别是南散曲创作和演唱的繁盛，曲坛上涌现出了数量空前的散曲选本，著名的有《南词韵选》《南北宫词纪》《吴骚集》《彩笔情辞》《太霞新奏》等。这些散曲选本记录了当时大量广为传唱的散曲作品，扩大了散曲的传播，并提出了不少重要的散曲理论。古代散曲理论本来就缺乏，而散曲选本一定程度上弥补了这一缺憾，故其在曲学史上的价值不言而喻。崇祯十年（1637）又产生了一个著名的散曲选本，这就是《吴骚合编》，编者为杭州籍曲学家张楚叔、张旭初，这也是现存明

代最后一个比较大型、重要的散曲选本。《合编》的诞生与万历四十四年（1616）由王稺登编选的《吴骚集》以及万历四十五年（1617）由张楚叔、王辉编选的《吴骚二集》密切关联。《合编》主要是在这两个选本的基础上形成的。《合编》中还保留了一个《吴骚三集》的序，《吴骚三集》今不存，编者也不详。《合编》除了收录散曲和三个《吴骚》集子的序之外，还附录了四篇曲学短论《填词训》《作家偶评》《曲谱辨》《情痴悟言》，以及魏良辅的《曲律》。其他一些散曲选本观点在《合编》也零星可见，同时提出了自己的散曲观。堪称集选录、评点、文献等功能于一身的较完备的散曲选本，在明代众多选本中独树一帜。

《西厢记》版画

　　《西厢记》故事是中国艺术史上的杰出成就，它在文学、戏曲和绘画领域都产生了重要影响。《西厢记》由于版本众多，其版画插图也非常丰富。这则故事最早见于唐代元稹（779—831）的传奇短篇小说《莺莺传》，又名《会真记》。《西厢》故事在两宋时期广为流传，文人如秦观、毛滂都写有《调笑转踏》歌舞词。金代出现了《西厢记》诸宫调。"诸宫调"是北宋形成的一种大型说唱艺术形式，其中插入说白，讲唱长篇故事，这种民间艺术从宋代一直流行到金元。

　　随着戏曲的地位在明代的日益提高，戏曲日益成为一种大众文化样式，赢得了文人士大夫阶层的关注，对戏曲进行评点、配插图成为当时的一种风尚。现存的明刊戏曲版本约有近百种，插图数量众多。从文体上划分，有戏文、杂剧和传奇；从版本形态来看，有单刻本、选集本、总集本和别集本。中国古代的戏曲版画主要为戏曲插图，这些插图与刊刻的剧本同时流通，与戏曲史

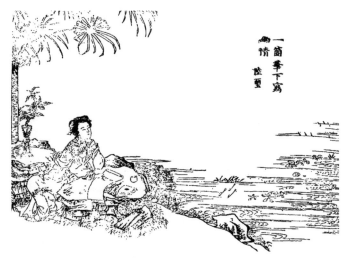

明崇祯十三年西陵天章阁藏版　项南洲刻版"一个笔下写幽情"

的发展演变密不可分。

　　《西厢记》版画主要指的是雕版刻印古籍中的插画。随着出版业的兴盛，出现了众多版本，且量大质精，又不乏名家画师和刻工的作品。从刊刻的地点来看，涉及北京、南京、建阳、苏州、杭州、徽州等地。戏曲插图的形式也出现了多种具有装饰功能的式样，有长方形、月光形、方形、扇形等。插有版画的《西厢记》版本众多，主要有：明弘治十一年金台岳家刻本；明万历三十八年起凤馆刻李贽、王世贞评本；明万历四十二年香雪居刻王骥德、徐谓注，沈景评本；明万历间萧腾鸿刻陈继儒评本；明天启年间乌程凌氏朱墨套印凌濛初校注本；明崇祯十三年西陵天章阁刻李贽评本；明崇祯间汇锦堂刻汤显祖、李贽、徐渭评本等。

　　刊刻于明初弘治十一年（1498）的《新刊大字魁本全相参增

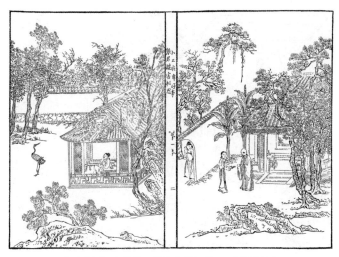

《西厢记》五卷解正附录会真记卷一 明崇祯刻本

奇妙注释西厢记》上图下文式的戏曲插图本呈现出来的是"照扮冠服"的舞台化效果,从图像角度奠定了戏曲文人化的早期形态。福建乔山堂刘龙田刊本《重刊元本题评音释西厢记》中有一幅插图名为《佛殿奇逢》。这幅插图不仅有标题,还有联语,上面写着"游寺遇娇娥送目千瞧无限意,归庭逢秀士回头一顾许多情"。此类插图的版例与早期的舞台布景相似。

明嘉靖三十二年(1553)福建书林詹式进贤堂刻《新刊摘汇奇妙戏式全家锦囊北西厢》中的插图《两情难舍》线条粗犷、背景简约却极具舞台效果,犹如演员在舞台上进行现场表演。在《新刊大字魁本全相参增奇妙注释西厢记》版刻插图中处处可以感受到这种舞台效果,只是插图中的横标题变成了竖标题。天启年间,吴兴凌氏朱墨套印本《西厢五剧》插图《草桥店梦莺莺》画面处

新编校正《西厢记》
元末明初刻本
孙飞虎升帐

理颇具匠心：近景为伫立桥上的莺莺，中景为在客栈中歇息的张生和琴童，远景则是群山点点，"晓星初上，残月犹明"。近、中、远景并置，实景与梦景相连，且景大于人，极具抒情性和写意性。同时，期刊本《董解元西厢记》插图基本上也都是人没于景，如"横桥流水茅舍映荻花，澹烟潇潇横锁两三家"；甚至出现"有景无人"的画面，如"荒凉深院古台榭，丹枫索索阳林红"，俨然一幅风景优美的文人水墨画。其中的一幅插图《短长亭斟别酒》所绘人物较小，以风景为主，景多苍凉萧疏，有力地烘托出"碧云天，黄花地，西风紧，北雁南飞。晓来谁染霜林醉"的离别场景，与人物的心情契合，"仿佛景为人别离而哭泣，人为景萧瑟而伤心，成功地营造出情景交融、感人至深的画面"。

　　明万历三十八年（1610）夏虎林容与堂刻《李卓吾先生批评北西厢记》，一改明刊本中以《西厢记》情节内容为构图内容的

做法，而以《西厢记》中的曲文或诗句立意。画面根据曲词而描画内容，插图是曲词意境的描绘，便于读者形象地理解戏曲的文本内容。

明崇祯年间西陵天章阁刊本《李卓吾先生批评西厢记真本》中的插图塑造的均是莺莺形象，主要展现的是莺莺在不同情境与心态下的各种姿态，如倦睡、倚楼、园中散步、拈花、调鹦鹉等，再配以匠心独运的场景描绘，极具艺术想象力。德国科隆博物馆藏木刻彩印本《西厢记》则巧妙地把描绘故事内容的人物图像置于不同形式的边框中，如手卷式绘画《佛殿奇逢》、扇面绘画《长亭送别》、屏风画《妆台窥简》。

弘治本《奇妙注释西厢记》的牌记中明确提出戏曲插图要达到"唱与图合"，其所看重的不仅是插图所具有的"语词表述的形象化展示"和"搬演故事情节"的功能，而且还有展示演出场景和舞台效果的功能。弘治本《奇妙注释西厢记》的插图画面精致雅丽，其中"莺送生分别辞泣"共有6幅画面：第一幅画面展现的是莺莺送别张生依依惜别的场景；第二幅画面是以一童背包执伞低着头作向导；第三幅画面是两名挑夫频频回头，示意莺生是时候分别了；第四幅画面是琴童牵马伫立等候主人到来。后两幅画面是郊野景色，既映射了张生别去路上的景观，又隐写伯劳东去之意，溪流、飞鸟、木桥、老松、枯草等景物渲染了离别的氛围。

陈洪绶为《张深之正北西厢记秘本》所绘插图是《西厢记》版画中为人熟知并津津乐道的作品。郑振铎认为此版本"插图出

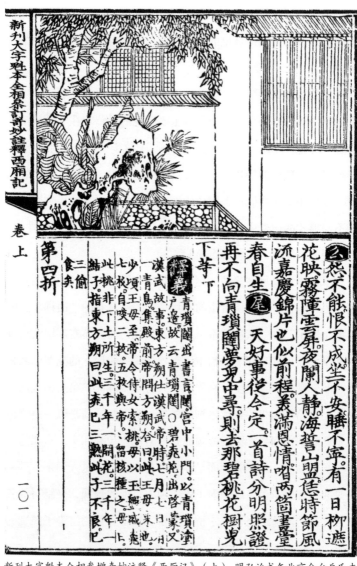

卷上

第四折


公然不能恨不成坐不安睡不寧有一日柳遮
花映霧隴雲屏夜關人靜海誓山盟憑甚特節風
流嘉慶錦片也似前程義滿恩情咱兩箇書臺
春自生尾 一天好事從今定一首詩分明照證
再不向青瑣閨夢見中尋則去那碧桃花樹兒
下等 下


釋義表

青瑣閨武書言閨宮中小門以青塗
戶逸故云青瑣閨〇碧桃花出
漢武故事集殿前帝問方朔谷
一青鳥集殿前帝問方朔谷
少頃王母至帝令侍女索
七枚自咦二枚王母取桃
此桃非下土所生三千年一
結子王母指東方朔曰此兒已三
食矣 桃 熟此花于不良已
三偷 食夭

一〇一

新刊大字魁本全相參增奇妙注釋《西廂記》（上） 明弘治戊午北京金台岳氏本

老莲手，没有一幅不是清新之气溢出纸面的。西厢图我们往往习见而熟知之。但这部插图却不犹人超出于常格之外，写莺莺的心理变化与冲突深刻极了"。明代《西厢记》版本中有诸多评点本，如《重刻元本题评音释西厢记》《元本出像北西厢记》《重订元本批点画意西厢记》等，这些评点本对《西厢记》的诠释构成了这一戏曲故事的文本体系。该版本全卷共五本二十折，各本一图，各本中选出的五折，以目次中的两个字为题，分别为《目成》《解围》《窥简》《惊梦》《报捷》，在正文内容前有《莺莺像》一幅。《目成》表现的是"梵王宫殿月轮高，法鼓金铙，钟声佛号"的斋坛闹会。《解围》中无剧中主要角色，但陈洪绶所花心思并不少，这是因为画中的白马将军正是崔莺莺婚事的促成者。画面中两位军士身着战袍，摆出一副颇具民间特色的姿势，构图新颖，去繁就简。他们手中拿着的旌旗随风而动，节钺上的穗子毫发毕现，背后有皴法刻画的山石。两位人物一动一静，画面富有装饰性，戏曲韵味浓厚。《窥简》一图为世人所熟悉，图中的崔莺莺正在四季屏风前读书，红娘则躲在屏风后偷看崔莺莺，整幅画面极富戏剧色彩，将崔莺莺心中的暗喜、红娘的好奇表现得淋漓尽致。画中屏风又构成一组画中画：第一幅是秋景，画一鸟独栖，暗示莺莺与张生相识前各自一方；第二幅是冬景，画雪中芭蕉，寓意崔张相识后的相思之苦；第三幅是初春，梅花树上两鸟对语，暗示二人相恋；第四幅是夏景，荷叶下双蝶自由飞翔，隐喻张生考中进士后与莺莺成婚，比翼双飞。《惊梦》描绘的是张君瑞草桥惊梦片段，刻绘重点为"梦境"。陈洪绶以张生桌边抱头酣睡的

长条团块与大面积烟雾形成互动，引人遐想，以现实的背景表现梦境。画家又反用了现实部分有背景、梦境无背景的版画手法，整个画面给人一种幽静、空灵的艺术感受。《报捷》别出心裁地运用了全景构图，四周繁枝茂叶将人的视线中心聚焦在崔莺莺身上。此图描绘的戏曲内容是崔莺莺得知张君瑞捷报，再三思量后认为书简不能尽意，遂想要将玉簪、瑶琴、斑竹笔三件身边物品托于红娘相送。值得一提的是：画幅左侧还出现了一只孔雀。玉簪在剧中被称为"金雀"，故而这只孔雀的出现也是为了强调崔莺莺对张生情感的坚贞不渝。事实上，在《西厢记》中，并没有真正的孔雀出现，这只孔雀是陈洪绶根据自身对文本的理解和解释在版画中进行的再创作。

在明代，以黄姓刻工而著称的武林版画中也出现了《西厢记》版画的代表作品，即万历三十八年（1610）起凤馆刊刻的《王李合评北西厢记》，其特别之处在于图中的窗格和地面都采用了界画图案，画面精细准确。在古籍插图中，人物活动的背景常常做简化和缩小处理，只是起到场景提示作用，主要表现的是人物关系和与戏曲内容形成呼应的核心故事内容。在明初金陵世德堂、富春堂所刊印的戏曲插图中常有书桌、案几等出现在舞台上的道具，书房、闺房或厅堂大多不取全景而做剖图处理，将更大的版面空间留给人物形象的塑造。

邯郸记

（明）汤显祖撰，明朱墨刊本。

　　《邯郸记》又有版本称《邯郸梦记》，是明代剧作家汤显祖的代表作品之一，创作于汤显祖晚年时期。该作品主要通过对明代士人卢生这一形象的塑造，通过其一生的经历，来批判封建官场污浊的现象，同时也包含着对家庭生活和伦理情感的描述。《邯郸记》源于唐人小说沈既济的《枕中记》，然而其影响力远远超过同类题材的作品及在唐代甚为普及的《枕中记》。

　　《邯郸记》版本众多，有明刻本和清刻本、民国初年刻本，多达 10 余种，但是其主要的刻本为明刻本，主要的版本也集中在明万历年间。而后即使清初、民国初年稍善的刻本亦是根据明版校刻或翻刻的。

　　《邯郸记》自明万历二十九年（1601）问世以来，玉茗堂原刻本已不得见。明万历臧晋叔刻本又多删削改词，今已十分难得。自明天启至清初版本甚多，独明末毛晋汲古阁刻本被认为最善，也是常被采作校勘的底本。明闵光瑜刊刻的朱墨本《邯郸梦记》，

是汤显祖作品的一个重要版本。该书现存于中国国家图书馆，《古本戏曲丛刊初集》据之影印。原书版"高廿公分，宽十四公分"，书分三卷，书前有汤显祖《邯郸梦记题辞》、刘志禅《题辞》、闵光瑜《小引》、《凡例》四则、《邯郸记总评》四则、目录、版画 10 幅（每幅占对开两页）、唐李泌《枕中记》。该刻本的特殊性在于：既保存了汤显祖作品原貌，又通过附加小字及眉批保存了臧懋循的改本。

玉茗堂原刻本之后，始有各种改本、批点本、点定本等，楚园主人张世珩编集《暖红室汇刻传奇》时于《邯郸记》跋语云："惜原刻本不可得。"今传有万历间刻本《邯郸梦》二卷、《南柯梦》二卷藏于中国国家图书馆，原题"临川义仍汤显祖次"。《邯郸记》万历刻本又有两种：一是吴兴臧晋叔改订本，编入《玉茗新词》四种，雕虫馆刻所谓"臧改本"。明人对于臧改本颇有微词，朱墨本《凡例》云："新刻臧本止载晋叔所窜，原词过半削焉，是有臧竟无汤也。"臧本确不是好的读本，因其为汤显祖爨改曲词，大失汤氏原意，其插图、刻版精良，伶人扮演方便，使民间知有玉茗之剧。一是《柳浪馆批评玉茗邯郸记》，虽为"时末"，然与玉茗堂原刻相去亦远，"四梦"中唯《南柯》稍善。著坛原刻《凡例》云："凡时本或疏于校雠，如柳浪馆。"朱墨本《凡例》又云："批评旧有柳浪馆刊本，近为坊刻删窜，淫蛙杂响。"

明天启、崇祯年间识者对万历年间的改本、坊刻极为不满，便以玉茗堂原刻为底本，精心校点，相继刻印了两种善本：一种是天启元年（1621）吴兴闵光瑜刊朱墨套印本三卷。此本以临川

《古本戏曲丛刊》所录
《邯郸梦记》插图之一

初本校对，原本错借之字也不改其旧，附注于旁，考订切音，将
臧改附于原词旁；以朱、墨及字差以别，引录柳浪馆本旧评。此
本被郑振铎收入《古本戏曲丛刊初集》。另一种是崇祯九年（1636）
沈际正编并刊行的《独深居点定玉茗堂集》，始在玉茗全集中收
录"四梦"。闵刊朱墨本、"独深居点定本"虽较臧改本、柳浪
馆本为好，然流传不广，可作校勘用的善本，有学术价值。至明
末又出现了两种重要的版本，即毛晋汲古阁原刻本和冯梦龙墨憨
斋更定本，其中以汲古阁本流传最广。由于毛晋离汤显祖创作的
时代较近，其所刻《邯郸记》为校定本，依点校的情况来看，更
加接近汤氏的原刻本。

《古本戏曲丛刊》所录
《邯郸梦记》插图之二

　　清代和民国初年的刻本主要根据明版来进行校刻、复刻与重刻，主要有四种，即竹林堂本、覆刻清晖阁本、巾箱本、暖红室本。清初的竹林堂《汤义仍先生邯郸记》二卷本，在目次中夺《凿郏》《边急》二出目，《勒功》《功白》《合仙》三出下场诗均注为集唐诗，曲白分行，刻本似玉茗堂旧刻。此为竹林堂刻《玉茗堂四种》本。清乾隆六年（1741）苏州金阊映雪草堂刻《玉茗堂四种传奇》署"明张弘毅著坛刊本"。实际上，只有《还魂记》据著坛校刻刊本、山阴王谑庵批点的清晖阁本覆刻的，王谑庵的批校本只完成了《还魂记》一种。《著坛原刻》凡例第五条云："本坛原拟并行四梦，乃《牡丹亭》甫就本，而识者已口贵其纸，

《邯郸记》明万历刻本
插图之行田

人人沸腾，因此以此本先行海内。同调须善藏此本，俟三梦告竣，汇成一集。佳刻不再，珍重珍重。"厥后三梦终未见行世，竹林堂、快雨堂、冰丝馆复刻汤氏传奇亦只此《牡丹亭·还魂记》一种为清晖阁批校本。清晖阁本原在明天启三年（1623）著坛刻世认为善本清映雪草堂"覆刻""四梦"，其余"三梦"系伪讹世，遂有覆刻清晖阁《邯郸记》等"三梦"。

其中巾箱本属于仿古的便于携带的读本，作为清大知堂刻印《十二种曲》中的一种。巾箱本刻制精美，可作礼品，分二卷，元、亨、利、贞四集，附汤显祖《邯郸梦记题词》。民国初以暖红室刻本为著。安徽贵池刘世珩，同治间举人，家资甚富，性喜

藏书刻书，又精于校勘考证之学，其刻《暖红室汇刻传奇临川四梦》可视作汤显祖戏曲版本之精萃。之所以说这是一套精刻本，是因为梦凤楼主刘世珩在版本的选择上十分严谨，其中的《紫钗记》选取了张鸿逵旧藏竹林堂以毛刻为胜，以毛刻汲古阁本校，取藏晋叔批评；《还魂记》选取山阴五思任谵庵清晖阁批点本；《南柯记》起初据独深居点次本嗣得，柳浪馆批评本以为难得，即依此本付刻复合独深居批语；《邯郸记》则选校更精，其跋云："兹据独深居写付梓人，并合汲古阁本、竹林堂本、旧刻巾箱本、《十二种曲》本参互雠勘，折中一是。其图画影本无臧晋叔所刻，藏于扮色又独详备，并为参酌眉批，间亦采录，而以臧曰别之。曲牌正衬以叶怀庭谱——校正，信称善本。"

《邯郸梦记》作为"临川四梦"之一，其思想意蕴对后续几个时代都产生了较大影响。汤显祖通过对何仙姑位列仙班后，山门到人间再觅扫花者这一情节的设定，使故事来龙去脉更加合理。无论《枕中记》还是《邯郸梦记》，都是在一定史实的基础上进行的虚构与再创作，比如《枕中记》中关于唐代高官宇文融、裴光庭等人的记中为杜撰的事迹。在《邯郸梦记》中，卢生"开河二百八十里"，在《枕中记》中则是"八十里"。这两部作品又都与封建官场紧密相连，《枕中记》中有大量关于唐代官场现实的描述，《邯郸梦记》中也有大量关于封建官场的记述。卢生作为一名乡村儒生，由于家中有田庄，所以虽然衣裳有些破旧、坐骑有些瘦弱，但基本可满足生活需求。但是这样的生活并不能让卢生满意，自始至终，卢生一心向往着士大夫的富贵生活，并以

此为追求。卢生所代表的士大夫人生观与传统儒家思想一脉相承，所谓"燕雀安知鸿鹄之志哉"。虽然作为一名村野儒生，想金榜题名、位列朝班十分不易，但终于通过科举之途，实现了最初的理想。当卢生掌握权力后，他并没有致力于造福万民，而是积极捞取资本，邀功请赏，博取皇帝欢心。综观卢生的仕途，主要有"开河""扩边"两大功绩，虽然都有刻意渲染的成分，但不妨碍卢生成为御前红人。在其享受富贵的过程中，对皇帝赏赐的一却一受，又刻画出其虚伪的形象。

《邯郸梦记》对卢生和宇文融之间的争斗描写最为出彩。宇文融是当时的大权臣，号令三台，主管科举事宜。但卢生没有选择投靠宇文融，而且在曲江宴上言辞高傲，无异于对宇文融的权势发出挑战。虽然宇文融当时没有发作，但他此后三次陷害卢生，都让卢生陷入险境。究其原因，两人之间并没有直接冲突，仅仅是因为卢生不愿投靠宇文融的势力，而且卢生又善于讨皇帝欢心，便受到宇文融的排挤和陷害。汤显祖笔下的权臣宇文融，实际上有明代张居正的影子。汤显祖在考取进士时，由于不肯接受张居正拉拢，直到张居正去世后才中榜。因此汤显祖对权臣十分痛恨，在对官僚争权夺势的描写过程中，直接写出了封建官场的黑暗。

新增批评绣像红楼梦

（清）嘉庆年间东观阁本，文畲堂藏版。

作为中国古典文学作品中的重要著作，古本《红楼梦》具有丰富的插图本系统，主要分为版画类插图和画家绘本。其中，版画类插图本有版刻插图，主要有程伟元刊本插图 24 幅，即程甲本和程乙本。此外，还有藤花榭藏本《绣像红楼梦》插图 4 幅、王希廉评本《红楼梦》插图 64 幅、姚伯梅评本《石头记》插图 16 幅，以及荆石山民《红楼梦散套》插图 32 幅等。画家绘本有：改琦的绘本插图，有《红楼梦图咏》58 幅，附粉本 8 幅、《红楼梦临本》12 幅和《红楼梦图》12 幅。此外，还有周权的《红楼梦十二钗》图 12 幅、王墀的《增刻红楼梦图咏》15 幅、清末吴友如的《红楼梦十二金钗》12 幅和吴岳的《红楼梦七十二钗画笺》73 幅等。评点本系统的插图本，还有道光年间的《新评绣像红楼梦全传》（双清仙馆刻本）、约为嘉庆辛未年刊刻的《新增批评绣像红楼梦》（东观阁本）、光绪年间的《绣像红楼梦》（聚珍堂本）都是具有代表性的插图本。插图本中的图与文共同完成

了批校与评点的文本叙事功能，形成了多重对话的关系，起到了良好的批评功能。这里主要讲东观阁本《新增批评绣像红楼梦》。

东观阁本《新增批评绣像红楼梦》依照顺序录有程伟元序、高鹗叙、目录、绣像。该版本属于书坊刻书，文畲堂是广东的书坊，是广东地区以刻印戏曲唱本为主的书肆。东观阁的翻刻本也有多个版本，主要分为早期白文本和后期评点本。于嘉庆十六年（1811）刊印的评点本属于程本系统中第一个刊印的评点本，同时也开启了评点《红楼梦》的热潮。版本采用左图右文的风格，与双清仙馆刻本不同的是，在诸多人物版刻前加入了《木石前盟》图，交代了《红楼梦》文本本身故事的背景。在批评文字上使用一图一评论，字体有隶、篆、行、草等。或许由于该版本所配图片人物造型颇为滑稽，因此有学者评论为"刻工恶滥"。然而不失为一种独特的绣像风格，一般认为是红豆词人杨葆光过录黄小田的点评本。

黄小田是乾隆年间户部主事、嘉庆年间户部侍郎黄钺的季子，名富民，字小田，号萍史，生于乾隆六十年（1795），卒于同治六年（1867）。黄小田是安徽当涂人，官至礼部郎中。杨葆光（1830—1912），字古醖，号苏庵，历任浙江、高昌知县，华亭人。著作有《苏庵文录》《骈体文录》《诗录》《词录》，《海上墨林》卷三有传。黄小田在仕途上显然没他父亲那么得意，道光五年回贡。据他的朋友张文虎《黄小田仪部七十寿序》云，黄小田"官礼部十余年，以仪郎请假侍养，遂不复出山"。一般认为这部点评本的评语主要由黄小田所写，大约是其从北

《新增批评绣像红楼梦》 东观阁梓行 文畬堂藏版

京辞归故里后，在金山、松江等地时所作。

　　该评本与绘本最大的不同在于人物形象并非独立呈现，一人一图，而更注重人物之间，以及与景物环境的协调。构图强调空间纵深感，打破平面人物画的界限。如，《僧道》一图配以松树青山背景，交代文中癞头和尚与跛足道人的对话场面。实际上从中国绘画的角度来看，不过是为了充实画面，将景物画的一般背景与人物画相结合，与文本内容并无直接对应关系。《女乐》一图应是大观园中女子们游乐的场面，在绣像中关注文本内容场景刻画的插图并不多见。《晴雯》一图对照的应是"俏平儿情掩虾须镯　勇晴雯病补雀金裘"一回，以主题故事辨识人物形象。

第五章

御制版画

《钦定古今图书集成》插图

　　《古今图书集成》是由清皇家主持编修的一部大型类书，也是现存中国古代类书中规模最大、内容最完整、涉及用途最广、结构最为精善的一部。它全面收录了从上古到明末清初的古代文献资料，引用书目共6117部。这些古籍按照经纬交织的原则加以分类编排，其中经目分六汇编、三十二典，各部又分为十个纬目。所收录文献书目尽可能按照时代先后顺序进行排列，举凡天文、地理、人伦世事、典章制度乃至琴棋书画、花鸟虫鱼、百工技艺、医论药方。诚如康有为所评价的那样："《古今图书集成》为清朝第一大书，将以轶宋之《册府元龟》《太平御览》《文苑英华》，而与明之《永乐大典》竞宏富者。"

　　清康熙十九年（1680），康熙帝颁旨，设立武英殿造办处，专门负责内府图书的雕版、印刷、装潢等事宜，办公地点就设在武英殿。从此，清廷一应纂修大臣、儒臣学者、硕学白丁和工匠仆役等人员，全部集中于武英殿。这里便成为清廷内府做书的专

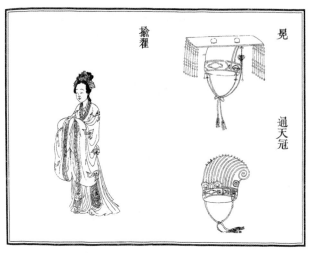

《古今图书集成·仪礼典》 插图

门之所，也是清廷的文化活动中心。康熙命侍臣刻造铜活字印书。铜活字刻造完成之后，排印的第一部内府书籍就是历算书。随后排印的铜活字内府本包括：《律吕正义》4卷，清胤祉等撰，康熙年内府铜活字本；《御制律吕正义》5卷，清雍正年内府铜活字本。《御制数理精蕴》53卷，清康熙年内府铜活字本；《御定星历考源》6卷，清李光地等考订，清康熙五十二年内府铜活字本等。其中以清雍正四年内府排印的《钦定古今图书集成》10000卷最负盛名。

康熙四十五年（1706），由诚亲王（胤祉）命其门客陈梦雷纂集独立编撰成大型书籍进呈皇帝御览。始于康熙四十年十月，本名《汇编》。于康熙四十五年初稿完成，陈梦雷先誊目录凡例一册呈请诚亲王胤祉审阅，之后又继续整理一年。康熙五十五年

《古今图书集成·山川典》 庐山图

进呈钦定，康熙皇帝御览之后，赐名《古今图书集成》并亲赠御联："松高枝叶茂，鹤老羽毛新。"武英殿刻书始于清康熙时期，康熙十三年（1674），年方 20 岁的康熙皇帝明确指示侍臣：补刊明经厂本《文献通考》。这不仅是清廷内府刻书中的一件重要事件，也是中国古代刻书史上浓重的一笔。从此以后，清内府刻印书籍的字体标准也发生了变化，方体字称"宋字"，楷书称"软字"，内府刻印书籍保持字形、字体统一，使中国的书籍刊刻走向标准化、规范化。并于康熙五十九年（1720），命武英殿以铜活字印行，至雍正四年（1726）完成。

《古今图书集成》由于其所收内容包罗万象，许多篇章都附

《古今图书集成·边裔图》 小人国 《古今图书集成·字学典》 八棱澄泥砚图

有丰富的插图。如《礼仪典》中的大量礼服图志，著名的御制版画作品《御制耕织图》《农书图》《墨法集要》《平定准噶尔回部得胜图》等都被收入其中。其所收插图不仅有山川疆域图，还有禽兽草木与器用等。应该说《古今图书集成》不仅是一部大百科全书，也是一部版画插图集锦。早在南宋，学者郑樵就曾指出："古之学者为学有要，置图于左，置书于右，索象于图，索理于书，故人亦易为学，学亦易为功……后之学者离图即书，尚辞务说，故人亦难为学，学亦难为功……"（《通志·图谱略·索象》）而《古今图书集成》就是这一图文学说的最好佐证，本章所展现的部分版画作品也是被收录进《古今图书集成》中的具有代表性的书籍插画作品。

御制耕织图

 《耕织图》指的是内容题材，主要包括农耕和蚕桑两部分劳动场面的画面记录，也直接关系百姓的两大基本问题：吃和穿。明末随着西方宗教版画传入中国，至清代康乾时期，宫廷对西洋绘画的技法十分推崇，一方面与当时的一部分传教士群体成为宫廷画家中的成员有关，另一方面一些本土的宫廷画家也开始在汲取西画技法的基础上，积极在自己的作品中进行尝试。尽管中国的古籍插图多为雕版刻印的产物，且这一印刷方式成为中国古代印书的主流，但依然有别于西方版画中注意景物透视，注重细部线条刻画的版画创作方式。《佩文斋耕织图》（御制）就是在这一背景下诞生的版画作品。

 当时，康熙帝十分喜欢指导宫廷画家进行命题创作，《御制耕织图》就是他主持进行创作的。1689 年，康熙南巡，在进献的藏书中有《耕织图》。由于康熙帝本人对西方的格物之学等西学知识比较感兴趣，因此对能够灵活运用西画技法中透视法的焦

秉贞十分赞赏。康熙于是下令内廷供奉焦秉贞根据原意另绘耕图、织图，并附有他本人的序言和绝句。该版本耕织图绘本工细雅丽，运用了西洋焦点透视法。

康熙三十五年（1696），由当朝木刻家朱圭、梅裕凤奉旨镌版的《耕织图》初刻刊印。《国朝征画录》对康熙与焦秉贞的绘画创作有这样一段记载："康熙己巳春，偶临董其昌《池上篇》，命钦天监五官焦秉贞取其诗中画意。古人尝赞画者曰落笔成蝇，曰寸人豆马，曰画家四圣，曰虎头三绝，往往不已。焦秉贞素按七政之躔度，五形之远近，所以危峰叠嶂中，分咫尺之万里，岂止于手握双笔，故书而记之。"当时任从六品官的焦秉贞与南怀仁等传教士或有接触，可能还参与过天文仪器与《时宪历》中的《春牛图》绘制。受到这一影响，他在自己的创作中逐渐将透视法与界画技法与中国传统绘画相融合。在这一实践中最具代表性的作品就是这套《佩文斋耕织图》。与南宋楼璹绘制的《耕织图》、明代邝璠绘制的《便民图纂》相比，焦秉贞所绘组画有着鲜明的西洋透视画法风格。焦氏《耕织图》绢本共46幅，是依据楼璹的画作进行的二次创作。画中的人物、房屋、动物等均按照远近比例画出前后关系，有的还使用了阴影。最重要的是焦秉贞的这套作品深受康熙帝的喜爱，并亲自为其作序，每幅都有题诗，且指示将该套图的镌版流传，"以示子孙臣庶，俾知粒食维艰，授衣非易"。末幅款云"臣焦秉贞恭画"，下有"臣焦秉贞"一印。宣德笺本每幅上方都有圣祖仁皇帝御题句，前有"渊鉴斋"一玺，后有"康熙宸翰""保合太和"二印。前副页为康熙帝御制序文，

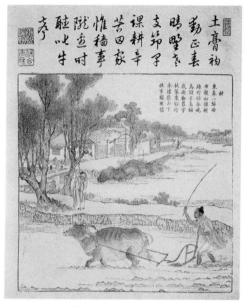

《御制耕织图·耕图》耕

序前有"佩文斋"一玺，后题"康熙三十五年春二月社日题并书"，有"康熙宸翰"与"稽古右文之章"二玺，原藏故宫养心殿。另一主要版本是《康熙御制耕织图》，清康熙三十五年内府刻本46幅，上诗下图，上题康熙御制七言诗，诗前有"渊鉴斋"印，诗后为"康熙宸翰""保合太和"二印。画上空白处均刻楼璹原诗。《祭神》与《成衣》画上均刻有"钦天监五官臣焦秉贞画，鸿胪寺序班臣朱圭镌"字样。前副页有序，与焦秉贞绘本同。此本流传甚广，中国国家图书馆、北京大学及海内外多处藏书机构均有收藏。除黑白色的刻本外，还有套印本流传于世。伦敦大学亚非学院和普林斯顿大学均藏有一种清代中期的朱墨套印本。

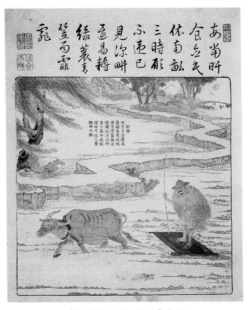

《御制耕织图·耕图》耙耨

其中"耕图"部分不仅有形态与表情各异的劳动者形象，最为生动的主角当属耕牛。图中题诗依然延续了南宋楼璹《耕织图》的内容。耕图二名为"耕"，有题诗云："东皋一犁雨，布谷初催耕。绿野暗春晓，鸟犍苦肩赪。我衔劝农字，杖策东郊行。永怀历山下，往事关圣情。"在春光明媚的初春时节，历山下的农民趁着好光景带着耕牛于郊野之中开始耕田，开启一年的农事。农民一边用竹鞭驱赶着耕牛加快犁地的步伐，一边认真地踩着犁铧掌握方向。图中耕牛充满了力量，两只尖尖的角深深地背向身后，目光坚毅直视前方。刻版对耕牛毛发的雕琢细致而富有层次感，近景对田塍的处理使用弯曲错落的笔触，远景中树木与茅舍

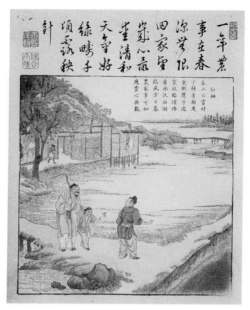

《御制耕织图·耕图》初秧

依画面中陆地对水面的划分，形成了多重空间，已将中国传统绘画的二维呈现出四层透视空间。

耕图三名为"耙耨"。画中主要刻画的是雨中耕种的场景。题诗云："雨笠冒宿雾，风蓑拥春寒。破块得甘霖，嗒膆浸微澜。泥深四蹄重，日暮两股酸。谓彼牛后人，着鞭无作难。"此图分景技法与图二相似，只是选取了微风细雨中的春耕图景。农夫身披蓑衣头戴斗笠，微微细雨恰恰是帮助种子发芽的好天气，然而耕牛却依然淋在雨中，毛的细微变化似乎在告诉观者它已经全身湿透，在一步一滑地前进。农夫并没有挥动竹杖，而是手持竹杖平静地站在犁铧上，尽管被雨水浸透的田间泥泞难行，一只前蹄

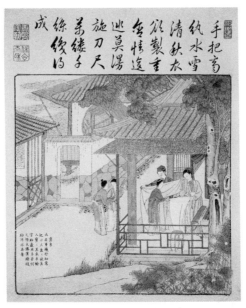

《御制耕织图·织图》剪帛

的着重描绘却传达了耕牛不畏困难、"不待扬鞭自奋蹄"的性情特点。

　　耕图四名为"耖",题诗云:"脱袴下田中,盎浆着滕尾。巡行遍畦畛,扶耖均泥滓。迟迟春日斜,杳杳樵歌起。薄暮佩牛归,共浴前溪水。"此图以耕种工具为名,描绘的是薄暮之下即将结束一天劳作的场面。十分可爱的是:除却田里的耕牛,不远处还有一只牛望向田里,它身背一个牧童,这牧童或许是画中人物的孩子,也可能是孙辈。人与牛在自然场景中和谐共处,"共浴前溪水",一起劳动、一同回家,充分说明牛不仅是农事中重要的生产工具,更是与人类朝夕相伴的亲密伙伴。

耕图五题为"碌碡"，有诗云："力田巧机事，利器由心匠。翩翩转圜枢，衮衮鸣翠浪。三春欲尽头，万顷平如掌。渐暄牛已喘，长怀丙丞相。"题目虽为介绍农事工具，但内容还是表达农民耕作的场景和牛辛勤劳作的状态。眼看春天这个播种的好季节即将过去，农民要抓紧播种才能获得一年的好收成。诗的最后一句是关于牛的典故，据《汉书·丙吉传》记载：暮春时节，一天丙吉外出，遇到行人斗殴，其中一人头破血流，横尸路边。他却不闻不问，驱车而过。过了一会儿，当他看到一位老农赶的牛步履蹒跚、气喘吁吁时，丙吉却马上让车夫停车询问缘由。他的下属表示十分不解，问丙吉何以如此重畜轻人？丙吉回答说："丞相是国家的高级官员，所关心的应当是国家大事。行人斗殴，有京兆尹等地方官处理即可，无需一国之相亲理，我只要适时考察地方官的政绩，有功则赏、有罪则罚就可以了。而问牛的事则不同，现在是春天，天气还不应该太热，如果那牛是因为天太热而喘息，那今天的天气就不太正常，农事势必会受到影响。"农业是事关国家和百姓安危的大事，农事如果不好，势必影响老百姓的生活。丙吉问牛而不问人，说明他从国家大局着眼，抓住了问题的关键。从另一个侧面也反映出牛是农耕文明的象征，中国千百年来是一个农业大国，农事是历朝历代高层所关注的大事。

（注：本文部分内容曾刊载于《人民政协报》2021年2月4日"宝藏"版，原题为《中国农业文化的缩影：兼谈御制耕织图中的耕牛形象》）

御制避暑山庄三十六景诗图

　　避暑山庄位于今天的河北承德，是清朝皇帝夏季避暑休闲的大型御苑，始建于康熙四十二年（1703）。"避暑山庄"成为一系列宫廷画作品所青睐的题材。由康熙帝亲自精选的避暑山庄三十六景，以四字命名。同时，又诏命内阁学士沈嵛绘图。沈嵛以白描的手法，一景一图，共绘制了 36 幅图，画幅高 26 厘米、宽 29 厘米，配以康熙御诗，于康熙五十年（1711）由内务府刊印成《避暑山庄图咏》上、下两册。次年，雕版高手朱圭和梅裕凤等人以沈嵛的画稿作为底稿，镌刻了同尺寸的木版画《御制避暑山庄三十六景图》。康熙五十二年（1713），意大利传教士马里奥·里帕（Matteo Ripa）以木版画为底稿，又镌刻了同等尺寸的铜版画，并搭配王曾期所书康熙题诗和景点记述，印制成铜版画《御制避暑山庄三十六景诗图》。

　　康熙帝对热河行宫的重视，与其几次平定边疆战乱的战争胜利不无关联，从某种意义上来讲，避暑山庄离宫成了清廷的第二

个政治中心。版画《御制避暑山庄三十六景诗图》应视为避暑山庄行宫建设的一部分。该作品最大的特点在于受到西方绘画构图和艺术样式的影响，其中融入的西画风格更是受到了宫廷的喜爱。清帝治国以儒家理学为宗，在绘画方面视"四王"为正统。"四王"以王原祁为代表，据《石渠宝笈》记载，王原祁也画过《避暑山庄三十六景图册》（以下简称"王图"），原作不明。"摹法董、巨"的沈崶和王氏正统实为一脉，被"视为康熙晚期三个著名的宫廷画家"。康熙南巡之后，六十大寿在即，王原祁便依据宫廷画家的实地写生稿完成了《避暑山庄三十六景》。康熙帝欲将其制成版画，身为员外郎的沈崶在这幅画的绘画与版画之间发挥了桥梁作用。他凭借自身的中国文人画素养和对西学的汲取，将王原祁的这幅《避暑山庄三十六景》作为版画底稿进行转制。1712年，在木刻本"三十六景"开工的同时，马国贤也接到铜版本的制作敕令，他遵照的图像式样正是沈崶的底稿。作为复制手段，木刻本还原了沈崶作品的原貌。随着西方绘画和雕刻技术的进一步传入中国，《御制避暑山庄三十六景诗图》既吸收了西方绘画的技法，又保留有中国木版画的风貌。这一时期，包含园林内容的版画不断出现在画谱、殿版画和民间年画中。

《御制避暑山庄三十六景诗图》画上有康熙御笔题画诗。随着乾隆时期对避暑山庄的改建和增建，乾隆十九年（1754），乾隆帝又以三字为名新题了三十六景名，与康熙三十六景合称"避暑山庄七十二景"。在此之前，乾隆多次诏命宫廷画师创作避暑山庄主题图像，均以康熙所定的三十六景为基本内容。如乾隆四

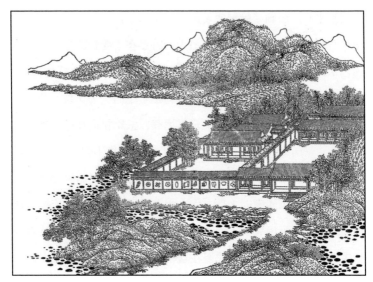

延熏山馆

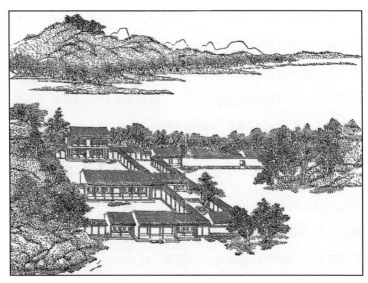

烟波致爽

年（1739），内阁学士张若霭以白描手法绘有4册绢本《避暑山庄图》。乾隆十七年（1752）户部主事张宗仓绘制水墨画36福，配以乾隆五言诗，以左图右文的形式刊印成《避暑山庄三十六景图咏》。同年，宫廷画师方琮绘制了36幅纸本设色画，配合于敏中所书的康熙题诗，合成一册《御制避暑山庄三十六景诗》。励宗万也绘有纸本《御制避暑山庄诗图》，共4册，录有康熙和乾隆的题诗。

乾隆十九年避暑山庄新增景名之后，当年，刑部侍郎钱维城以乾隆所题三十六景为对象，绘制了设色水墨画共计36幅，配以乾隆御制诗刊成《御制避暑山庄再题三十六景诗》两册，并与乾隆十七年钱维城所绘《御制避暑山庄旧题三十六景诗》合称《避暑山庄七十二景诗》，共计4册，每本十八景图。除了多页景图形式的画作以外，如意馆画师冷枚作有立轴画《避暑山庄图》，工笔山水风格，笔法细腻。冷枚以鸟瞰的视角，全景式地描绘了避暑山庄的景观，对山石、建筑、树木等细节的处理较为严谨，并汲取了透视画法，使得画面有很强的立体感。

乾隆版大藏经插图

"大藏经"一词，可以认为是由中国人创造的名词。"大"表示所录佛教经典宏富，内容无所不包。"藏"在梵文中，意为盛放东西的器具，如箱子、笼子。古代印度的僧侣们常把他们抄写的贝叶经存放在这类箱子或笼子中，因此"藏"便成为佛经的计算单位或代名词。"经"，汉字原意为织物的纵线，有绵延之意，故引申为"常"，代指义理、法则、原则常存。佛教大藏经收集广博，它既是佛书，也是涉及哲学、历史、语言、文学、艺术、天文、历算、医药、建筑等领域的包罗宏富的古籍，对中国和世界文化都产生过深远的影响。佛教发轫于南亚次大陆，佛教典籍曾被译成各种文字，广泛流传，而在当今世界上保存最多最完整的要数汉文大藏经。一个重要的原因，就是这部大丛书在不到1000年的时间里，曾被反复雕印、多次出版。每一部大藏经的卷次都在500卷以上，版片常达10多万块，书写、校对、雕版、印别、流传，要动员和集聚数以千计的人力，历时10余年以至

扉画之一

数十年上百年才能完成。大藏经的刻印流传，对于雕版印刷术的发展、版画艺术和套版印刷的发明、刻书中心的形成、书籍制度的演进以及印刷术的传播都产生了巨大的推动力。

自北宋初年雕造第一部木刻版大藏经《开宝藏》开始，已知我国历代官私各种版本汉文大藏经就有20余种。宋、辽、金时期有《开宝藏》《契丹藏》《崇宁藏》《毗卢藏》《西夏汉文大藏》《圆觉藏》《资福藏》《赵城金藏》《碛砂藏》等；元代有《普宁藏》《元官藏》《不知名藏》（北京智化寺藏本）等；明代有《洪武南藏》《永乐南藏》《永乐北藏》《杨家经场藏》《万历藏》《嘉兴藏》等；清代有《龙藏》一种；民国时期有《频伽藏》《普慧藏》。此外，尚有为数不少的古代雕版汉文大藏经。

清代雍正帝旨令刊刻的《清藏》为最后一部官刻的大藏经。

扉画之二

以上这些历代刊刻印刷的大藏经多数只剩断卷残篇，保存完整的极少。《清藏》是现今我国公共图书馆唯一保存完整的大藏经。《龙藏》又称《清藏》《乾隆版大藏经》。雍正十三年（1735）二月一日，《御制重刊藏经序》云："明之永乐年间，于京师刊行之梵夹本北藏经，尚未经精密之校订，不足为据。"于是，在北京东安门外之贤良寺设"藏经馆"，重刊大藏。为《龙藏》的出版，清廷建立了庞大的机构，特命庄亲王允禄、和亲王弘昼二人总理全部事务。在校阅官监督之下，设有笔帖、执事六人作为事务官。贤良寺住持超盛以下高僧为总率，僧超鼎等人担任御制

语录事务，僧源满等人综理校阅事务。校阅藏经的实际工作由僧祖安等人分担，其下又有比丘真乾等30余人从事各经论之校阅，至乾隆三年（1738）十二月，全藏刻成。封建帝王历来以"龙"自尊，故这部由皇室主持编修刊刻的大藏经又名《龙藏》，共计收录1662部、7168卷、724函，千字文编号以"天"字始、"机"字终。乾隆年间毁了6函，实为718函。

《龙藏》框高25.2厘米，半页6行，行17字，楷书字体，效晋唐楷帖笔意。刻字版面有154211面，是唯一保存版片至今的大藏经。全藏刻成后，印出10部颁赐京城内外各寺入藏。国内外现存该版藏经不足30部。其内容按经、律、论三藏和杂藏分类。经藏自"天"至"言"共285字；律藏自"辞"至"受"共53字，论藏自"傅"至"通"共128字，杂藏分为"西土圣贤撰集"（指西域原著者）和"此土著述"（指中国著述者）两部分。"西土圣贤撰集"自"广"至"漆"共19字，"此土著述"自"书"字至"机"字共239字。整部经书前有7篇序文，另有《大清三藏圣教目录》5卷、经签、大藏套签、卷签等经版。每函经第一册有《佛陀说法变相图》扉画和雍正御制龙牌一面，最后一册卷末有云彩环绕的护法天神韦驮像。《清藏》为经折本，经版选材制作讲究。所用刻版为上等梨木板，经过晾晒、刨光、上油等多道工序后，方可着手雕刻。文字书体遒劲有力，雕刻刀法严谨。由于选材雕造讲究，经版至今仍然墨迹闪亮，刀口锋棱犹在。

《万寿盛典初集》插图

（清）康熙五十四年至五十六年，武英殿刻本。

　　清代殿版版画的题材内容广泛，其中以表现清代统治者政治、文化生活为题材的作品最为丰富，是为皇家版画的特征。如《万寿盛典初集》《八旬万寿盛典》《南巡盛典》《西巡盛典》就记录了帝王巡幸和庆典活动。

　　康熙五十二年三月，为迎接清圣祖康熙帝六十寿辰，臣民为皇上举行了盛大的庆典。当时这一庆祝皇帝圣诞的盛大活动叫作"万寿节"，《万寿盛典》就是庆祝康熙帝六十寿辰庆典的记录。康熙五十六年刊《万寿盛典》正式名称叫《万寿盛典初集》。原计划以后10年的圣诞继续制作二集、三集，所以此部被称为"初集"。《万寿盛典》共120卷，有六门：一曰宸藻，二曰圣德，三曰典礼，四曰恩赉，五曰庆祝，六曰歌颂。其中"庆祝"卷四十一、卷四十二是图。卷四十三到卷四十九是图记，其实只有卷四十三和卷四十四是王原祁自己写的图的说明，卷四十五至卷四十九则是各地臣民上奏的庆祝榜文、表文。《万寿盛典初集》

庆祝（局部）

书版刊刻完成后，交由武英殿修书处印制，印本收录为宫廷藏书。故宫博物院现藏两套全本《万寿盛典初集》印本。根据《故宫物品点查报告》，民国十五年（1926）时，其中一套存于景山寿皇殿，另一套存于故宫景祺阁。寿皇殿主要供奉清历代皇帝御容以供祭祀，此外寿皇殿还曾点查出大量御制诗文集，可知此本《初集》应是清代皇室祭祖的专属藏书。

康熙《万寿盛典初集》作为记录康熙五十二年（1713）康熙皇帝六旬万寿节庆典活动的一部专书，其中收录的《万寿图》是记录三月十八日庆典当天北京城内外官民迎接帝后御辇进宫时沿途街景的写实画作。书中刻《万寿图》，也是今存该图的最早版本。依据《万寿盛典》卷四十的"庆祝一"记载，制作《万寿盛典》

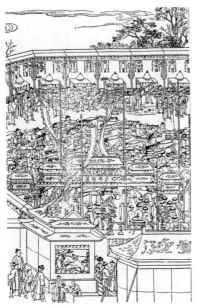

庆祝（局部）

的发起者是《南巡图》的作者、画家宋骏业。他在奏章中说："谨
将都城内外经棚黄幕，性擎花献果之诚、遮擎之盛，共五十余处，
汇写全图，敬呈御览。伏祈皇上俯允。臣请许臣私偶次第加工，
造成墨本，以付制剧，昭示退迹，共识升平。"然而，尽管是宋
骏业发起的，但后来由王原祁接替，并由包括冷枚在内等 8 人共
同完成，究竟是何原因，并不明确，但很有可能是宋骏业生前受
到康熙帝的贬斥。王原祁接手的画稿，只有城外的部分，西直门
到景山一路尚未进行勾绘。图的上卷绘制了自北京城西直门至紫
禁城神武门御道沿途的庆典场面，包括道路两侧参与庆祝活动的
多处寺院或道观类的建筑，成为记录康熙末年北京城建筑情况的
重要图像史料。

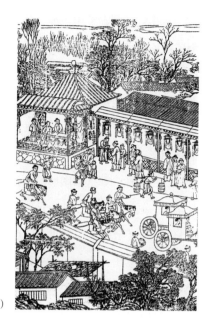

庆祝（局部）

　　《万寿盛典图》中的图画部分从神武门开始，到畅春园为止，卷四十一是从神武门到西直门的街道，卷四十二是从西直门内到畅春园的图画。"图记"是相反的，按照御驾经过的先后次序从畅春园开始，到紫禁城神武门为止。其中卷四十三是从畅春园到西直门为止，卷四十四是从西直门内到神武门为止。御驾行幸的路上有很多皇子、臣民等设置的庆祝界，据"图记"说，一共有50所。每个庆祝界基本上都是以供奉万寿经的寺庙为中心，并在寺庙前临时搭建"皇棚""龙棚""经棚"，前面还设置三台"彩坊"、两座"鼓亭"，每个庆祝地界使用"过街彩坊"隔开。寺庙对面有"榜棚"和几本"蟠竿"。榜棚旁有一座或几座"戏台"或"故事台"等演出场所，路上还设有小亭、花园和绿地等景观。

清代宫廷版画采用透视、色彩和形象变化等表现手法再现了中国传统版画的辉煌，同时也融合了西方版画中散点透视艺术手法，《万寿盛典初集》卷四十一及卷四十二中的版画则采用了中西透视结合的散点透视的方法来绘制。散点透视是一种复元性的透视方法，可以给画面构图带来更大的自由性，形成了一些特殊的构图形式，比如长卷、主轴、条幅，使表现画面具有更大的延伸性、可塑性。如这幅图所绘的江南十三府戏台、福建等六省灯楼诸图，画计148页，如果这些画面得以相连展开，便是一幅可以长达66.67米的长卷。西方散点透视的方法在中国版画上的应用，大幅度提升了画面可发挥的空间。这种西画绘画技法应用到插图中，将北京古建筑更为清晰地呈现给今天的阅读者。在这幅祝寿题材的书籍中，北京城的清代寺观建筑较为完整地保留了建筑样式。例如，桦皮厂胡同内的西三官庙，马香儿胡同内的关帝庙及胡同口的崇寿寺，北草场胡同的万寿庵，石桥以东的广济寺，新街口以南的祝寿寺，还有龙泉寺、宝禅寺、普庆寺、西方寺、慈云寺、真武庙，等等。除却对寺观建筑的细致刻画，寿典活动中自然少不了搭台演出。清代皇室对戏曲的热爱已形成风尚，这种重要的庆典场面中可见各机构或各地为祝寿所搭建的戏台，如茶饭房戏台、直隶戏台、苏州府棕结戏台、四川等六省戏台、内阁翰林院等戏台，这些珍贵的戏台图像也为我们进一步探讨康熙时期的戏曲艺术风貌提供了支撑。

皇清职贡图

　　《皇清职贡图》为清代乾隆皇帝亲自主持，由军机处统筹规划和组织，沿边督抚奉旨办理汇呈，最后由宫廷画家编绘而成的大型民族图册。它以图文并茂的形式展现了清代国内外各族群的服饰样貌、生活方式、生产习俗、贡赋情形等内容，是中国封建社会中央集权统治下大一统思想的体现。

　　"职贡图"是历代王朝为记录藩属国或者外国使臣及本国边疆少数民族来朝贡之景象或者人物形象而进行绘制的图像。自梁元帝萧绎《职贡图》始，此后历代传延。从历代职贡图来看，乾隆、嘉庆两朝的《皇清职贡图》最为壮观，是有史以来篇幅最大、内容最为翔实、包含民族最多的职贡图，也是十分珍贵难得的古籍图像史料。与历代职贡图相较，《皇清职贡图》无论从制作的意图、构图的安排还是绘画耗时的持续性上都最接近梁元帝萧绎的《职贡图》。《皇清职贡图》虽然没有延续人物以队列形式觐见的构图，而是一男一女组合成对来代表某一国度或民族，但是

万壑松风

用文字和图像共同构成的描述方式与"瞻其容貌，诉其风俗"是一致的。

乾隆十六年（1751）闰五月初四日，乾隆颁布上谕："我朝统一寰宇，凡属内外苗夷，莫不输诚向化，其衣冠状貌，各有不同。今虽有数处图像，尚未齐全。着将现有图式数张，发交近边各督抚，令其将所属苗族、瑶族、黎族、壮族，以及外夷番众，俱照此式样，仿其形貌衣饰，绘图送军机处，汇齐呈览。朕以幅员既广，遐荒率服，俱在覆含之内，其各色图样，自应存备，以昭王会之盛。"由此正式启动了《皇清职贡图》的编绘工程。乾隆二十六年（1761），《皇清职贡图》彩绘本正式

告成，而后经历了乾隆时期的多次增补以及嘉庆十年（1805）的再次增补，最终定型。为了达到"以昭王会之盛"的目的，在彩绘本完成后，又相继制作了写本和刻本，使其得以在更广泛的地域和人群中传播。

在国内的许多图书馆中都收藏有《皇清职贡图》，然而在收藏系统中也表现出内容版本的差异，除嘉庆十年殿本外，其他版本均无嘉庆御题诗和庆桂等人的恭和诗，以及巴勒布大头人"越南国夷官""越南国官妇""越南国行人""越南国夷人""越南国夷妇"等图文内容。有些本子在卷三福建省末尾"淡水右武乃等社生番"说文后添入了一段内容，全文为："谨按"，"台湾生番向由该督抚图形呈进者兹乾隆五十三年福康安等追捕逆匪林爽文、庄大田，各生番协同擒剿，倾心归顺。是年冬，番社头目华笃哇哨等三十人来京朝贡，并记于此"。哈佛燕京图书馆、中央民族大学图书馆及首都图书馆藏本则无此"谨按"内容。

一般认为《皇清职贡图》中版本最佳的是中央民族大学图书馆、中国民族图书馆、哈佛燕京图书馆、首都图书馆中所藏的清代武英殿刻本。武英殿作为清廷皇家刻书场所，包揽了众多镌刻高手，在技艺上精益求精，无论行款、字体、印刷用料、图书装帧，均具有鲜明的宫廷特色和独具一格的皇家风范。武英殿刻本纸张细腻洁白，帘纹细密，文字印制清晰，似有清代宫廷刻书常用的开化纸特征。正文刻印使用赵体字，墨色均匀，黑亮如漆，墨香优雅；装帧工艺精美绝伦，用色协调。既精美典雅又古朴华丽，不失为内府刻本。

俄罗斯国夷人　　大西洋国女尼

大西洋翁加里亚国夷人　　安南国夷人

　　《皇清职贡图》的创作有其特殊的历史环境和政治意义。四川总督策楞在乾隆十五年八月十一日接大学士傅恒函寄上谕，命其将所知"西番、猡猡男妇形状，并衣饰服习，分别绘图注释"。自此，开始了绘制《皇清职贡图》的浩大工程。前后历时11年，于乾隆二十六年秋季，第一部《皇清职贡图》绘制完毕，同时有两份副本。其中一份是线刻刊本、一份是彩绘本。这套图的绘制

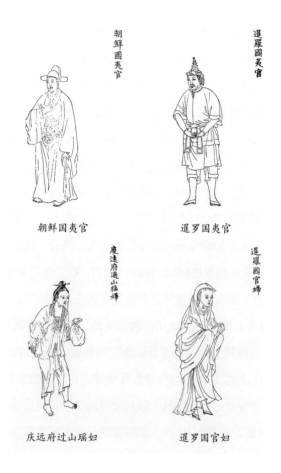

朝鲜国夷官

暹罗国夷官

庆远府过山瑶妇

暹罗国官妇

始于平定四川大小金川，这是令皇帝值得兴奋的胜利时刻；从参与绘制的画师成员构成角度来看，其中丁观鹏、金廷标都是当时宫廷中画技最高、最受皇帝宠信的画师。关于这部巨作的创作过程，一直备受皇帝关注，并且在完成之后又先后进行过四次增补。无论从体量还是绘画技巧来看，都丝毫不比其他类型的清代宫廷画逊色。

画中人物骑坐行走、渔樵耕猎、编织纺织、抱鸡牵熊等，造型写实生动、色彩明亮有法度，每段图像有满汉两种附文，说明其所画人物之国度民族、历史地理、饮食服饰、风俗好恶、居住环境、土特物产及职贡情况等。画卷第一卷包括朝鲜国、琉球国、安南国、暹罗国、苏禄国、南掌国、缅甸国、大西洋国、小西洋国、英吉利国、法兰西国、瑞国、日本国、文郎马神国、文莱国、柔佛国、荷兰国、俄罗斯国、宋腒朥国、柬埔寨国、吕宋国、咖喇吧国、亚利晚国等 27 国官民男妇，及西藏番人、新疆伊犁等处厄鲁特蒙古人、哈萨克头人、布鲁特头人，乌什、拔达克山、安集延、哈密及肃州等地回民，有画面 59 段。第二卷绘关东鄂伦春、赫哲等 7 族、福建所属古田县畲民等 2 族、台湾所属诸罗县诸罗 13 族、湖南省所属永绥乾州红苗等 6 族、广东省所属新宁县傜人等 9 族、琼州 1 族、广西所属永宁州梳傜人等 23 族，有画面 61 段。第三卷绘甘肃省与青海边界地带土司所属撒拉等 34 族、四川省与青海及达赖喇嘛地方政权交界地带土司所属威茂协大金川族等 58 族，有画面 92 段。第四卷绘云南省所属景东等府白人等 36 族，贵州省所属铜仁府红苗等 42 族，有画面 78 段。第一卷内容为"外藩"和回民部，后三卷是"诸番诸蛮各以所隶属之省"，这里明显有着"内""外"的顺序安排。根据《清宫内务府造办处档案总汇》四条相关记载，第一卷"外藩"的图像是使者进京瞻仰、筵宴之时，由如意馆画家观察、默记而后绘制而成的，后三卷的"诸夷诸蛮"是由如意馆画家根据各省上交的番图再绘制。这是正本最早的顺序，后来的版本在分段上略有改动。

第六章

技术、工艺

农政全书

在明代的版画中有三类是非常有特色的：一是科技类图书插图，如大家熟知的《天工开物》《农政全书》《本草纲目》；还有一类是具有连环画性质的画册，如《古列女传》；再者就是前文提及过的"酒牌""叶子"。从这部分开始主要来讲与中国古代科技、工艺相关的古籍中的版画插图。

作为历史悠久的农业文明国家，古代中国不仅拥有高超的农业技艺，同时也将其中的规律和经验进行了分门别类的总结，形成了较为完备的记载体系。在中国农学典籍中最为著名的当属五大农书，即《氾胜之书》《齐民要术》《陈敷农书》《王祯农书》《农政全书》。其中，《农政全书》是明代徐光启所著的一部农业百科全书，是现存农学古籍中分量最大、内容最全面的一部，可谓是集我国古代农业科技之大成。全书共60卷，分农本、田制、农事、水利、农器、树艺、蚕桑、蚕桑广类、种植、牧养、制造、

《水库图》

荒政共十二目。

　　徐光启是明朝的一位学者型官员，官至礼部尚书兼东阁大学士，同时通晓中西科学，对农学有深入研究，所著《农政全书》是一部集以往农书之大成著作，基本囊括了中国古代农业生产和关系百姓日常生活的各个层面的技术工艺，是当之无愧的"全书"。徐光启在《农政全书》的开卷就把农本的农政思想放在首位，在"凡例"和1—3卷关于"农本"的论述中，他大量引用古今对

农业的重要阐述："方今之患，在于日求金钱，而不勤五谷，宜其贫也益甚，此不识本末之故也。"他又引用管子的"不识四时，及失治国之基。不知五谷之故，国家乃路"来说明农业是国家的根本。

"自夫沟封景候器物皆可伸指知寸，舒掌知天，既悉其事，复列其图。"郑振铎先生为购得此书，花费了 10 年时间。他认为此书不仅是"有关西学东渐之文献，且于版画研究上亦一要籍也"。作为科技类古籍的插图，其主要功能是以图示的方式来对工艺进行更为直观的说明。从镌绘风格上来看，无论是人物处理还是对草本植物的构图更倾向于表达具有特征性的部分，但其踪迹依然离不开中国绘画的范畴；从场景说明的视图处理上来看又兼具西画风格。

《农政全书》不仅受到西学影响，对我国的传统农业技术进行了系统化的梳理，同时也影响了东亚地区的农业技术，并被译成多种语言版本在世界范围内得以传播。自 17 世纪中叶开始，《农政全书》流传到日本，江户时期著名学者中村惕斋于 1666 年发表的《训蒙图汇》的参考文献中有《农政全书》。此外，在日本农学领域，宫崎最先注意到《农政全书》，在 1696 年京都出版的《农业全书》中较为详细地阐述了《农政全书》中的农桑种植部分。本草学大师松冈玄达发现《农政全书·荒政》非常符合日本的农业实际需要，于是在 1716 年将《农政全书》中的《救荒本草》和《野菜谱》添加注解后在京都刊行。《农政全书》传入

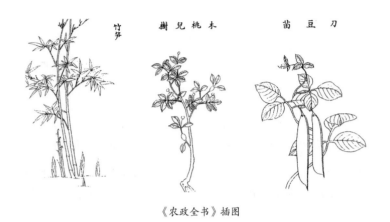

《农政全书》插图

朝鲜后，思想家朴趾源在《热河日记》的《车制》中不仅提到了
《农政全书》，还提到了《天工开物》《耕织图》，在其著作《课
农抄》中多次引用《农政全书》。

18世纪，《农政全书》传到欧洲。最先1735年在巴黎出现
的由法文出版的4卷本《中华帝国》卷二转载了《农政全书·蚕桑》
的法文摘译，重点介绍了中国的种桑养蚕技术以及丝绸、种桑技
术、养蚕技术和丝绸制造过程。该书由巴黎耶稣会士杜赫德主编、
殷弘绪摘译，摘译部分的标题是《一部教人更多更好地养蚕方法
的中国古书之摘要》，并于1736年在巴黎再版。载有《农政全书》
译介的《中华帝国全志》一出版就立刻轰动了欧洲。1736年在
伦敦出版了题为《中国通史》的英文版。此后的1739年、1742
年又有两种英文版在伦敦由爱德华·凯夫出版社出版，开始了
《农政全书》的英语译介历程。《农政全书》于1749年被译成

德文后在罗斯托克出版，书名保留了《中华帝国及大鞑靼全志》。
1777 年被译成俄文在圣彼得堡出版，但只出了前 2 卷，题为《中华帝国及华属鞑靼之地理、历史、年代记、政治及科学全志》，其中卷二刊登了《农政全书》蚕桑篇的全部文字及插图。1849 年，英国传教士、汉学家、驻上海领事麦都思重译了《农政全书·蚕桑》，并作为节译单行本刊行于上海，题为《制丝与植桑专论：译自阁老徐光启的著作》，作为《汉学杂著》丛书第三种出版，由包括译者等传教士在上海创办的墨海书馆刊行。同年，称《农政全书》为"农业百科全书"的肖氏将其中的植棉部分主体内容译成英文，题为《上海地区植棉概论》，刊于 1832 年由美国传教士裨治文创办于广州的《中国丛报》上。1864 年 12 月和 1865 年 1 月，肖氏的《木棉》译文分两次转载在由英国人詹姆斯·萨默斯在伦敦创刊的《中日丛报》上。肖氏的翻译称得上是《农政全书》在英语世界首次真正意义上的翻译，尽管不是全译。《农政全书》与元朝司农司刊行的《农桑辑要》中有关蚕桑的部分于 1865 年由俄国人安东尼译成俄文，题为《论中国人的养蚕术》，刊于圣彼得堡的《俄国昆虫学会会报》第三卷第一期。1870 年，汉学家、巴黎亚洲学会会员、意大利人安德列奥将《农政全书·荒政》篇中的"玄扈先生除蝗疏"翻译为意大利文，题目为《论蝗虫〈农政全书〉论述提要》，在米兰发行。

可见《农政全书》被译介为法、英、德、俄、意等多种语言，促进了该书在欧洲的传播和接受。1984 年，英国著名中国科学

史专家李约瑟与其合作者白馥兰撰写的《中国科学技术史·农业》由剑桥大学出版社出版，首次用英语全面地译介了《农政全书》（包括《齐民要术》和《王祯农书》）。《农政全书》在过去长达200多年的时间里多次被译介成多种文字，然而还没有全译本出现。

天工开物

　　明代的《天工开物》作为中国古代科技史上著名的著作，被西方科学史学者李约瑟称为"中国的狄德罗宋应星写作的 17 世纪早期的重要工业著作"。全书共分为 3 卷、18 篇，文字与插图的刊刻都依据宋应星的手稿。书中记载了中国古代的诸多技术和技艺，如，五谷、纺织、陶瓷、采矿、冶炼、兵器、舟车、纸墨、珠玉等。其中最为生动又吸引读者的是其中的插图，全书共有插图 123 幅，多为单幅或两页一幅的形式。应该说这部图文并茂的科技类典籍成为明末中国手工艺和科技发展的全面总结。

　　科技类古籍中的插图具有重要的说明功能和视觉形象传达的不可或缺性，因此所见汉语版本都带有插图，这是科技类典籍有别于艺术类典籍最大的特点。插图可以使文字具象且生动，刻印技术可以将图化一为千百，广泛流传。木刻版画创作最初是服务于宗教功能的，现存最早的木刻版画插图是唐懿宗咸通九年（868）刊刻的《金刚般若经》卷首插图。随着刻印技术和出版事业的发展，木刻画在明代达到了鼎盛时期。明代书籍插图大为盛行，版画史学家郑振铎

運載滇川

作卤

先生将这一时期书籍刻印的特征评价为"无书不插图,无图不精工",木刻画工在书籍刻印中扮演了越来越重要的作用,徽派木刻画家在这一时期也开始崭露头角。明代中后期的图书插图更是有了极大的提升,大量以图为主的画册被刊刻,木刻画的应用范围扩大,插图的地域特色淡化,精细的木刻画成为时代发展的趋势。

淋水先入淺坑

荡草

坑淺

坑淺

作盐淋水入坑

出版于明代末期的《天工开物》主要包括工具图、场景图、工艺图。全书插图形式以白描为主，状物精致，特别是在描绘房屋、树木、船只时细致入微、纤毫毕现，真实地还原了生产场景且十分精致。对于书中插图作者的名号，目前尚无定论，画工的真实身份并未留下明确的记载，缺少有说服力的研究。在宋应星

汲卤

出版的另一部书籍《谈天》中也附有插图，但插图并未如同《天工开物》一样具有丰富的艺术性，而是以纯粹的几何图形来表现文字内容。插图细节显示了宋应星对生产劳动过程的细致观察。从技术图的角度来看，画面中的物体虽然没有准确的比例尺标注，但在空间关系上合乎逻辑。在现代工程制图中常把物体在某个投

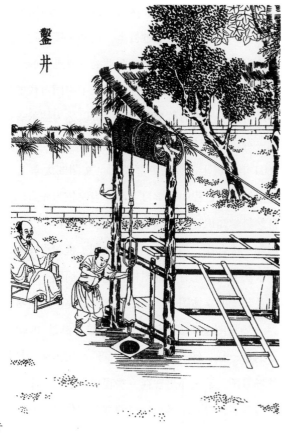

凿井

影面上的正投影称为视图，相应的投射方向称为视向，分别有正
视、俯视、侧视。正面投影、水平投影、侧面投影分别称为正视图、
俯视图、侧视图。以现代的工程制图标准衡量，《天工开物》中
的插图都不是严格意义上的正视图、俯视图和侧视图，只能称为
轴测图。《天工开物》中的插图更接近于艺术范畴的版画，而并

非真正意义上的技术图，这与宋应星在当时所处的社会地位有直接关系。宋应星从未中过科举，也并未接触过西学，因此他的著作更多的是通过对实际生产劳动的观察进行的经验层面的总结和归纳，只是在这一归纳过程中记录了中国古代的技术和技艺，严格来讲并不能称为科学著作，但可以称为技术著作或技艺著作。

与之形成鲜明对比的是处于同朝代的科学家徐光启。他1604年中进士，曾任吏部尚书、文渊阁大学士。他在与外国传教士的交流过程中也学习了西方当时较为先进的数学和天文学等自然科学知识，与意大利传教士利玛窦合译了《几何原本》前6卷，与熊三拔合作，编译了西方的水利工程著作《泰西水法》。《泰西水法》的龙尾有5幅图样，包括立面图、侧视图、机械原理图以及装配的立体图，全套图纸是一套完整的机械工艺图。

场景图主要表现作业活动场景，总计28幅。如《乃粒》一章的耕、耘、耔，《粹精》一章的湿田击稻、稻场等与农业有关的场景图，甚至还出现在一些现代农业生产中。这些图的特征是情境写意，没有工具和材料的细节交代。如耔图，"耔"的意思是在禾根上培土，此图描绘了两个农人在蓝天白云之下挂着两根木棍培土，但是从图中今人并不能了解培土的工具细节。

工艺图是用来描写手工业、制造业等具有一定技术含量的工艺过程的插图，共计56幅。《杀青》部分内容对造纸的关键技术进行了详细描绘：斩竹漂塘、煮楻足火、荡料入帘、覆帘压纸、透火焙干5幅连环图系统展示了备料、抄纸、烘干等一套完整的造纸工艺流程。《天工开物》出现了半抽象工艺图，用简单粗略

的线条表达器物的内部结构和机理，如《混江龙图》示意的是一种水雷的制作工艺流程：将炮药装在皮囊里，并用漆密固，沉在水底，岸上牵绳引机爆炸。皮囊中悬吊火石、火镰，绳子一牵动机关，囊里自动发爆。当敌船驶过，遇上即炸坏。该图绘制方式既不是对具体细节的描绘，又不是现代工艺方框图。过渡形态插图的出现，代表着中国工程图学发展的一个阶段。《水利》一文中对筒车的描述，"凡河滨有制筒车者，堰陂障流，绕于车下，激轮使转，挽水入筒，一一倾于枧内，流入亩中。昼夜不息，百亩无忧"。在插图中，对"堰陂障流""水枧"等都有详细标注，使读者能够迅速辨识出此物，便于读者接受。

场景图、工具图、工艺图虽然在刻画细节上有所区别，但都属于白描形式。16—17 世纪，西方标准化的工具图已经与描述性的场景图区别开来，而《天工开物》的三类插图并未显示出本质的区别。工具图没有采用标准化的方式，工艺图还是实景描述，与场景图类似。中国古代科技文献，除了建筑工程插图具有较高的标准化水平之外，中国传统的技术图书，白描式插图仍然是最主要的插图形式，与文学作品插图的区别并不明显。

《天工开物》自初版刊刻于明崇祯十年（1637）开始，出现了层出不穷的汉文或其他语言的版本，如江苏武进的陶湘根据日本明和八年（1771）营生堂刊本印制的石印本，1930 年上海华通书局和商务印书馆的印本，还有 1936 年上海世界书局印刷的铅字本，等等。《天工开物》的影响也波及邻国日本和欧洲。明和八年翻刻的《天工开物》后又经多次重印，并一度影响了日本

"开物之学派"的形成。到了 18 世纪，《天工开物》在欧洲流传，在将近一个世纪的传播过程中，其中的部分卷次被译成法文、英文、德文、意大利文和俄文。20 世纪出现了德文译本，1966年英国出版了全文的英译本，《天工开物》在世界上被誉为"17世纪的中国工艺学"。

新制仪象图

　　清康熙年间，清代社会初现盛世，罗马教廷通过派遣传教士的方式向清廷贵族传播西方的物质文明。这些传教士中既有耶稣会士画家，也有掌握了某项科技技能的专家，同时他们也带来了传播西方文明的书籍和版画，西方的铜版画、绘画和科学技术由此在中国兴盛起来。虽然清代宫廷铜版画的刊刻始于康熙五十二年（1713），但西洋铜版画对清代宫廷木刻版画的影响在清代早期的作品《新制仪象图》［康熙十三年（1674）］中可寻踪迹。该作品由耶稣会传教士南怀仁（比利时人）绘制，绘画技法采用纯西洋画法，为了迎合清代帝王的喜好，将部分西洋画的元素应用到科技图像之中。版画与印刷品的有机结合，使其成品得到广泛流传，增强了西方技术在中国的传播。清朝官方印刻的书籍十分注意插图，当时的内府聘请了最好的画家及雕刻工匠为其服务。这些插图主要被应用于两种书籍：一是有关国计民生、科学等方面的书籍，如南怀仁的《新制仪象图》、乾隆朝的《授时通考》、

陈梦雷的《估计图书汇编》等；另一种是宣扬清朝皇帝文治武功，具有一定政治意义的书籍，如《御制避暑山庄三十六景诗图》《南巡盛典》等，兼具政治纪实和记录社会风俗的功能。

由于清廷最高统治者对传教士的恩宠和对西学的浓厚兴趣，致使内府刻书中出现了一批重要的西学文献。《崇祯历书》入清后改名为《西洋新法历书》《新法历书》，经汤若望修订，由钦天监于顺治二年（1645）、康熙十七年（1678）、康熙二十二年（1683）多次刊行。康熙十三年（1674）内府刊刻了南怀仁的《新制仪象图》。康熙二十二年（1683），又刊行了汤若望的《民历铺注解惑》。康熙四十七年（1708），清圣祖任用传教士白晋、雷孝思、杜德美等以西洋技术测绘全国地图，编制成《皇舆全览图》。现存康熙五十七年（1718）、六十年（1721）木刻本及康熙五十八年（1719）由传教士马国贤主持、以西洋铜版印刷方法印制的版本。康熙五十二年（1713），马国贤又以铜版印刷法印制了《御制避暑山庄三十六景诗图》。康熙后期又从全国征召了方苞、梅毂成、明安图等一批著名学者，与传教士合作编纂融汇中西数学、历法、音乐成果的《御制数理精蕴》《御制钦若历书》和《律吕正义》。传教士张诚、白晋、戴进贤、徐日升、德理格等皆参与其中，并发挥了重要作用，在乾隆时期刻印西学著作达到了高峰。康熙后期由陈梦雷组织编成的大型类书《古今图书集成》，雍正继位后命蒋廷锡编订，于雍正六年（1728）以武英殿铜活字刊行，其中收入了《西洋新法历书》《职方外纪》《远西奇器图说》等西学书籍。

四十三图

《新制灵台仪象志》是 1674 年由比利时传教士南怀仁编著的物理学著作。南怀仁 1658 年来华，曾任康熙帝的科学启蒙老师，是当时国家天文台（钦天监）的最高负责人，为近代西方科学知识在中国的传播作出了重要贡献。南怀仁在天文台上任后大力改造观象台，从《新制仪象图》可见改造天文台过程中，各类天文仪器的机械图稿，以及吊装天文台基础设施和仪器的机械工具图稿。这些重新改造过的天文仪器，主要为适应西洋新法的需要，并于康熙十二年（1673）用铜铸造成 6 件大型天文仪器，这些仪器取代了曾经安装在北京观象台上的深仪和简仪等传统仪器。在天文台改造和新仪器制造的过程中，南怀仁撰写了《新制灵台仪象志》16 卷，书中记录了北京天文台新设计的各种仪器的制造原理、安装和使用方法等，并配有多幅绘图，后在内府刻书中，单独将其中的仪器插图汇集刻印，以备留存参考，便有了《新制仪象图》。

　　南怀仁在《新制灵台仪象志》的序中指出："厂历必有理与象之数，而仪器即所在首重也。夫仪也者历之理，由此得精焉历之法，由此得密焉"；"稽历者必以仪为依据，朋历者必以仪为记事录，失推者必以仪而改下，算合者必以仪而参互，较历者非仪无由，而信从历者非仪。无由而启悟。良法得之以见其长敝法对之，而形其短。甚哉仪象之为用大也。"《新制灵台仪象志》大体上分为三个部分：第一部分（卷一至卷四）是关于仪器的制作、安装和使用的论述，介绍新制成的 6 种仪器的制造原理、安装和使用方法，其中包含了西方近代早期的许多物理学知识；第二部分（卷五至卷十四）是各种天文表格，主要为天文测量数据，

天体仪

台式象限仪

即全天星表。书中将星表分为1366颗星,内容包括星的黄道坐标、赤道坐标和星等;第三部分(卷十五、卷十六)共有117幅图,都是与仪器有关的各种示意图,这部分又被称为《新制仪象图》或《仪象图》。乾隆年间该书被收入《钦定仪象考成》,后又被

收入《古今图书集成·历象汇编·历法典·仪象部》。

清宫廷在制作《新制仪象图》之后，又出现了《御制耕织图》（1696）、《皇朝礼仪图》（1766）、《八旬万寿盛典图》（1792）、《道原精粹》（1887）等带有西洋风格的木版画作品。宫廷木版画的制作者们为了满足清廷对西方绘画的浓厚兴趣，已掌握中国传统绘画技法的宫廷画师们也在制作过程中渐渐汲取了西画的技法，逐渐尝试铜版画中的绘图元素。这些宫廷画家们与西洋画家共同参与清内府造办处的各项刊刻制作，其中有一些画师还参加过大型铜版画《平定准噶尔得胜图》《平定两金川得胜图》等画稿的制作工作，在制作木版画的同时，也受到西洋铜版画的影响。

西洋铜版画对清代宫廷木刻版画的影响主要表现在写实主义的影响。写实风格注重体积、明暗，高度接近对象的真实面貌。不少宫廷刊刻的木版画吸收了西方铜版画古典主义理性写实的审美特点，与中国传统木版画对刀味、木味、气韵等的审美思想相融合，具有折中主义风格。其中的线条，也吸收了雕刻铜版画线条的清晰悦目、光滑韧性、细密透气等特点。如《新制仪象图》中整齐的排线和仪器上花纹的绘制，中国传统白描线条的意味已经很少，而是具有西洋雕刻铜版画线条更为细腻、繁复或更为精准的美感。

钦定授衣广训

作为具有悠久的农耕文明历史的古代中国来讲，农业维系着人类的生存，即衣与食。《钦定授衣广训》插图实际上有颇多"耕织图"的痕迹，可以视为"耕织图"中的一种，只不过将"织图"中与服饰相关的棉花纺织技艺更为系统全面地呈现出来。清代皇帝十分重视"耕织图"的绘制，雍正曾在《耕织图跋》中写道："伏读皇父特制耕织图序，云生民之本，以衣食为天。又云用以示子孙臣庶，俾知粒食维艰，授衣匪易。盖欲令寰宇之内，一皆崇本而抑末。"

《授衣广训》有嘉庆十三年刻本，命董诰编订乾隆年间《棉花图》，将其重新命名为《钦定授衣广训》，是嘉庆帝希望体现其关爱民生的表现。该书于嘉庆十三年十二月十二日告成，以刻本形式发行，成为清代普遍流传的御制棉花图版本。卷首录有嘉庆上谕、表、康熙《木棉赋》、嘉庆御制序及衔名。前诗后图，录乾隆御制诗、嘉庆和原韵诗、方观承题诗及文字说明。此外，

还有嘉庆十三年内府刊本、宣统农商部铅印本、喜咏轩丛书本等。与此相关的书法作品，有嘉庆御笔题《棉花图诗》一册，纸本，折装8幅，御笔楷书和乾隆原韵诗。后题"嘉庆十三年戊辰九月立冬后三日御笔"，钤"嘉庆御笔""艺与道兼"二印。上盖鉴藏宝玺"宝笈三编""石渠宝笈所藏""嘉庆御笔之宝""茂对时育万物"，原藏于北京故宫养心殿。

《钦定授衣广训》有棉花图16幅，每图附有说明文字，翔实记录和系统总结了清代中期棉花栽培和纺织的基本经验，成为迄今已知国内最早的棉花学图谱。图中所画景物、器具真实细致，所附说明文字简洁易懂，充分反映了我国18世纪中期棉花的生产和纺织技术水平。此书刊行后，对全国棉花的生产影响深远，其中许多种植和纺织经验，至今仍广泛应用，对研究我国农业科技史、植棉史，以及清前期社会经济史都具有重要的参考价值。

"朕勤求民事，念切授衣，编氓御寒所需，唯棉之用最广。其种植纴纺，务兼耕织。"从前圣祖仁皇帝曾制《木棉赋》，乾隆年间直隶总督方观承恭绘《棉花图》，撰说进呈。《钦定授时通考·衔名》中写道："皇考高宗纯皇帝嘉览之余，按其图说十六事，亲制诗章，体物抒吟，功用悉备。朕绍衣先烈，轸念民衣，近于几暇。敬依皇考圣制原韵作诗十六首，诚以衣被之原，讲求宜切，生民日用所系，实与稼穑、蚕桑并崇本业。著交文颖馆，敬谨辑为一书，命名《授衣广训》。"《棉花图》的创作，源于棉花在人们生活中重要性的日益突出。虽然棉花早在东汉时业已

《钦定授衣广训》插图

传入中国，但长期以来，受棉花加工技术的限制，一直未能得到全面推广，只在西北及西南地区有少量种植。直到元代，黄道婆改进棉纺织技术后才大大促进了棉花在中国的种植，其后明太祖更是通过政令在全国推行棉花种植，"凡民田五亩至十亩者，栽桑、麻、木棉各半亩，十亩以上倍之……不种桑，出绢一匹。不种麻及木棉，出麻布、棉布各一匹"，大大促进了棉花在我国的种植。至明代中叶以后，棉花已是"地无南北皆宜之，人无贫富皆赖之"。至清代中叶，棉花更成为"衣被天下"的重要之物，"三辅（直隶）……种棉之地，约居什之二三。岁恒充羡，输溉四方"。正

是在此大背景下，乾隆三十年（1765）直隶总督方观承以直隶一带棉花种植与棉纺织情况为参照，主持绘制了《棉花图》。

　　清代中前期创作的"耕织图"（含《棉花图》），或由皇帝发起而作，或由大臣所作再进呈于皇帝。这些图册完成之后，由于其本意在于教化劝农，因此并没有收藏于深宫中秘不外传，而是进行了大量刊刻并向民间推广。从著述形式来看，清代内府所藏"耕织图"的形式主要分为四类，即书法、绘本、刻本与拓本。通常先由宫廷画师绘制"耕织图"画册，再由帝王御笔题诗，工匠再将御制诗文装裱于画作之上，最后以之为底本进行版刻。有的则将"耕织图"刻于石上，根据石刻制作成拓本。这其中对民间影响最深的是刻本，如乾隆二年（1737）与嘉庆十三年（1808）的《钦定授时通考》本以及嘉庆十三年的《授衣广训》等。这几种刻本流传广泛，流布到民间后又经民间书坊大量翻刻，普通市面上多有售卖流传，许多还流传至海外。流传到民间之后，第一次使帝王敕修的农业文献用通俗易懂的形式在民间呈现，使极难窥见的宫廷艺术在民间传播，是连接上下层社会的桥梁。它以特有的通俗易懂的图说形式被官方发行，被民间所接受，其西洋新画风得以在宫廷与民间流传。

墨法集要

　　"墨"作为"文房四宝"之一，是中国古代书画中最重要的颜料。早在殷商时代的甲骨文中，就有使用墨在龟甲兽骨上写字的偏好。秦汉时期，大量竹木简用墨书写。东汉以后，纸的发明为墨的使用提供了更好的书写载体。在中国古代，"墨"作为主要的书画颜料而被确定与古人的宇宙观密不可分。北宋朱长文编著的《墨池编》说："《真诰》云：今书通用墨者何？盖文章属阳，墨阴象也，自阴显于阳也。"说明古人选用黑颜色的墨而不是别的颜色来书写文章，是因为古人认为"一阴一阳谓之道也"，文属阳，墨为阴，用墨书写可以达到阴阳调和的境界。

　　古代的墨根据制作材料和金额技法划分，主要有石墨、松烟墨和油烟墨。早期的石墨由于书写效果不佳，很快就被淘汰了。到了汉代，松烟墨渐渐在书画用具中占据主流。松烟墨的产地集中在陕西扶风、隃糜、延州一带，产量较小，因此只有皇家和官家才能使用。三国时期魏国韦诞（仲将）所制的墨名满天下，他

《研试图》

的墨做法复杂，用料珍贵，需要珍珠、麝香等名贵材料，且制成之后"每锭重不过三两"，堪比黄金般珍贵。油烟墨出现于宋代，宋初的张遇以制作油烟墨而闻名。张遇所制的墨称为"龙香剂"，主要供宫廷专用。油烟墨的特点是色泽黑润，经久不褪，写字在纸上入水不晕。

《墨法集要》的出现主要是对明清时期所普遍使用的制墨流程和技艺的图文总结。明清时期，徽州成为制墨中心。明朝沈继孙所著《墨法集要》说："古法惟用松烧烟，近代始用桐油麻子油烧烟。"明清时期的墨当以油烟墨为主。明清两代，墨的产量

大为提高，墨的实用价值逐渐退居其次，大量观赏墨的出现为文人的藏墨活动提供了收藏基础。明代的文人以墨自娱，常常在墨工处定做博古式样的墨品。由于文人亲自参与墨的制作过程、设计墨样，明代的墨工制墨因此格外注重艺术性。

《墨法集要》汇集了制作墨的整个过程。烧烟，是通过燃烧松、油、漆来提炼松烟、油烟和漆烟色素的工艺。采松，主要与松烟墨的制作有关，宋代晁季一根据松树的生长环境和含脂多寡，将松材分为"脂松（上中等）""明松（上下等）""紫松（中上等）""截松（中上等）"等9个等级，以生于乱石且油脂丰富的松木为佳。造窑是建造烧烟和取烟的必要场所。有立窑和卧窑两种，借自然形成的坡度，使松烟在烟道的缓慢上升中按颗粒粗细吸附于窑顶，便于烟料分级。发火是通过燃烧松材来获得松烟的方式。发火的技巧对墨的品质至关重要，火太旺则死灰多松烟少、粗烟多细烟少，墨色浅且黯淡无光。在制作油烟、墨的过程中，将动物、植物油脂以点油灯的形式获得，叫作点烟。为防止油烟飘散，点烟的房间需密闭，选用桐子油、菜籽油、麻子油、猪油等加在火鏊内，用灯草点火，上覆瓷碗收烟。油烟最宜在秋、冬两季点烟，桐油烟因产量高，吸光性能好，墨色更黑且有光泽，日渐替代松烟成为徽墨制作的主要原材料。取烟指的是烟在收取时也要掌握技巧，松烟需在窑内烧制数日，待窑温尚未完全冷却时取烟，离火口最远且靠近尾部者烟颗粒最细、质量最轻，又叫作清烟或顶烟，其制作的墨渗透力强、覆盖性好，是最好的材料；中段为混烟，颗粒比后段粗，墨色较前者差；离火口最近的松烟

《杵捣图》

因质量太差，通常用于印刷和油漆，不适合制作徽墨。

在制墨的材料制备齐全后，还要将其进行混合搅拌，称为"合料"，这是徽墨制作工艺中技术含量最高，也是技法保密的步骤。其中工序有洗烟、溶胶、添加料、搜烟、蒸剂、杵捣等6个步骤。我们在使用墨块的时候往往会闻到不同的香气，这是因为在添加料这一步骤中，除了添加颜料和胶以外，还加入了名贵中药、香料，甚至珠宝，可以增强墨的光泽度和墨色层次感，以及气味。用秦皮（又名柃皮或石檀）汁合胶，有利于胶的分解，增强墨块密实度，也可以增强墨在纸张上的附着力；使用藤黄、生漆、牛

《浸油图》

角胎入墨，则可增加徽墨的结构强度，达到"十年如石、遇水不化"的特点。加入紫草、苏木汁，则墨色黑中泛紫；加入乌头、秦皮则墨不褪色且附着力强；加入金箔、银箔，使墨色光亮；加入猪胆、鲤鱼胆，则墨色更乌黑亮泽。加入麝香能增加香气，但吸湿容易引起胶变；丁香则会降低墨色。这些添加料的配比也直接影响书写中的墨色、延展度和顺滑度。

早期的墨并没有统一的形状，一般用手搓成丸状。后来随着文人对文房审美的需求以及对墨的收藏情结，因此在制墨的过程中便有了模具的制作和墨块的脱模工艺。明清时期，墨模的刻绘

技术也达到顶峰，成为提升墨的收藏价值和艺术品价值的重要方式。墨模的雕刻一般选用肌理细腻、硬度较高的木料，以徽州本地所产的石楠木最为合适。在石楠木料阴干多年不再形变后方可制模。墨模的结构分为外模和内模两大部分。外模叫外框，不可拆；内模叫印版，根据墨式的不同，可分为两版、四版、六版。内模合成嵌入外模即可组成总模。墨模的刻绘决定了墨的外形和艺术品质。各墨号为了在竞争中脱颖而出，都会邀请当时的书画名家在墨模上进行书画创作，雕刻更是不计成本。模的主题有传统书画、戏文故事、地理名胜、历史事件、民俗风情等。

墨模制成型是将称好的墨坯放入墨模压制并脱模的过程，包括锤炼、称剂、入模和脱模这几个步骤，在《墨法集要》中也有图文进行描绘。最后还要进行晾墨和整形装饰，完成晾晒定型的墨块可进行打磨整形。首先用剪刀剪去墨块多余的边角料，用锉刀将墨块边角磨得平整，再用柔软微湿的棉布擦掉墨霜，待稍干就可以对墨块进行打蜡封装，锁住墨块内的水分防止变形开裂。最后，通过描金填彩对文字和图案进行装饰，并配以锦缎等制作的包装盛入墨块，提升观赏和商品价值。

这样一部制墨工艺的总集能够得以汇集流传，足见"墨"是中国古代文人用以养心怡情的文房清供，在文人的心中占有重要的地位。墨不只是一种书画工具，它更是与文人朝夕相伴、不可分离的良师益友。制墨工艺在演进过程中，也将文人的儒雅喜好融入了其中。

远西奇器图说

　　《远西奇器图说》，全名为《远西奇器图说录最》，成书于
1627年，由"西海耶稣会士邓玉函口授，关西景教后学王徵译绘"。
在 19 世纪下半叶之前，这部书一直被认为是最为系统介绍西方
力学知识和机械技术的中文著作。明代版本中有武位中刻本、汪
应魁广及堂刻本、西爽堂刻本。清代版本中有梅文鼎订补抄本、
《古今图书集成》本、《四库全书》本、王企重印武位中刊本、
来鹿堂刻本、《守山阁丛书》本、同文馆刻本、《中西算学集要》
本、中国国家图书馆藏清代抄本、清华大学藏佚名抄本、蓬左文
库抄本等。这部由邓玉函和王徵合作完成的著作，充分体现了明
清时期中西文化在科技上的交流，以及格物之学在中国的传播。

　　邓玉函是瑞士传教士，他精通医学、哲学、数学，是欧洲著
名的科学家。万历四十一年（1613）先期来华的传教士金尼阁奉
命返欧，向罗马教廷汇报在华教务，邓玉函受教廷派遣于天启六
年（1626）随金尼阁来到中国。邓与著名科学家伽利略、开普勒、

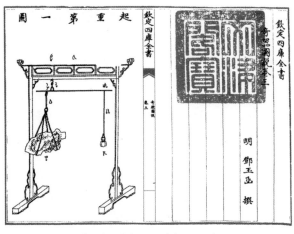

《四库全书》所录《奇器图说》

法培尔等交往甚多，经常交流思想、切磋问题，对天文学、物理学也很熟悉。来华后与著名科学家徐光启、李之藻等交往颇深，经徐光启推荐，与传教士龙华民一起办理朝廷历法事务。其间，监制平浑悫仪、交食仪、天地自球仪、自鸣钟、望远镜等多种天文测量器具，译撰成《测天约说》等天文历法书籍。王徵，字良甫，号葵心，明隆庆五年（1571）生于陕西泾阳县的一个小知识分子家庭。幼年家境窘迫，后跟随做官的舅舅学习，开始对机械制作感兴趣，并制作了若干器具。16岁考取秀才，24岁中举，52岁登进士。首任广平府、扬州府推官，辽海监军道山东按察司佥事等职。万历四十三年，在西洋传教士主持下受洗入教，成为耶稣会中国教士。天启六年（1626）协助传教士金尼阁完成了《西儒耳目资》这部供外国人学习汉语的著作，并筹资促成该书在西安出版，为该书作序，著《释贬》一篇。同年，其候补到京，有机

圖 一 第 銃 水

水铳

会结识了传教士龙华民、邓玉函、汤若望。被金尼阁、邓玉函携带来的 700 余部西洋书籍，中介绍的知识吸引，于是决定选择书籍中的部分内容与邓玉函一起翻译成中文，并在天启七年（1627）于扬州刻印出版，即现在所述的《奇器图说》。

《奇器图说》所介绍的西方科学技术，主要来自活跃在欧洲生产技术领域的科学家和发明家。从整体而言，书中主要介绍的是欧洲资本主义革命后期，在矿山、冶金、交通运输等方面的最新成就和对传统基础科学理论的归纳和总结。据王徵在书中的说明，全书主要内容出自"味多""西门""耕田""刺墨里"四人的著作。西门，指西门·司太芬（Simon Steven），荷兰工程师、发明家，著有《数学纪录》（*Hypomnemata Mathematica*）一书，《奇器图说》中的理论部分出其中。耕田，指阿格里科拉（Georgius Agricola），德国医师、矿物学家，著有《论金属物》（*De Re Metallica*）一书，在北堂藏书中还保存着这部著作。刺墨里（Agostino Rameli）是意大利米兰的工程师兼机械师，著有《论各种工艺机

水铳的应用

械》（*Le Diverstetet Artificiost*）一书，《奇器图说》卷三的许多图器选自该书。味多，有人认为他是公元前1世纪罗马建筑师味多维斯，但这与王徵在书中所说的"今时巧人"有矛盾，因此，他可能是与王徵同时代的意大利科学家味多利奥·宗加（Vittorio Zonca），他的译名也可译作"味多"。他主要从事机械发明和撰著活动，著作《机器新舞台和启发》（*Novo Teatro DiMachineet Edificii*）中的插图有出现在《奇器图说》中。除上述四人外，伽利略的《力学》（*Le Mecaniche*）内容，在《图说》中也有呈现。由此可见，《奇器图说》汇集了当时欧洲先进的自然科学技术。

全书共有三册，分为凡例、卷第一、重解卷一、卷二、卷三。凡例主要介绍与本书内容有关的物理学、工程学书目，各种必要

的工具以及图中拉丁文字母的使用。按照卷次顺序依次介绍成书体例和研究方法、有关物理学的基础理论和机械工程学基础、所涉及机械器物的详细使用说明。图绘部分主要在卷三，有起重图、引重图、取水图、转磨图、解木图、解石图、转碓图、书架图、水日晷图、代耕图、水铳图共计 54 种。王徵试图以图像作为重要的西方科技知识传播的方式，以其"览图自明，不更立说"的理念来实现知识的普适性。然而，这些插图的应用尽管借鉴了当时诸多的欧洲科技著作，但依然存在误读的可能。

埃杰顿在《文艺复兴时期科学插图的发展》中曾指出，《奇器图说》中源自意大利制图家拉梅利的一幅图（卷三《转重第一图》），由于对原作剖面图的表现方式存在误解，因此画上了波形线，后来《图书集成》从《奇器图说》中抄录的画面，又将波形线误读为浪花。这一现象主要与中西制图法的系统化程度有关。主要问题也在于：明末清初本土文化内部的画工之间缺乏明确和前后一致的制图画法语言。本土的插图画家和刻版工匠由于缺乏系统、严格的制图法训练，在科技图像解读和绘制过程中存在较大的不确定性。

作为科技著作，插图本的出现并不是中国明清时期的一种偶然，而是随着西学逐渐传入东方形成的一种必然。欧洲文艺复兴时期，科技插图得以发展也有其特殊的社会历史原因，一方面基督教图像学非常自然地应用到科学领域；另一方面以达·芬奇为代表的"艺匠技师"，将绘图技法与技术图示意融合，产生了重要影响。此外，对于机械工程的热衷也使科技插图的广泛应用成

水轮解水

为必然。欧洲对"奇器"的热衷，后来转向对阿格里科拉所代表的经济实用类型机器设计的追求；而明末清初在部分知识阶层吸纳西学并追求其实用价值的同时，更有排斥的倾向。在《奇器图说》中就把西方图书中的"飞鸢水琴"等追求"奇趣"而无关民生日用的项目排除在外。但正是这种具有奇趣色彩的插图，成为科学推动近代文明发展的一项有力佐证。通过中西比较可以发现，许多具体的文化因素影响了中西方对科技插图的画法（包括线性透视法、明暗法）及内容的不同态度与探索，包括工匠和文人（知识阶层）的关系，画种、题材等方面的艺术等级观念（特别是版画的地位及与其他画种在审美趣味、画法方面的关系），艺术功能观，道技关系等。"奇趣"成为探求西学东渐，以及中国近代社会所发生的一系列变化的一扇窗口。

第七章

中医药、饮食

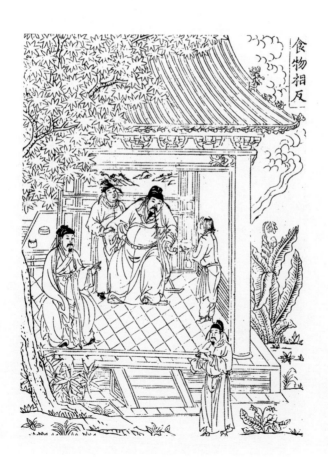

食物本草

　　大家一听到"本草"，普遍的反应是归为中医典籍的李时珍的《本草纲目》。然而，究竟什么是"本草"？食物与本草之间有怎样的关系？为何又以图谱的方式来呈现？一般对"本草"的理解有三种意思：一是指中医药中的药学；二是指药学著作；三是指代中药药物，是中药的统称。早在《说文》中就有药为"治病草"的解释。"本草"很早就出现在"本草待诏"一词中，班固《汉书·郊祀志》有"候神方士、使者、副佐、本草待诏七十余人皆归家"。本草待诏指的是凭方药和本草方面的才能等待诏命的人。《汉书·艺文志》云："经方者，本草石之寒温，量疾病之浅深。"此处"本"用作动词。医学有"素问"，药学有本草。所谓本草，即"以草为本"之意，此处之"草"即"治病草"。那么"食物本草"从字面直观的意思来看，就是作为"本草"的食物，与中国传统中的药食同源或日常食物用来养生保健有关，周代就已经设有"食医"的医官。与食疗相关的书籍称呼也是五

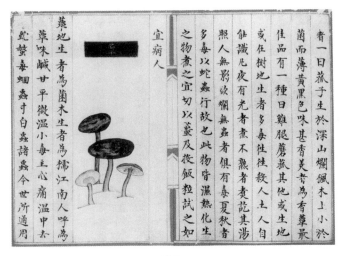

草子

花八门，有"食经""食性""食馔""食方""食制""食法""食
谱"等称法。

现藏于中国国家图书馆的明代写绘本《食物本草》除以墨笔
写录正文外，还特别用彩色绘制出了每种食物本草的图像，以见
图识物的形式来记录作为食物的药用特性。此书共有4卷，其全
部正文及彩图均完整，但扉页、撰著者、画家姓氏、序跋、目录
以及撰写年代等均已缺失。《本草纲目·历代诸家本草》记载了
作者和简要的成书过程："正德时，九江知府江陵汪颖撰。东阳
卢和，字廉夫，尝取《本草》之系于食品者编次此书。颖得其稿，
厘为二卷，分为水、谷、菜、果、禽、兽、鱼、味八类云。"其
中对作者的时代、姓名、籍贯记载颇详，可见李时珍曾亲见此书，
并了解该书成书的原委。此书受到《本草纲目》分类中"味"的

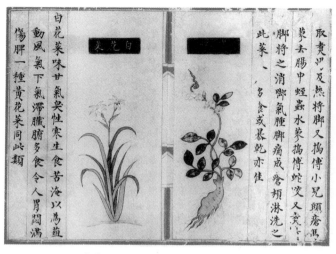

白花菜　　　　　　　　葛根

启发，在"果部"设"味类"，又收录该书新增食药 17 种。据
李时珍的记载，该书当为卢和草创、汪颖改编。但卢和之名在《本
草纲目》中仅见卷一"历代诸家本草"提到一次，此外各卷凡引
该书，均称"颖曰"或"汪颖"，无一处涉及卢和，李时珍认定
汪颖当为该书的作者。但李时珍提到的卢和原撰、汪颖编类的《食
物本草》未见传世。

今存有明确出版年份的《食物本草》有明隆庆四年（1570）
金陵仲氏后泉书屋一乐堂重刊本（简称"一乐堂本"），该版本
共有 4 卷，无序跋，卷首作者署名为"东阳卢和著"（简称"卢
书"）。此后的版本有明万历年间胡文焕文会堂校刻本 2 卷、明
抄彩绘本《食物本草》4 卷等，均无作者署名，内容与一乐堂本
相同。明代还有另一内容与《食物本草》极为相似的版本，署为

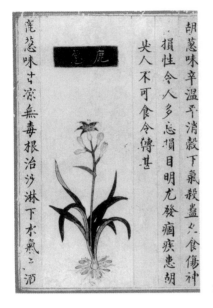

胡葱味辛温平消穀下气殺蟲久食傷神

損性令人多忘損目明尤發痼疾患胡

尖人不可食令轉甚

鹿葱味甘凉無毒根治沙淋下本气二酒

葱

薛己撰（以下简称"薛书"）。该书是薛己《本草约言》的卷三、卷四，卷一、卷二名为《药性本草》。卢和、薛己两种《食物本草》均分为八类，将此书与明代卢和氏撰《食物本草》的多种传世刊本进行比较对照，后者只有文字部分，没有各种食物图像。但两者无论在全书卷数、食物本草类别、全部食药数目、编写次序及文字内容等方面均完全相同，因而足以证明此书即卢和《食物本草》的一种明代彩绘本。从版式上来看，此书用朱丝栏格纸写录，字体工整秀丽，丹青图像细致。各类动、植、矿物、食品的形象逼真。如果再结合此书的包背装帧、纸质优良等特征来看，其外形似《永乐大典》形制。此书内容图文并茂，对某些同类食物的不同品种进行解说，并附有插图。例如梨分11种，李分21

种，茶分 10 种，鸡和鸭各有 5 种。插图对食物特征的细致绘制，为鉴定品种提供了直观的参考。

在《食物本草》的编纂中也蕴含了中医不同流派之间的观念差别。卢和属滋阴派，薛己为明代温热派的代表人物，两人在学术观念上有很大区别。明成化甲辰年（1484），卢和著有《丹溪纂要》（一作《丹溪先生医书纂要》）。该书盛赞朱丹溪"功业之盛，殆将信今传后，百世宗之而无弊也已"。《食物本草》中引"丹溪"30 余处、《本草》30 处、《诗经》15 处、《素问》与《衍义》各 6 处，其他各书均在 3 处以下。薛己其他著作中常见的中医术语，如"命门""元阳""温补"之类一概不见。该书"禽类"的结语说："然人之身，阳常有余，阴常不足，阳足而复补阳，阴益亏矣。"（《食物本草·禽类·卷三》，明隆庆四年金陵仲氏后泉书室，一乐堂刻本）"兽类·狗"条云："尝见人食犬者多致病，南人为甚。大抵人之虚多是阴虚，犬肉补阳，世俗往往用此，不知其害，审之。"这些理论属于滋阴派的主张。从文中内容角度来看，该书的作者应是推崇丹溪滋阴学说的卢和。卢和是浙江东阳人，《食物本草》有很多关于浙江东阳食药的记载，其中 3 次提到"浙东"，详述此地的特殊出产或民俗。如"米谷部"的"白豆"条云："浙东一种味甚胜，用以作酱、作腐，极佳。北之水白豆相似而不及也。""菜部"的"苦芙"条云："浙东人清明节争取嫩者生食，以为一年不生疮疥。""兽部"的"羊"条云："若言其味，则浙东一种山羊，味甚甘美，诸家谓南羊味淡，或见之未悉。南人食

之甚补益，但以其能发，病者皆不可食，犯之即验，此其不及北羊也。""酒"条又可见"东阳酒"，书中使用更多的文字从曲、水、酒几个方面详细介绍了东阳酒。作者称赞东阳酒"味辛而不厉，美而不甜，色复金黄，莹澈天香，风味奇绝，饮醉并不头痛口干，此皆水土之美故也"。

　　在明代，本草药理学一度达到了一个高峰，除去《食物本草》，还有王纶编的《本草集要》；辨认生药方面，有李中立编的《本草原始》；炮炙草药方面有《炮炙大全》，歌咏本草的以《药性赋》最为流行。从今天来看，尽管其中很多动植物都已属于濒危的国家保护动植物，但是本草学体现了古人对自然与人之间关系的理解，是人类于自然中长期生存，与自然界形成的一种相处方式。

饮膳正要

　　《饮膳正要》是我国现存第一部较为系统的营养学专著，有明初刻本、明景泰七年国家图书馆藏本及明景泰七年北京大学图书馆藏本三种明刻本，其中国家图书馆藏本和北京大学图书馆藏本多有相似之处。元仁宗延祐年间（1314—1320），兼通蒙医、汉医学又擅长食疗烹饪之术的忽思慧被举荐担任饮膳一职。为满足元朝统治阶级宫廷生活的需要，忽思慧竭尽所能，"将累朝亲侍进用奇珍异馔、汤膏煎造及诸家本草、名医方术，并日所必用谷肉果菜，取其性味补益者集成一书"，名为《饮膳正要》，极大地丰富了蒙古族饮食文化。该书共有 3 卷，3 万余字，记载食疗方 237 个，附有插图 189 幅，分别从养生理论、饮膳食谱、食疗取材等三方面着手，总结了我国元代以前的养生学成就，并融汇了蒙古族、汉族、回族等多民族的饮食文化与医药卫生知识，全面系统地反映了元代宫廷饮食养生文化。

　　《饮膳正要》中不仅有馒头、包子、馄饨、兜子等面食，还

有诸多以羊肉为食材的菜肴。书中卷三"兽品"类对羊肉评价极佳："羊，肉味甘、大热、无毒，主暖中、头风，大风汗出，虚劳寒冷，补中益气。"而对猪肉的评价则差得多："猪，肉味苦，无毒，主闭血脉，弱筋骨，虚肥人，不可久食。"人在制作时还顺其甘温之性，配以温中理气之药，如草果、姜黄、椒、芥、葱、姜等，以增强功效，预防疾病，但不宜于内有宿热、外感时邪之人。用羊肉做菜，常与胡萝卜搭配，如维吾尔茶饭之搠罗脱因，就是以白面片、羊肉、山药、蘑菇、胡萝卜、姜、葱、盐、醋等搭配炒制而成，与今天的炒面片十分相似。八儿不汤也以羊肉为主要食材，配以胡萝卜、回回豆、草果、姜黄、芜荽等物熬制而成。从中医营养学的角度来看，胡萝卜味甘性平，羊肉中加入胡萝卜，一可去腥，二可补充维生素 A、维生素 B1、维生素 B2 等；且其中有不少为脂溶性物质，与羊肉搭配，不仅能提供肉食营养，也使得胡萝卜中的各种物质更易于被吸收。书中可以见到菌类的踪影，"朽木之上挂大耳，枯叶之下藏蘑菇"，这正是北方丛林中的野生木耳、蘑菇，在夏秋季节的雨后常见。木耳味甘性平，入肺、胃、肝、脾、肾、大肠经，具有补气养血、润肺止咳之功效。蘑菇味甘性平，入肠、胃、肺经，可补益脾胃，养神益气。但是《饮膳正要》对这种食材的评价并不高，认为蘑菇"动气发病，不可多食"，木耳"苦寒有毒"，非佳品。李时珍认为，木耳随木性及生长环境的不同而性味不同，北方生长的木耳性偏凉，具有凉血止血的功效。从《饮膳正要》的评价来看，元代可能还无法辨别野生蕈是否有毒，故建议少用或不食。

《饮膳正要》插图

　　尽管蒙古族的饮食中以羊肉为多见，这与北方地产蔬菜较少，且季节性强有关，但也有一些关于蔬菜的记载。《饮膳正要》中所记载的菠薐，又名赤根，便是今天的菠菜，来自波斯国和尼泊尔国，相传由波斯国王那拉提波从西域菠薐国（现在的西亚伊朗一带）带回的一种蔬菜，由于其耐寒的生长习性，在我国南北方皆有种植。菠薐性味甘凉，具有开胸膈、通肠胃、活血通便之功，元人常与羊血一同烩食。还有一种今天在西餐中经常用到的食材，即回回豆，又名鹰嘴豆、胡豆，是《饮膳正要》中出现频率仅次于羊肉的食材。其性平无毒，可补中益气，润肺止咳，干、鲜两品皆有，鲜豆入羊肉为菜，干品常做粥汤食用。

　　《饮膳正要》不仅记录了主食、副食的用料搭配，也记载融汇了不同文化特色的饮品，这其中就有葡萄酒和茶。其中十分推

荐葡萄酒，言其可"益气调中，耐饥强志"，以西蕃所产葡萄原料酿制最佳。元代冀宁路（山西太原、安邑）所酿造的葡萄酒常常作为贡品运往大都。葡萄酒中确实含有多酚、白藜芦醇、黄酮类等物质成分。元代有一种待客敬酒的习俗，是用一木勺盛酒，宾客们轮转饮用，数人共用一勺，称为瓢饮、勺饮，以示亲密无间。《饮膳正要》还列举出 19 种茶的制法和饮用习俗。元朝时期在南方建有茶场，其中以武夷茶厂出产的茶最为著名。这些茶运至宫中后进行再加工，多配以奶油、酥油、枸杞等加以焙制。北方游牧人群普遍多食肉脂，饮茶利于消化。与汉族的茶文化相比较，金元人饮食中的"茶"，确切来讲更应当称为"茶食"。他们常在面粉中加入松子、枣肉、牛羊油脂、蜂蜜等熬成糊状，可热饮，可冷切，或制成饼状，招待宾客。如香茶，是以白茶、龙脑、百药煎、麝香等与粳米同熬成粥，制成饼后食用。这些茶点多有调脾益胃、消腻除胀的功效。在元代的食谱中，还有饮品"舍儿别"。该词源于波斯语"Sherbet"，为中亚传入的一种饮品，在朱丹溪《格致余论·饮食箴》中称"舍利别"，元代家庭百科全书《居家必用事类全集》中称"解渴水"。原料主要由水果或药物构成，一般要加糖或蜂蜜熬制而成。《至顺镇江志》中有一段关于元代外籍官员马薛里吉思的记载："薛迷思贤在中原西北十万余里，乃也里可温行教之地……太祖皇帝初得其地，太子也可那延病，公外祖舍里八马里哈昔牙徒众，祈祷治愈，充御位舍里八赤。"成吉思汗征服中亚时，太子也可那在薛迷思贤（今乌兹别克斯坦撒马尔罕）患病，由也里可温（基督教徒）、当地名

虾

鱼品·鲤鱼

医撒必出手相救后病愈。忽必烈继位后，召撒必的外孙马薛里吉思来元做官。马薛里吉思从其外祖父那里继承了制作"舍儿别"的技术，被元廷任命为舍里八赤（负责制作"舍儿别"的官名），并到江浙、云南、福建等地传授"舍儿别"的制作技术，使这种饮品在元代得以盛行。"舍儿别"种类很多，有以各种水果为原料制成的，如樱桃、桑葚等；有以五味子、丁香、白豆蔻等药物制成的。金元医家朱丹溪认为，一些性偏温热的水果制作的"舍儿别"不可饮用过多，否则不仅无法起到生津解渴的作用，反而会助湿生痰，并推荐桑葚"舍儿别"，认为可以生津止渴，多饮无妨。

元代出现了欧亚空前大统一的局面，该书对当时外国及我国少数民族地区的饮食、医药等传入内地的情况有充分反映。书中

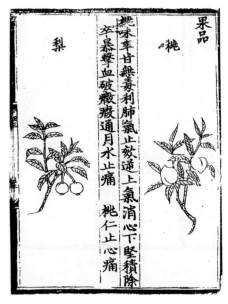

果品·桃、梨

记载有天竺的"火不汤""撒速汤"、畏兀儿的"搠罗脱因"、蒙古族的"颇儿必汤"、新疆地产的"哈昔泥"、来自西番的"咱夫阑"、南国的"乞裹麻鱼"等，且回回豆子、赤赤哈纳等均由此书首次记载。"八八不汤"注"系西天茶饭名"，"西天"指的是天竺国。同卷"搠罗脱因"条注："系畏兀儿茶饮。""畏兀儿"今译"维吾尔"。其中还可见到一些产自域外的稀见的药食同源材料，如新罗参，产于高丽。《饮膳正要》使用人参或新罗参的食品有：人参汤、五味子汤、橘皮醒醒汤、渴武饼儿、官桂渴武饼、答必纳饼儿等。新罗参不仅用于饮品，还可以做成各类食用饼。新罗参具有补充元气、增强体质、生津止渴、安神补脑等作用，为蒙古宫廷广泛食用。还有来自印度地区的食物西天

茶饭，《饮膳正要》中明确指出属于西天茶饭的食品有八儿不汤和撒速汤。两种汤品做法考究，各具特效。八儿不汤具有"补中下气，宽胃膈"的作用；撒速汤具有"治元藏虚冷，腹内冷痛，腰脊酸痛"的疗效。里面还收录有其他少数民族的食物，比如党项族的河西茶饭。《饮膳正要》记载的河西茶饭主要有河西米、河西肺、河西米汤粥、河西兀麻食等。蒙古族对河西茶饭的食用不是很多，也未见更多较为详细的记载。

通过对《饮膳正要》的释读，我们看到一个时代的社会状况也影响到了饮食结构与习惯的变化。金元时期金戈铁马，战火频仍，在民族迁徙和文化融合加速的过程中，大夏党项羌族、辽国契丹族、金国女真族、元代蒙古族以及汉族的饮食在其中皆有所呈现。在此过程中，中华饮食的内涵也变得更为丰富，并形成了具有中国特色的饮食营养学和食疗学。中国传统饮食不仅强调色香味，更重视营养搭配。《饮膳正要》既体现出北方民族厚重的饮食特色，如多肉食、多面食、多温养，也体现出多元文化交融下饮食文化的丰富多彩。其中不变的是食材的天然与新鲜，药食同源及搭配的合理与恰当，以及食材准备及烹饪过程中的从容与精心。

铜人腧穴针灸图经

　　中国古代典籍中的版画插图不仅具有艺术价值，在具体的科技领域中主要发挥图示的功能。对于中国传统医学来讲，由于缺乏现代医学的基础解剖学的支撑，因此中医的针灸诊疗非常依赖对"经络"概念的认识，在中医针灸技术传播的过程中更是离不开图谱的细致描绘。在中医针灸学史上，宋代针灸学家王惟一有两大突出的贡献：一是创制了针灸铜人模型；二是编撰了《铜人腧穴针灸图经》并刻于石碑，这是继晋代皇甫谧《针灸甲乙经》后针灸发展史上的又一里程碑。《铜人经》兼采各家之长，图文并茂，对后世针灸医学影响深远，并详细记载了穴位的名称、部位、主治、刺灸等内容。在个别重要穴位下收录有历代名医针灸治验的案例，还绘有 12 幅十二经经穴图谱。

　　王惟一于天圣四年（1026）奉敕编成《铜人腧穴针灸图经》上、中、下三卷。卷上首载正背屈伸人形尺寸图、十二经脉与任督二脉经穴图等。其次，按照手、足、阴阳十二经、任督二脉的

顺序，逐经记述了经脉循行部位、走向、主病及其所属经穴的位置。卷中先列"针灸避忌太乙图"，继按头、面、肩、项、膺、腋、股、胁等各部，及经穴排列次序，备注每一经穴的部位、主治疾病、针刺深浅及针灸禁忌。卷下载有十二经气血多少及井、荣、俞、经、合五输之名，又按手、足、阴阳十二经次序，详述了各经脉在四肢的经穴部位、主治和针灸法。《铜人经》成书后，朝廷遂于天圣五年镂版刊行。但该书的初刻本并未能保存下来，南宋以后直到明代中期以前，该版本已十分罕见。《铜人经》刊行后不久，王惟一担心纸本书籍不易保存，或因日久或传写出现讹误等问题，便选择将全书的内容刻于石碑上，以期永垂后世。石碑放置于汴京大相国寺内建成的"针灸图石壁堂"中，后改名为仁济殿。石刻除将原书三卷的内容全部刻于石上之外，还新增了"穴腧都数""修明堂诀式""避针灸诀"等内容。"穴腧都数"分别记有头、面、颈、背、胸、腋、腹、胁等。各部腧穴和四肢十二经穴，是腧穴汇总目录，具有全书经穴的索引性质。"修明堂诀式"记载骨度尺寸，说明卷首正、伏、侧三人图中五脏六腑的形状。"避针灸诀"是原书卷中"针灸避忌之图"的文字说明。由王惟一负责设计铸造的两具针灸铜人于天圣五年完成，铜人作为针灸的形象标识，石刻碑的书名即《新铸铜人腧穴针灸图经》。明代修筑京师城垣时，宋天圣刻石被损毁，充当修筑城墙的砖石埋于土中，后陆续发现残石。明正统八年英宗令工匠碧石仿前重刻，刻石时将"新铸"二字删去，定名为《铜人腧穴针灸图经》。正统的石刻图经在流传过程中毁于八国联军战火。

作为现存最早的腧穴学著作，十二经五腧穴（阳经另有原穴图像）分别排印在一、二两卷《灵枢·经脉》篇十二经脉引文和改编者的注文之前。次序为肺、小肠、大肠、肝、胆、肾、心、心包、膀胱、胃、三焦、脾，既不是按《灵枢·经脉》篇十分别论述的十二经脉的起止点、循行路线，并以肺经为始，排列出逐经相传、周而复始。各经交接的次序，《灵枢·逆顺肥瘦》篇概括出十二经脉走向规律为"手之三阴从藏走手，手之三阳从手走头，足之三阳从头走足，足之三阴从头走腹"。《灵枢》这两篇一致的循行走向，成为后世论述十二经脉及其经穴排列的基本依据。但在这三幅图像中，手之三阴均从手向胸，足阳明、足少阳均从足走头，都与《灵枢》走向相反；足太阳从头走足，手之三阳和足之三阴均为向中性起止，与《灵枢》走向一致。"图像"假如根据《灵枢》"根结""卫气"诸篇论述的标本、根结理论，均从四肢走向头身也无不可。《类经图翼》三卷"周身经络部位歌"就是如此表述的，但本书图三标出"足太阳膀胱经络，起睛明穴，终于至阴穴"，分明与《灵枢·经脉》篇相符。宋代夏谏《新刊补注铜人腧穴针灸图经》序王氏"素授禁方，尤工厉石，竭心奏诏，精意修神"。清代曹元忠宣统版《金大定本铜人腧穴针灸图经》跋："王惟一考明堂气血经络之会，铸铜人式，又纂集旧闻，订正讹谬，为铜人腧穴针灸图经"，"不得不慎之又慎耳"。王氏是历代公认的一位学识经验极为丰富的针灸学家，况又是奉旨撰书，竭心精意，慎之又慎，当不致出此疏忽谬误。

金大定二十六年，平水闲邪喷叟将《铜人经》略加增补，改

《新刊补注铜人腧穴针灸图经》
宋 王惟一撰 元刊本 台湾汉学研究中心藏

编为五卷，题为《新刊补注铜人腧穴针灸图经》，由平水书坊陈氏刊行。据明正统复刻三卷本和金大定五卷本目录所列内容比较，主要是将三卷本中"卷上"内容分为"卷之一""卷之二"，"卷中"内容分为"卷之三""卷之四"，"卷下"内容列为卷五。但第一、二卷文字与明复刻三卷本差异较大，第三卷增加了一些当地有关针灸禁忌的石刻内容。金大定五卷本胜于明石刻拓本，并存有宋原刊本三人图旧貌。从元、明、清至近代，从国内到朝

鲜、日本，一直作为《铜人经》的通行本流传于世。金大定版本今已不见，现存最常见的是清宣统元年贵池刘氏玉海堂影刻金大定本及其复刻本、影印本。值得一提的是：近人黄竹斋也对《铜人经》做了校正修订，著有《重订铜人腧穴针灸图经》。它以金大定本为据，保留了五卷本中的文字、附图的原貌，删去了针灸人神禁忌和经穴部位的重复内容，并对经脉顺序及经穴排列次序有所调整。

明刊金陵三多斋本《铜人经》，卷首有正统八年（1443）朱祁镇御制序，分上、中、下三卷，开卷依次为同身寸图 2 幅，仰人、伏人尺寸，正人、伏人脏图各 1 幅，共 4 幅。此外，还有和徐氏《针灸大全》从本相同的取膏肓穴法和崔氏四花穴图像各 1 幅，总共有图谱 22 幅之多。其中具有特色的是 14 幅分经经穴图谱，每图一经，均绘有一栩栩如生的全身人像，经脉循行内则属络脏腑，外侧详列全经经穴。在足阳明胃经图承泣穴外侧可看到一"起"字，约当神庭穴处有一穴点"〇"符号，下有一"交"字，足太阳脾经图的胸上颈侧有一行"上行换咽"字样，足厥阴肝经上图有三行字，字迹已漫漶不清。尚可辨认出的头面部有"目系"，右胸有"隔"，右胸上有"注肺中"字样。有可能是原版图谱绘制者希望把《灵枢》所载经脉循行一起刻上去，后来因限于绘制、刻版等条件，未能如愿而留下的痕迹。十二经均按《灵枢·经脉》篇依次排列，后列任督二脉。这版明刊《铜人》图谱的质量堪与王氏在中医针灸学界的盛誉相媲美。

第八章

画谱、谱录

梅花喜神谱

　　梅花因其独特的生长习性和变换多姿的植物形态，深受中国古代文人的喜爱。北宋时期的林逋有著名的《山园小梅》诗云："疏影横斜水清浅，暗香浮动月黄昏。"《梅花喜神谱》是我国现存最早的木刻版画谱，其中展现了100种不同形态的梅花，画谱内可见许多收藏钤印，不仅受到许多收藏家的追捧，也成为后世梅花画法和画谱刊刻的典范。《梅花喜神谱》递藏有序，可见清黄丕烈题跋云："此书为王府中散出""装工有宋纸条""原由五柳居归于王府"。"五柳居"是乾隆朝时期陶氏书坊的名称，店铺设于琉璃厂，"（明时）为文（徵明）氏旧藏"。又据《四库全书总目》记载："此书《宋史·艺文志》及诸家书目皆不载，惟钱曾《述古堂书目》中有之。"钱曾是清初江苏常熟著名的藏书家，其收藏颇丰，共计有藏书4000多种，编成《也是园藏书目》《述古堂书目》《读书敏求记》三部著名的藏书目录，其中《读书敏求记》艺术编中编入了《宋伯仁梅花喜神谱》两卷。

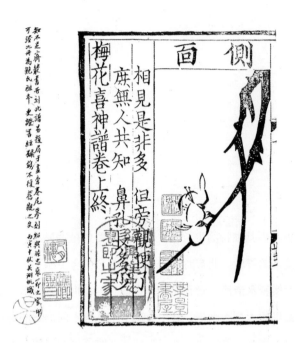

《梅花喜神谱》 宋 宋伯仁辑 宋景定二年（1261）金华双桂堂刻本

　　宋伯仁，字器之，号雪岩，河北广平人，工于作诗，擅画梅花，自称"爱梅成癖"。家园中筑亭辟圃，手栽梅花，每至梅花开放之初，经常徘徊于竹篱茅屋之间，在"满腹清霜，满肩寒月"之下，图写梅花之状貌，得梅花图200余幅，经其筛选，留存其中的100幅编成此书。

　　梅花，作为"四君子"之一为历代诗人、画家所喜，历代爱梅、写梅、画梅者不乏其人。清王概等所撰的《画梅的源流》记载："唐宋以来，画梅之派有四，唯勾勒着色者最先，其法创于锡，

至滕昌佑而推广之，徐熙始极其妙也。用色点染者为没骨画，创于徐崇嗣，继之者，代不乏人，至陈常又一变其法。点墨者创于崔白，演其法于释仲仁、米元章、晁补之诸君，相效成风，极一时之盛。圈白花头，不用着色者创于杨补之，吴仲圭、王元章推其法，真横绝一世。"明代朱镰在《蠡坡集》中写道："唐人鲜有画梅者，至五代滕胜华写《梅花白鹅图》，宋赵士雷继之又作《梅汀落雁图》，自时厥后丘庆余、徐熙辈或俪以山茶，或杂以双禽，皆傅五彩，当时观者辄称为通真。"

《梅花喜神谱》成书于南宋嘉熙年间（1237—1240）。宋雪岩在画谱中精细描绘了梅花开放的各个阶段，如：蓓蕾、小蕊、大蕊、欲开、烂漫、欲谢等，又在每一阶段根据梅花的不同形态，赋予各种形态以具有趣味的题名，使画谱中的梅花形态与题名相映成趣。如"小蕊"形态中的题名有：丁香、樱桃、老人星、佛顶珠、古文钱、鲍老眉、兔唇、虎迹、石榴、龙魏、木瓜心、孩儿面、李、瓜、贝螺、科斗等。这种制画谱的方式，体现了宋画技法中善于精微描绘的特点。从画谱中描绘梅花各异形态的百图中，可以看出画家对梅花从开放到凋谢的全过程中的每一个"题名"都做了充分思考。能够对一种花卉进行细致、系统的观察和描绘，并赋予颇具理趣的"题名"，在历代画谱中实为首创。

《梅花喜神谱》中诗与画的融合，形成了文人画的艺术特点。《梅花喜神谱》体现了中国古代诗歌"借物咏情"的特征，如"琴甲"配有五言律诗云："高山流水音，泠泠生指下。无与俗人弹，伯牙恐嘲骂。"画家把形如琴甲的梅花在诗文中进行了人格化处理，

将梅花与俞伯牙"高山流水"的典故联系起来，诗意盎然，自成天趣。又如"烂漫"28幅中，有五瓣全开的正面和反面的梅花，这本是画梅过程中常用的两种姿态，但在《喜神谱》中题名为"开镜"和"砚杯"，实在颇有意趣。"开镜"的律诗为"尘匣启菱花，丑妍无不识。羞煞几英雄，霜髯太煎通"，从题名到律诗给人一种富有想象的高雅意境。"欲谢"阶段16幅中有题名"滚酒巾"的一幅，花的形象恰似古代的头巾，配诗云："烂醉是生涯，折腰良可慨。欲酒对黄花，乌纱奚足爱。"如果说"滚酒巾"描写了梅花的形态，而所配律诗则表达了画家的主观情思。

这本画谱本就是各形态梅花的描绘，完全可以直接命名为"梅花谱"或"梅花图谱"，为何要加上"喜神"二字呢？这与民间对"喜神"的理解和崇拜有一定关系。据说"喜神"最早出现在成书于东汉的道教经典《太平经》里。《太平经》卷一一二《不忘诚长得福诀》中，有"天上昌兴国降逆明先师贤圣，道天地，喜神出，助人治，令人寿，四夷却"，"喜神"既是民间喜闻乐见的喜庆吉祥之神，还可指一般人的画像，甚至也可以指祖先的遗像。清代以来在一些传统的戏班里被当作"戏神"来供奉。《不忘诚长得福诀》同时还提到了其他的"神"，如"贵神""富神""凶神"，反映了东汉时期择吉术中"神"的存在。择吉术是一种用天干地支配合五行八卦来预测吉凶进退的占卜术，包括的种类很多，占卜的具体方法互有差异，其共同特点就是有着名目繁多、或吉或凶的各路神煞。

但是，长期以来对"喜神"的概念认知都充满了不确定性。

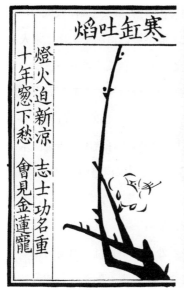

有的学者认为唐代"喜神"与行军等特定环境下的术数观念有关，是宗教的产物。到了宋代，"喜神"的观念有了物质载体，更多用以指代"画像"。元代则更加明确了"喜神"作为祖先遗像的这一功能。明清时期"喜神"的概念演变为俗神，并与民俗化活动相结合，蕴含着对子嗣和祖先的崇拜。在中国传统医术中，认为"喜神"和人的健康有直接关系。元人李鹏飞《三元参赞延寿书》说："悲哀、憔悴、哭泣、喘乏，阴阳不交，伤也。故吊死问病，则喜神散。""喜神"护持，甚至生病了也不用吃药，就可以自己痊愈。又如清人钱澄之《田间易学》中说："无妄之疾，勿药有喜。"《火传》云："喜者，治病之良方也。人有喜神，不用药而病自去矣。"

可见，"喜神"在古代人的生活中有着重要影响，民间有"养喜神"的说法。"养喜神"的说法最早可以追溯至宋代，宋人史堪《史载之方》卷上"明熹脉"条说："春戌、夏丑、秋辰、冬未，四时之喜神，取五行之养气为用，皆历三辰而数，如春以戌为喜神，即正月在戌，二月在亥，三月在子，四时放此而推……"认为"喜神"与"养气"有关，可以理解为择吉术与传统医术结合的产物。在文人阶层中，"养喜神"的内涵则偏重于自我修养，如清人黄宗羲在《明儒学案》卷六十一《东林学案四·霞舟随笔》中写道："见危临难，大节所在，唯有一死。其他随缘俟命，不荣通，不丑穷，常养喜神，独寻乐处，天下自乱，吾身自治。"因此，"梅花喜神"既有画像之意，也有占卜的意味，或许还蕴含着文人通过画梅花、写梅花一事来涵养心性之意。

程氏墨苑

　　"墨"本是一种中国传统的文房用具，但随着墨被文人赋予诗词书画等具有文化品位和欣赏价值的元素后，在形制、图案上都不断革新。到了明代，各式各样的墨还被编制成墨谱，足见墨在中国古代文人生活中的重要地位。明末徽派制墨名家程君房所制的墨谱《程氏墨苑》中记载的图像为今天的我们理解当时的社会审美提供了一个视角。

　　明中叶以后，随着城市经济的发展，市民的欣赏趣味也随着各色坊肆书籍版刻的盛行、精美的戏曲小说版画的传播日益提升。作为明末版画的雕刻中心，徽州也以制墨而闻名，在徽州的制墨历史上留下了许多得以传世的作品。关于制墨的技艺和形式，从成书于明万历年间的《程氏墨苑》的图文中可见一斑。

　　徽派版画雕刻细密、富丽精工，在徽派版画的世界里："只要你翻开一本明刊小说或戏曲，只要那画里有插图而雕刻者是徽人的话，你准得被其细腻而匀称的线条和雅致而公正的布局

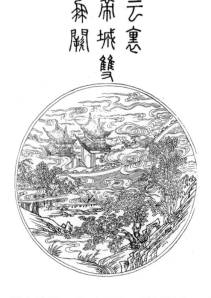

所迷醉了，你不会看一眼便抛在一边的，也许你不爱那'匠'气，可是那'匠'气却正是他们的特点所在。"①也是为了适应商品经济繁荣的社会背景下的营销需求，为了增强墨的艺术品位，制墨商人专门邀请书画家来绘制山水、人物等图案，或赐书法刻于墨上。某种程度上可将墨谱看作帮助墨块销售的商品图录，然而这样的图录介绍在今人看来也是风雅无比的。其中不乏品题、诗文、名言等，简单的文房用品在书画的映衬下变成了可观可藏的艺术品。

　　程君房是徽州著名的制墨家，原名大约，字幼博，号守玄居士，安徽歙县人。在《程氏墨苑》中可见多处程氏的钤印和署名，

① 郑振铎，《明代徽派的版画（上）》，《大同报》，1934 年 12 月 9 日，第五版。

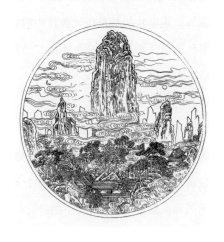

比如"新都程大约""玄居士程大约""鸿蒙氏""独醒客程大约"等。所收录的内容包罗万象，既有历史典故的画面，也有山水之景，所有图案精心雕刻，也可看出是制谱者精心选择的。全谱录有12卷，每两卷为一类，第一、二卷为"玄工"，收录星宿、日月、河图、洛书、玉衡、玉玺、玉佩等无价之物，还有传说、人神等题材，大多与"玄"字相关。第三、四卷是"舆图"，主要是与地相关的图谱。例如图谱中所描绘的"玉洞桃花""山玄水苍""山河分影""龙门""天柱""二酉山""凌烟阁"等。第五、六卷是"人宫"，主要收录历史人物及其相关的故事，例如"竹林七贤"、墨家始祖王右军与兰亭故事等为文人所喜爱的故事题材。第七、八卷为"物华"，可以将这两卷的内容理解为

美好的景物或事物。例如，鹿、象、马、辟邪等代表祥瑞的动物，还有蟠桃、海棠、芙蓉、菊、松石、莲花等被赋予某种精神品格的植物，甚至是灵异之物，比如九鼎、水灵。第九、十卷称为"儒藏"，主要收录的是儒家典籍中的成语和俗语。例如，"归马放牛"出自《尚书·武成》中的"乃偃武修文，归马于华山之阳，放牛于桃林之野，示天下弗服"，《易经》中的"鸣鹤在阴，其子和之"，《礼记·礼器》中的"其人在也，亦如竹箭之有筠，如松柏之有心"。这些图像有时表达的也是某种文人态度和精神。第十一、十二卷"缁黄"，意思是僧道，指的是和尚所穿的缁服。这两卷主要是僧道故事和变相图，画风细腻纤巧，主要展现的是佛版画。例如《维摩经》中的"天女散花"，《法华经》中的"宝树低枝"，还有明显具有道家色彩的"庄生化蝶"。

在墨谱成书的过程中还专门聘请了当时的画家丁云鹏创作图像。丁云鹏擅长画白描人物山水和佛像，其中可以见"南羽""云鹏"等款识记，大部分集中于"舆图""儒藏""人官""缁黄"等部分，题材主要包括山水、人物、花鸟等。丁云鹏善画人物、山水（含亭台楼阁），因此为《程氏墨苑》作图稿，他也选取了擅长的题材。

此外，在《程氏墨苑》的现代影印本中有一部分较为特殊的版画作品并没有被收入，这也是该墨谱较早版本保留的重要历史价值所在。随着明末西学东渐的过程，传教士在传播西学时采用了单幅印刷版画来作为宣传画的方式，其缘由与程大约与利玛窦的相遇和交往有关。万历三十三年（1605），程大约持着祝世

禄的诗荐在北京拜访了耶稣会士利玛窦，向利玛窦展示了他刚刚编撰完成的《程氏墨苑》，并就《程氏墨苑》所收录的西洋图像向利玛窦请教该如何来理解，利玛窦对程的作为表示高度赞扬。他以中文和罗马拼音对照的形式为3幅西洋图像加了标题，并进行了解释，即《信而步海》《二徒闻实》《淫色秽气》。利玛窦还赠送给程大约一幅表现圣母子场景的天主图和《述文赠幼博程子》。程大约在使用西洋图像时进行了一系列的改动，画工在翻版时将西洋图像中的明暗对比减弱，将一些富于立体感的素描表现手法用中国线描的手法来代替。如《二徒闻实》中对云气的表现，原版完全用素描的方法展现其立体感，乌云的厚重与透过云隙照射下来的阳光形成了强烈的明暗对比。《程氏墨苑》中则省去了这种强烈的明暗对比，而是采用了中国传统表现云气的线描手法。

　　然而，无论如何，这些西洋图像与各卷次的墨图内容风格迥异，究竟是何种原因在其中加入了西洋题材的版画呢？一般认为与晚明时期西学传入中国，一些文人阶层对西方文明的猎奇有关。在几乎同时代的制墨家方瑞生编撰的一部名为《墨海》的墨谱中收录了一幅名为《婆罗髓墨》的图像，主要是关于墨的奇闻奇事。这幅《婆罗髓墨》收录在"搴奇"部分，描绘的是佛教圣地婆罗门。图中所描绘的主体建筑显然不是印度建筑的风格，而更接近西欧地中海一带的建筑样式，与《程氏墨苑》中《二徒闻实》的背景建筑风格一致，也可认为《程氏墨苑》影响了后来谱录的风格，这从另一个侧面反映了西方版画对中国版画产生影响在此时已发生。

芥子园画传

　　中国古籍插图中的版画作品不只有白描与线条感十足的黑白平面存在，随着印刷刻版技艺的发展，也有彩色印本。古籍彩色印本按照印刷的版次和版数，大致可以分为四种形式：一种是一版多色本，即同一版片在不同位置刷上不同颜色，一次印在同一页上。如印于1600年前后的《花史》，据郑振铎先生考证，"是用几种颜色涂在一块雕版上，如用红色涂在花上，绿色涂在叶上，棕色黄色涂在树干上，然后覆上纸张印刷出来"。还有一种情况是一版多次本，即同一版片在不同位置刷上不同颜色，多次印在同一页上，如元刻本《金刚般若波罗蜜经注解》。三是多版套印本，即把版面不同颜色的文字各雕为一版，分色分版套印在同一页上，如闵刻本。最后一种和今天印刷技术中的起鼓相似，称为饾版套印本，即把版面不同的颜色部分雕成一块块的小版，依次逐色套印，拼贴嵌合，有如饾钉。

　　在这些彩色印本中，饾版套印本是中国彩色印刷技术发展到

《芥子园画传》日本龙谷大学藏本

最完善阶段的产物。在这项技术出现之前，插图多采用黑色线条勾勒。"饾版"的特点是没有黑色轮廓线条，用木版直接印出各种颜色的图形色块，色块根据表现图像的需要有深浅变化。这种印刷技术使我国彩色版画的印刷达到了高峰，《芥子园画传》就是饾版套印本中的代表性作品之一。在饾版套印本的历史中，除《十竹斋书画谱》外，流传最广、影响最大且内容最丰富的就是《芥子园画传》。

芥子园是明末清初戏剧家、出版家李渔在南京的住所，《芥子园画传》因其住所而得名。他和女婿沈心友一起邀约王概、画家李流芳作山水画稿，于康熙十八年（1679）以木版彩色套印成

雜樹總法

匡廬諸家之樹各
立排法以見譜矣
然欲體備衆則非
即宜濃淡與規矩
永不分者不得不
偶爾五味具在
任八凑而成爲一門
雜生委荷含意多必
野趣參差各備
第八匠已各具其
我之體冶古人之意
今之體化縑帛削
運用之妙

范寬春山雜樹多以青綠
畫之

《芥子园画传》内页·树谱

书，其中的山水画谱和康熙四十年（1701）完成的花鸟画谱总称
为《芥子园画传》。《芥子园画传》又名《笠翁画传》。由于流
传时间长，翻刻临摹的次数多，我们今天看到的《芥子园画传》
已失去了初版的真貌。《芥子园画传》初版共三集，中国国家图
书馆藏有《芥子园画传》二集、三集的初版，上海图书馆收藏有
初集的初版。编撰《芥子园画传》花鸟谱的王概、王蓍、王臬三
兄弟就是当时著名的画家，所以"以山水名家摹绘此谱，它的艺
术价值是不言自明的"。《芥子园画传》木版画在镌刻之前，作
品先由画家绘制。比如二集梅兰竹菊谱，其中兰竹部分由钱塘诸

升（曦庵）所作，梅菊部分，由王质（蕴庵）所作，两位都是当时的武林名宿。"昔先大人云将公喜植梅，至今抱青阁小园，尚存百余树，先叔颖良公喜栽菊。每至花放，观者如堵，蕴庵兼好之，值二花开时，凌霜踏雪，黎明而至，夜分始归，自谓花之精神，莫妙于晓风承露，淡月笼烟。故蕴庵于梅菊两种，得心应手，各为一册。"可以看出，正是对梅菊的细心观察，结构的了解，花的动态与精神，才有得心应手之作。在此基础上，"试观三百篇中，秾若桃李，细及蘩蒲荷，矾奥芍药标楹，无一脩鸣矩、鸤鸠仓庚、燕雁莎鸡、蜂躅鸣蜩阜虫，无一不收，而或打其形势，或写其声响，物性物情一一逼肖，非极古今天下之写生能事乎"，使作品在粉本的中国画阶段就极尽写生之能事。

《芥子园画传》木版画线条的镌刻，对画家、刻工、印工要求非常苛刻，木版画在中国历经千年，产生了一大批名不见经传的刻版名工。对于《芥子园画传》的镌刻施印，也是殚精竭虑，"不惮寒暑，凡一花一草，一字一句，虽挥汗如雨，指冻如锤，必就与宓草摹今证古，斟酌尽善，始付剞劂"。也就是说，中国画里的每一笔，在镌刻时必须将抑扬顿挫、一波三折的用笔，毫厘不差地表现出来。郑振铎先生说："时人有刻，必求歙工，而黄氏父子昆仲，尤为其中之俊。凡举俊雅秀丽或奔放雄迈之画幅，一入黄氏诸名工手中，胥能殚工尽巧以赴之，不损画家之神意"；"摹绘之精，镌刻之工，世无所匹"。唯有画者须深谙绘事、镌刻、印刷之道，方能把中国画线条的神韵在木刻版画中得以表现出来。然而，并非在木版画的镌刻中归于追求细致就是好的，正

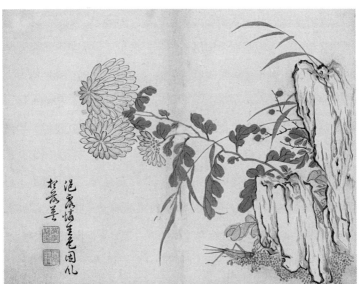

《芥子园画传》（清）王概、王蓍、王臬辑
清康熙四十年（1701）芥子园㽞馆刻套印本 饾版彩印

如《历代名画记》所云："夫失于自然而后神，失于神而后妙，失于妙而后精。精之为病也而成谨细。"翻阅芥子园木版画，随处可以感受到精致中又不乏中国画的神韵。

作为一部中国画画谱的集成作品，《芥子园画传》各集的版本和内容各有区分，同时也为后来的画谱编制提供了范例。《芥子园画传》初集初版凡5卷5册，白口四周单边，版心高23.6厘米，半页宽14.4厘米。单边框，版心上方有鱼尾。第一册卷一卷首有李渔序，5行，12字，13页。"康熙十有八年，岁次己未长至后三日，湖上笠翁李渔，题于吴山之层园"，署名后有钤印两处。后为"青在堂画学浅说"，41页，有文无图，9行，20字；第二册卷二，"树谱"41页；第三册卷三，"山石谱"，45页；第四册卷四，"人物屋宇谱"47页；第五册卷五，"模仿诸家画谱"，41页。卷二、三、四多为单色水墨，卷五用棕、蓝、绿、黄、红五色套印，后有武林陈扶摇跋，现藏于上海图书馆。

《芥子园画传二集》四册，现藏于中国国家图书馆。二集用绿、黄、棕、红、蓝五色套印。于《兰谱》前可见新安吴世宇行书体作序言，有朱文方印，4行9字，共5页。《王概书画传》有行书体合编序，4行9字，共12页，后有"康熙辛巳岁文芥子园画传仲秋望日，湖村王概"手题字，钤有王安节、王概两枚白文方印。《兰竹谱》序有6行16字，共2页，后有"康熙壬戌中秋前二日，钱塘诸升，题于山之烟霞精舍"字，后有白文印两方。下册前有王著作序，有插图16幅，书后有王臬的跋，全书共66页，用绿、棕、黄、红四色套印而成。《竹谱》上册内

容依次为"画竹浅说十三则""画竹起手发竿点节式九则""发竿式五则""生枝式六则""发竿生枝式四则""布仰叶式八则""布偃叶式六则""布叶式三则""结顶式三则""垂梢式一则""横梢式一则""出梢式两则""安根式三则";下册前有王蓍隶书体序言,含图谱24幅,用蓝、黄、红三色进行套印,全书共49页。《菊谱》上册内容为"画菊浅说十二则""画菊起手平顶长瓣花五则""高顶攒瓣花六则""攒顶尖瓣花五则""抱心尖瓣花五则""层顶亚瓣花四则""攒心细瓣花五则""点墨叶式十二则""勾勒叶式四则""花头生枝点叶勾筋式四则""勾勒花头枝叶式十一则",其主要画法以白描线勾为主;下册由王蓍作序,共有图20幅,全书共计42页。

《芥子园画传三集》与前两集装裱方式有所不同,前两集采用线装的形式,三集则采用了具有复古色彩的蝴蝶装。其版心高23厘米,半页宽14.4厘米,版心中间无鱼尾,共2册,曾为郑振铎先生旧藏,前有郑振铎手书藏书题跋,并钤印,经重新装裱之后,现藏于中国国家图书馆。三集分为草虫花卉谱与翎毛花卉谱,收录草本花卉图谱共20幅。此谱编次条理清楚,多为白描,以细线勾勒,个别花叶上有淡墨,描绘出十分灵动的造型。《青在堂翎毛草虫花卉谱》下册为成式40帧,用绿、棕、黄、蓝、红五色套印,一幅之中至少用到二三种颜色。画法大多属于工笔淡色花卉,只有水仙图使用了没骨画法,花瓣白描勾勒,花瓣尖处于印刷后进行手工填色。

《芥子园画传》不仅镌刻技艺之成熟令人称绝,也成为学

习中国画的重要课徒之稿，是中国版刻史上具有极高艺术价值的珍品，不仅在中国美术史上具有重要影响，也影响了日本画家的创作。日本画家从 17 世纪末就开始广泛推崇和应用《芥子园画传》。1730 年至 1740 年间，"狩野派"中的一些人甚至将之整篇复制到他们自己的画谱中，特别是两位大阪的画家橘守国和大冈春卜，他们也是 18 世纪初最早编制日本绘画教科书的人。森岛中良（1754—1808）在他的《反古笼》中记载："根据锹形蕙斋所说：有一富家藏有《芥子园画传》全集，因只有一部，富家将之秘藏，不为外人所知。而橘守国与之相熟，因此向富家提出临摹几页，并将临摹的画页珍藏在一个藤条箱里。然而一天夜里，窃贼将家中洗劫一空。后来人们在京都某处街道的干沟里发现了那个被扔的藤条箱，由于每一张画页上都有橘守国的藏书印，人们立刻通知他并把画还给了他。"我们从这则趣闻中可见日本画家对《芥子园画传》的珍视程度。19 世纪上半叶文人画派最著名的画家之一中林竹洞（1776—1853）所作的这种亲笔临摹本至今还留存着。近代日本学者武田光一的研究也指认出日本文人画代表画家池大雅有多幅作品也是效仿《芥子园画传》来进行绘制的。几个世纪以来，《芥子园画传》已成为推动中日美术发展，尤其是"文人画"传承的一部重要的具有美术教材性质的画谱。《芥子园画传》的传播使中国绘画对日本社会产生了一定的影响，也使得中国绘画和文化为世界所认知。

十竹斋书画谱

　　"十竹斋"是中国明代末年书画家、出版家胡正言定居南京时的斋名，也是他制笺、印画、刻章、出版书籍的工坊。胡正言，字曰从，原籍安徽休宁文昌坊。生于明万历十二年（1584），历经明万历、泰昌、天启、崇祯，清顺治、康熙六代，卒于清康熙十三年（1674）。胡正言在少年时代就在诗书画方面有很高的造诣，且精于篆刻，对医学、经学、小学等也有所涉猎。明崇祯时期，曾授予翰林院职。崇祯十七年（1644），闯王李自成攻入北京，崇祯自缢而死，清兵入关。南都（今南京）马士英等人迎立福王朱由崧监国。因明朝国玺遗落在北京城，朝廷任命胡正言督造国玺。胡正言精心雕刻了国玺，且撰写了一篇《大宝箴》疏文献给福王。然而，福王不肯听从胡正言的忠告，让胡正言深感悲伤。南都沦陷后，胡正言选择在南京鸡笼山隐居。当时的胡正言已是60多岁的老人，他在庭院中种植翠竹10余竿，将室名定为"十竹斋"，自号"十竹主人"。胡正言广泛结交南京名流和书

画家，并与刻印高手们朝夕研讨，先后刊刻珍贵图书约30余种。其中，以艺术图谱最为知名。经胡正言等人印制的画谱，堪称画、刻、印"三绝"。

十竹斋刊印的精美图谱，主要分为版画画谱和篆刻印谱。版画类主要有《石谱》一卷，明末彩色套版；《十竹斋书画谱》不分卷（天启七年，1627）刊本，十竹斋彩色套印本；《十竹斋笺谱》初集4卷，十竹斋开花纸彩色套印，清初本；《梨云馆竹谱》1卷，明崇祯间刊本；《重订四六鸳鸯谱》6卷，明苏瑛撰，明崇祯七年（1634）正言十竹斋刻巾箱本。篆刻类的印谱主要有：《印史》

不分卷；《印存》初集 2 卷，胡正言篆，顺治四年（1647）十竹斋开花纸钤印本；《印存玄览》2 卷，胡正言篆，顺治十七年（1660）十竹斋开花纸墨印本；《胡氏篆草》2 卷，胡正言篆，顺治间本。此外还刊有杂技、语文、传记、诗文、医书等种类图书。

《十竹斋书画谱》是一部典型的雅俗共赏的书画谱。在中国古代，绘画长期以来被认为是文人士大夫的雅好，并未真正走向市民阶层。《十竹斋书画谱》的编者胡正言是一个有着极高艺术修养的人，并对"吴门画派"的代表人物陈淳极为推崇，于是他选择了兼顾艺术传播价值和商业价值的刻书事业，"以铁笔作颖生，以梨枣代绢素"，开始了《十竹斋书画谱》的刊刻。明

代的绘画题材以梅兰竹菊为主，其次是花鸟和山水，以人物最少，胡正言也顺应了当时的这种趋势，将《十竹斋书画谱》分为书画谱、墨华谱、翎毛谱、兰谱、竹谱、梅谱、石谱，所收图画既有临摹吴门画派名家沈周、文徵明、唐寅、陆治、陈淳等人的作品，也有当朝画家自创的作品；同时，书中还附有题诗和书法140首，诗文与书画结合，刊刻出极具艺术鉴赏价值的图文谱录。作为具有临摹教材性质的画谱，《十竹斋书画谱》中部分篇章还附有绘画技法，如《兰谱》的前半卷就绘有"起手执笔式"，图示兰叶的笔法和结构、兰花的各种情态以及作画时应注意的要点。《十竹斋书画谱》除了在中国绘画史上具有极高的价

值，其中文字部分更有绝妙的书法刻印字体留存，一概以手写体镌刻而成，兼有草书、隶书、篆书多种字体，对刻工的技艺提出了极高的要求。与中国古代传统图文书籍版式不同的是，《十竹斋书画谱》摒弃了传统的上图下文、左图右文的形式，采用对版双页，其中《墨华谱》还采用了月光形版式，对题文饰以竹纹边框，版式十分新颖。

在版刻技法上，《十竹斋书画谱》是饾版彩印工艺的代表，随着明代书坊业的发展，套印技术有了新的突破。胡正言在徽州和吴兴木刻套印技术的基础上，与画家、木刻家和印刷匠合作，共同创造了饾版、拱花彩色套印法。"饾版"是将彩色画稿按不同颜色分别勾摹下来，刻成大小不等的小木块，然后逐色依次套印，最后形成一幅完整的彩色画图。十竹斋先后采用此法刊印了《十竹斋书画谱》《十竹斋笺谱》等画册，开创了古代套色版画的先河。饾版彩印技术不仅解决了单版彩印的模糊和二色、三色套版的单调，使版画不仅色彩绚丽，同时还能表现出颜色的浓淡层次感，将木刻彩色套印技术提高到了前所未有的程度。饾版印刷与普通套版印刷不同的特点在于：一是使用湿纸，使用含有适量水分的生宣纸覆盖于版上，克服了湿版干纸印刷的弊端；二是着色，依原作色彩用毛笔在套版上着色；三是施印，将固定在印台上的纸张逐一揭起，铺在着色的版面上，用毛刷于纸背拭刷，先印一色，干后再印其他颜色，有时需在颜色干燥前立即加印他色，显出颜色的层次和深浅，以便充分展现中国书画的神韵。胡正言在印制《十竹斋笺谱》时，除继续使用饾版的技术之外，又

增加了"拱花"工艺。"拱花"又叫"拱版"，它是用凹凸两版嵌合，使纸面拱起的办法，与现代钢印相似，使画面凸出，具有立体浮雕感，大多用来表现鸟类毛翅、流水、行云，更显出印刷之精致。他首创的拱花印刷技术与现代印刷术中的凹凸印刷相似，为现代凹凸印刷之先驱，比18世纪中叶德国第一次应用凹凸印刷技术还要早150多年。

现藏于中国国家图书馆的《十竹斋书画谱》是现存最好的版本。画谱中的图画以细线双勾为主，切刀与涩刀交替使用，线条纤细精美，刀法一丝不苟，刀味与木趣得到了完美的结合。画谱中禽鸟羽毛、草虫网翼栩栩如生，昆虫的触须翕然欲动，娇嫩的花瓣、纤巧的枝叶脉络清晰可见。为了体现画作的神韵，胡正言用不同的手指、指甲，以按、捺、揉、刮等方法来表现事物的细节视觉效果。

这项技术随着《十竹斋书画谱》《十竹斋笺谱》《芥子园画传》传入日本，也影响了日本画坛的创作。他们视若珍宝，争相临摹。著名的浮士绘版画就是在中国明代版画艺术的影响下产生的。浮士绘版画是日本的一种木版风俗画，萌芽于日本庆长十三年，正式产生于日本江户时代。该画以新兴的市民生活为题材，同时又对封建统治者进行了一定程度的批判和嘲讽。其代表作《绘本风流绝畅图》影响深远。日本艺术家在其创作过程中，吸收了中国明清版画，在创作、构图、设色等方面借鉴了胡正言的《十竹斋书画谱》和《十竹斋笺谱》，将日本的自然风光、西方的客观描绘和中国的诗情画意融为一体，形成了具有日本民族

艺术风格的版画样式。《十竹斋书画谱》和《十竹斋笺谱》对浮士绘版画的影响主要在技法和构图层面。18世纪上半叶，日本的浮世绘版画还没有出现完善的木版多套色版画，即"锦绘"。此时，浮世绘已经有手工着色的"红印绘""合羽版"等套色版，但仍没有出现木版多色套印。《十竹斋书画谱》和《十竹斋笺谱》的两大发明，即"拱花"和"饾版"传入日本时，日本的浮世绘正处于发展阶段，饾版、拱花技术为江户和大阪的浮世绘工匠们带来了新的创作思路。浮士绘版画中"留空套印"的技巧，明显地受到"拱花"的影响。在构图方面，《十竹斋书画谱》和《十竹斋笺谱》作为画帖，对日本的花鸟画和装饰画产生了深刻影响，成为江户时代日本艺术家设计手工艺品时的参考素材。

唐诗画谱

　　《唐诗画谱》由明代书商黄凤池主编，收录唐人五言、六言、七言诗作各50篇左右，是一部集诗、书、画为一体的版画图谱。画谱于明万历年间刊行，是徽派版画的代表作之一。《唐诗画谱》共8卷。董其昌、陈继儒等为其誊写诗作，组成"诗"；再由蔡冲寰、唐世贞为其配图，由徽派名工刘次泉等刻版，组成"画"，在当时风靡一时。其"一图一诗"的诗画布局与书法刊刻结合的出版形式体现了明人独具特色的审美意识：雅俗共赏的趣味性和观赏性。

　　《唐诗画谱》并非成于一时，所以存在较为复杂的版本问题。最初《唐诗五言画谱》《唐诗七言画谱》与《唐诗六言画谱》刊刻发行于万历年间。随后，黄凤池又将三卷与集雅斋所刻《梅竹兰菊四谱》《草本花食谱》《木本花鸟谱》以及清绘斋的《古今画谱》《名公扇谱》合刊为"黄氏画谱八种"刊行于世。由于版本的不同，今人对《唐诗画谱》的组成部分各持己见。俞

卢纶《山中》萧竹生 书

樾的《九九销夏录》卷十三条"以诗为画"云:"明黄凤池有
《唐诗画谱》,取唐人五言、六言、七言绝句诗各五十首,绘为
图,而书原诗于左方。诗中画,画中诗,此兼之矣。"认为《唐
诗画谱》仅指收录五言、六言、七言唐诗的画谱。郑振铎在《中
国古代木刻画史略》中称原书"凡八册,五言、六言、七言唐诗
画谱凡三册,唐六如画谱一册,梅、兰、竹、菊四册,殆是木刻
画集的集大成的著作之一",将诗作卷集与集雅斋刊刻绘画卷集
同归于《唐诗画谱》。

　　钱钟书在《七缀集》中提到中国"书画异名而同体",将诗歌、
绘画结合,再辅之以书法的表现形式,形成诗书画合璧的多重
阅读体验,是为《唐诗画谱》的特色,也是它能够在明代畅销
的直接原因。《唐诗画谱》前三卷遵循"一图一诗"的原则,

李贺《昌谷新竹》虎林沈鼎新 书

将五言、六言、七言唐诗收录编写。双页连式的版式一侧刊刻书法撰写的唐诗，一侧配有精美的白描图画。后五卷更偏向图画，分别是《梅兰竹菊四谱》《木本花鸟谱》《唐解元仿古今画谱》《张白云选名公扇谱》。巧妙雅致的版式布局与不同书写字体的题跋与花鸟图画相得益彰，相比前三卷，对图画的鉴赏更具优势。《唐诗画谱》诗书画合璧的出版形式是对"诗中有画，画中有诗"的直观体现。

《唐诗画谱》多样的艺术形式决定了其多重受众群体，而多重受众群体又促使《唐诗画谱》在诗、书、画结合的方向上更进一步，这样的阅读形式带来了更具趣味的阅读体验。从形式上看，为追求"诗中有画，画中有诗"的阅读感受，《唐诗画谱》集诗、书、画三美于一体，丰富的内容和形式涉及多种职业：画家、书

陆畅《题独孤少府园林》金陵焦竑 书

法家、刻工缺一不可，可称为"四绝"。《唐诗画谱》中的诗作
由当时书法家题写，版画则由画家进行底稿的绘制，每一首诗作
与版画都题有书写者与绘画者的题名落款。读者在阅读书籍时，
既可以欣赏当时名家的书画，又可以在书画的配合下获得诗画交
融的双重审美体验。在内容选取上，为追求阅读过程中的观赏性
与趣味性，《唐诗画谱》在选取作品时并无严格的遴选标准。从
主题上看，山居生活、闺情生活、文人生活等题材都有涉及；从
作者角度看，《唐诗画谱》不拘泥于唐代名家，除李白、杜甫、
白居易等著名诗人外，还收有唐太宗《赐房玄龄》与唐德宗《九
日》以及丘为、陈叔达等在文学领域并无显著成就的小家诗作。
在内容甄选上并没有严格的标准，也使得这本画谱的观赏性大大
提升，甚至为了阅读过程中诗与画配合的趣味性，"有图而无诗，

韦应物《寄诸弟》

则凤池自集其画附诗谱以行也"，牵强附会，造成《唐诗画谱》收录的诗作良莠不齐。

　　画谱中诗与题的异文现象较为明显。如项斯《江村夜泊》（出自《全唐诗》），在画谱中则题写作《江村夜归》。"夜泊"指诗人入夜停泊江村，"夜归"则指入夜回家。从图来看，回家的主人公是渔翁，他背着钓竿，挂着鱼篓，提着灯笼，在木桥的一端，正赤着脚过桥，走在回家的路上。若作"夜泊"，则画意与诗意暌违，诗题与正文并不吻合。又如卢照邻的《葭川独泛》，正文却是《浴浪鸟》。这或许是书写之误，在画家那里却酝酿出别致的艺术效果，浴浪之鸟与葭川独泛的诗人合为同一画面，传达出写鸟即写人的意图。一人独卧渔舟，目斜视望向天空，三只鸟依次站在磐石上。人与鸟共同的视角（即《葭川独泛》中的"迢

羊士谔《郡中即事》董其昌 书

迢独泛仙"和《浴浪鸟》中的"长怀白云上"），使两首诗的意境融合在一起。因此，画谱中的配图并非完全按照唐诗的原貌来绘制，而是以改动后书写出来的诗作为准。由此可见，画作是在书写者写完之后插图绘制的。又如《天津桥南山中》，书写者只题作者为"李益"，因此画家所绘之图只有一个诗人坐在苔石上，且书写者异文亦多。如"苔石"，《全唐诗》中作"席"；"达菊丛"，《全唐诗》中作"绕菊丛"。从画面来看，画家是完全以书写之诗入图的，因此诗人只有一个，坐在苔石上，而非苔席上；他旁边就是菊丛，可见是已经抵达，而非绕菊丛。以图配文，在语言传达与图像视觉传达之间经过了绘画者本身的理解与处理。明人对前代诗歌进行修改后又进行了绘画的再创作，从诗歌的角度来讲自然是不可取的，但做了适当修改后，是否更有利于从绘

画的角度来阐释诗歌的意境呢？在司空图的《偶题》诗中，"春晴日午前"被改为"春情日午前"，"马过隔墙鞭"改为"马过隔墙边"。书写者不按原诗来写，真因如何，已很难佐证，但所改之诗，又确乎存在一定的改动之理：原诗中既云"日午"，又言春晴，何必重复？用水墨又如何表现"春晴"呢？马在"隔墙边"可以绘画，但是"隔墙传来的鞭声"如何画呢？然而，修改之后，画面以"春情"为表现主题，以阁楼中的女子窥、听隔墙边的马蹄来形容春情烂漫，并通过与女子目力所及的双鸟形成对比，加强主题的表现，从而实现了图文的一致。

　　从总体倾向来看，诗歌是时间的艺术，绘画是空间的艺术，因此诗歌中的含蓄主题，可以在诗句表达的过程中逐步呈现，而绘画则需要通过画面布局直观展现，两者间存在着巨大的差异与互斥性。画谱在此方面做出了很多有益的探索。如在画面中增加抒情人物（即诗中的抒情者），通过其目光展示内心世界，从而把直观的画面收缩进画中人物的视角，遮蔽其显露出的情绪，达到含蓄反映诗意的目的。如李群玉的《静夜相思》，诗人通过写静景，展现出相思的主题，"浪定一浦月，藕花闲自香"，每个景物都好绘制，唯独各个景物串联起来的相思，如何画出来靠的是画师匠心的巧运。在图中添一人物坐在水榭边，一旁有打扇的书童执扇站立，目光从主人头顶掠过，直到看见水中月影和荷花。而主人的目光则平视而出，从月影和荷花之上远去，可见他并没有在看这美景，这一神态与诗句中的"闲""自"二字呼应。本来月夜荷花，花香诱人，是会引来很多好事者观赏的，那荷花自

然也就不"闲"了。

人们大多认为王维的诗容易入画，但是从《竹里馆》来看并非如此。画家要处理的是空间布置，即明月如何照进幽篁。诗中云"独坐幽篁里"，点明地点在"幽篁"，所谓"幽"，就是光线难以照入所呈现的视觉效果。因此在"弹琴复长啸"后，"明月来相照"的"相照"，究竟是如何相照呢？一种可能的处理方法是：把明月相照处理成诗人心境如月光照亮，把"幽篁"也相应地处理为诗人心境很幽暗。王维所谓的从"幽篁"到"明月"，是个时间变化的过程。"幽篁"并非竹子密集遮挡光线而幽暗，而是诗人到的时候已经天暗，明月尚未升起，再稀疏的竹林也不会亮堂。等到弹琴长啸后，时间推移，明月悬空，原来的"幽篁"便不幽了。

画谱所选诗文大多出自《唐诗选本》，无论从诗文的选择，还是对原诗的改动上来看，加之配图的直达主题，《唐诗画谱》不得不说是迎合了当时的市民趣味。《唐诗画谱》所选诗歌题材多样，既有写景、体物之作，也有送别、幽居之作；既有写庭院情趣、闺阁幽怨的诗歌，又有写仕宦闲适、从军豪迈的诗歌。在配诗的画作中还原成这些人间场景，令阅读者仿佛身临其境。《唐诗画谱》在选诗上可能考虑的是后期配图的原因，因此在唐诗的选择上尽量避免揭露社会现实问题的一些题材，也并未从诗歌创作成就的高度去选择一些较高水平的代表性诗作，缺少应有的现实主义态度可能是明代中后期的文艺作品所普遍具有的一个特征。

西清古鉴

中国古代金石学的发展自宋代兴盛以来出现了大量的吉金著作，为今人留下了宝贵的古代文物图像资料。在清初，顾炎武、朱彝尊等大学者都有金石学著作传世，但其内容主要集中于石刻部分，尚未涉及铜器。乾隆年间《西清古鉴》的编撰，首开清代吉金著作编纂的先河，乾嘉时期成为清代吉金研究的发端期。同时期的吉金著作还有丁敬的《武林金石记》、吴玉搢的《金石存》、翁方纲的《焦山鼎铭考》、黄易的《丰润古鼎图释》、阮元的《积古斋钟鼎彝器款识》《积古斋藏器目》等。这些著作主要分为图像与文字两类，《西清古鉴》《金石图说》（《金石经眼录》）、《十六长乐堂古器款识考》等都属于图像类金石著作。

《西清古鉴》40卷，附《钱录》16卷，是清乾隆时期编撰的一部著录清宫所藏古代青铜器的谱录，清乾隆十四年（1749），由梁诗正、蒋溥等奉敕撰修，编撰体例参考了《考古图》《博古图》，将清宫收藏的铜器分为70种，共1529器。每卷前有目录，按照

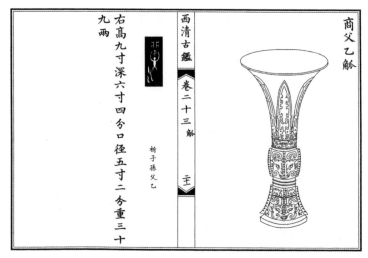

商父乙觚

器物的外形绘图，图后附有铭文，有文字对铭文进行解释，并记录器物的尺寸、重量。附《钱录》16卷，收录有内府所藏钱567枚，体例仿照宋代洪遵的《泉志》。乾隆二十年对此书进行了校刊，《国朝宫史》卷三十三《西清古鉴》对此有详细的记载。是书除了清乾隆二十年武英殿刻本外，确实还有一部铜版印本。《书目答问补正》中，《西清古鉴》条目下除了殿本外有"日本翻殿本，坊间石印本，铜版仿殿本"。容庚《清代吉金书籍述评》中云："迈宋书馆铜版《古鉴》影印甚精，然颇有修改，且有失笔，非细校是不知道的。"《清代内府刻书目录解题》中云："清光绪十四年日本迈宋书馆版摹刻《西清古鉴》，雕印精良。光绪十九年购回铜版进呈宫内。"

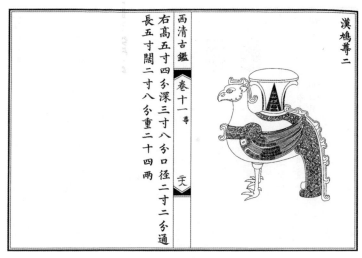

汉鸠尊

《西清古鉴》与《宁寿鉴古》（约 1779 年）、《西清续鉴》甲乙编（1793）合称"西清四鉴"，又有称为"乾隆四鉴"的，是一系列专门收录内府所藏青铜器的图谱著作。其后，随着出土青铜器的日益增多，民间藏家和学者也开始编纂吉金类著作。清代吉金研究的起步时间比石刻研究晚，主要体现在吉金著作数量不及石刻类著作多，这又与当时出土的青铜器数量不及石刻，以及吉金类著作的编纂难度大于石刻类著作的现状密切相关。乾嘉时期的吉金类著作除"西清四鉴"外，阮元所藏以及能搜集到的青铜器铭文，则直接从拓片摹录。这一做法相较于《西清古鉴》中铭文对器的临写，是一大进步。阮著的考释文字中，均注明铭文的来源出处，这一方面是遵守学术规范，另一方面也是对提供

周伯矩尊

资料的同道的尊重。

此书前列上谕及奉旨开列办理《西清古鉴》豁臣职名，分为监理、毓篆、摹篆、箱图、武英殿膳书、校刊、监造共 37 人。收录有鼎、尊、彝、卣、瓶、壶、爵、觯、觚、角、斗、勺、敦、簠、豆、锭、蔺、冰鉴、盘、洗、胡、盂、盆、区、斗、罐、钟、铃、筹、戚等铜器，还有与战争有关的鼓、刀、弩机等器，与文房室内摆设相关的还有表座、砚滴六器、书镇等，共 1529 器。每卷都有器物品目录，其时代由商至唐，而以商周彝器为多。此外，《西清古鉴》不仅是对博古器物图像记载的珍贵资料，对于考古学的研究也具有很高的价值。在众多的吉金著录中，其中著录青铜器年代最早的是《西清古鉴》中的"天黾斝"（原定名为

商祖鼎

"周子孙匜"），其器物造型与山东龙山文化陶鬶完全一致，因此年代可能早到龙山时代。

此类古器物谱录的编纂与清代帝王的收藏癖好不无关联。与之编纂十分相似的，便是清宫书画收藏的总集。清乾隆时期是宫廷书画收藏的巅峰时期，《秘殿珠林》《石渠宝笈》及其续编经历了70多年的纂修过程，是清代宫廷收藏书画作品的总账，被称为中国书画收藏史上的巨观。两部巨著整理、鉴定了清初至嘉庆二十一年间清内府所藏书画珍品上万件，其中唐宋元三代法书名画近2000件，明代作品也达2000件左右。因此，书中所收除当朝皇帝、大臣作品之外，清以前的传世书画作品占了相当大的比重。如此大规模的梳理、鉴定，使这些珍贵的墨迹得以有序流

周贯彝

传和更好地保存。这些宫廷藏品目录、图录的编修整理从另一个层面也反映出清宫廷所藏文物的种类繁多、数量巨大，也是早期文物账目管理的折射。

第九章

人物版画

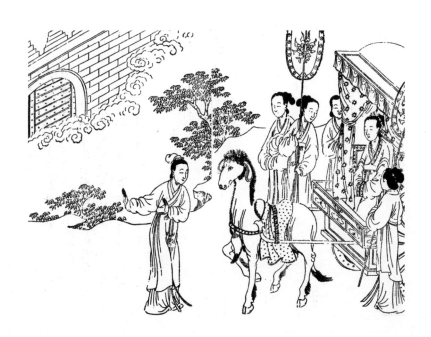

离骚图

　　明代是中国版画艺术的勃兴时期，尤其是万历以来，书籍中版刻插图更是多见，其中不乏陈洪绶这样名家的图绘。《楚辞》是中国古代浪漫主义文学的源头，对后世产生了深远的影响。这种影响不仅表现在文学方面，更是扩展到雕塑、绘画等其他艺术领域。明末清初文人萧云从所绘的《离骚图》即是其中的代表。

　　从《离骚图》各篇注文和序跋可以看出，萧云从在图绘之前曾仔细研读过屈原作品以及王逸的《楚辞章句》、朱熹的《楚辞集注》、柳宗元的《天对》和杨万里的《天问天对解》等相关作品，并做过严谨的考据，方形成《离骚图》的注解和序跋。这部作品作为与文学作品相配的插图，可以说是在忠实于原作的前提下，运用纷纭的艺术想象，以生动的传神之笔展现才思的佳作。

　　萧云从是与陈洪绶同时代的画家，他的《离骚图》可以说与陈老莲的《九歌图》《屈子行吟图》同声相应。萧云从在《离骚图·自序》中说："近睹《九歌图》，不大称意，怪为改窜。"

东君　　　　　　　　　　　国殇

萧氏所指很可能就是明人陈洪绶所绘版画《九歌图》。《离骚图》
在17世纪初的历史烽烟中不仅寄寓了自身面临家国破碎时的深
沉情怀，更展现了一种令人珍视的艺术成就。

　　明末清初之际，画坛流派辈出，安徽地区有"姑孰派"和"新
安派"。新安派以释弘仁为先导，姑孰派则首推萧云从。萧云从，
字尺木，号无闷道人，曾寄寓金陵（南京），晚年又号"钟山老
人"。他还有很多别号，大多是在明亡之后使用的，如：默思、
于湖渔人、石人、钟山梅下、梅石道人、江梅、谦翁、梦履、梅
主人等。关于"钟山梅下"这个别号的由来可参见《钟山梅下诗》
的序言，其中写道："萧子性喜梅花，而梅花无如钟山之麓之盛，
少时踪游其处，遇工孙筑草阁数椽，引余登之，仰望钟山，丹楹
金瓦，鳞戢翚飞，曜云而丽日，俯瞰其下，则梅花万树，恣放纵
横，一望十余里，如坐香航，浮玉海也。辛卯夏初，复往访之，

河伯　　　　　　　　　　　　湘君

鞠为茂草矣。王孙不知所之，荒凉之中，因感成诗，他无所及。"

　　《离骚图》刊于清顺治二年（1645），《九歌自跋》中表达了他创作此图的原委和自己当时的心情："余老画师也，无能为矣，退而学爵，熟精文选，怪吾家昭明，黜陟《九歌》，取《离骚》读之，咸古人之悲郁愤懑，不觉潸然泣下。"正如郑振铎所说："尺木为明遗民，故绘《离骚》以见志，仅署'甲子'，而不书'顺治'年号。"全书以三闾大夫郑詹尹庶夫合箱一图，冠之卷首，余计《九歌》9图，《天问》54图，以人物为主，杂以怪兽龙蛇，每幅画不论在线条或构图方面都有极高的造诣，是继宋代李公麟《九歌图》后的扩充之作。萧云从用了一年多时间才完成这60多幅图。郑振铎誉之为"其衣冠履杖，古朴典重，雅有六朝人画意，若'黄钟大吕之音'，非近人浅学者所能作也"。

　　《离骚图》共64幅，始作于明亡之际，经年乃成，于清初刊

刻，是萧云从据屈原作品"分章摘句，续为全图"之作。其中展现了各种形态的人物、神灵、异兽，基本都是以写实的方式刻画。尤其人物形象可以说大多与现实中的人物情态吻合。比如《东皇太一》图中的神灵便与《舜闵在家》《穆王环理》《昭王逢白雉》等图中的君王形象异样，冠冕加身，体态雍容，依循的是现实中的帝王形态。《离骚图》作为白描画作，以线条为主要造型手段，人物形态的真实感通过"轮廓一笔，即见凹凸"，人物造型的装饰感也是通过线条的概括与凝练来表达的。萧云从的造型线条既吸收了顾恺之的高古游丝描，以及李公麟铁线描的圆劲厚古感，又近似陈洪绶的方折之笔，在刚柔疏密之间构成了人物造型的变化之美。在水的绘制上，《离骚图》中的波浪可谓是典型的背景物，在《鸱龟曳衔》《应龙画河海》《羿射河伯》等图中，作为背景的波涛多以双勾勾勒，具有比较细致的写实感。萧云从笔下的水波并不是平静的远波，而是具有翻滚起伏的姿态，视觉上形成了一种汹涌澎湃的气势，以双勾的繁复绵密刻画出画面上的细密感。相对于水波形成的紧张气势，萧云从笔下所绘山石则更多地呈现出一种简洁感。《离骚图》中的山石多用白描勾勒，中间体块并不着笔，偶见简略的墨皴，不拖泥带水，整体上干净疏朗、朴拙大方。云是另一种具有明显装饰性的衬托景物，一般情况下萧云从通常以象征性的祥云纹来表现云雾缭绕。在《东君》《云中君》等图中，云纹的线条繁复使云团整体上呈现出上散下收的形态，反而有了一丝向上蒸腾的动态美。作为以人物刻画为中心的版画作品，《离骚图》对树木的刻画并不多，只在《伯林雉经》《繁

鸟萃棘》中比较突出。萧云从笔下的树木同山石一样，以白描勾勒轮廓，然后略加皴染，树干苍劲，树枝穿插丰富，多无叶少叶，往往具有一种拙朴之味。此外，当人物主体的活动环境不在自然山水景物中时，就需要室内外一些人文物象作为环境映衬的依托。在《离骚图》中，其景物构成也有很大一部分是种类繁多的器物，既有刀戈弓箭、车马轩冕、旌旗楼阁，又有乐器、农具、床榻、桌椅、器皿等琐碎之物。它们或隐或显地穿插于图画之中，与人物主体一同造就了真实场景的存在感。

《离骚图》作为屈原作品的图像阐释，付诸版刻，镂版以传，图像精细、线条清晰，充溢着版画之美，其黑白相映的画面效果尤其具有强烈的艺术美感。图刻画面之上有实在线条的部分显为黑色，无着笔的部分则虚为空白。图中线条即表现为黑，比如毛发鳞甲、衣襟修饰、图案纹路、器物质感等处多落笔为黑，显出密布之势。而当画面中黑白虚实适当配合时，既是对人物造型的完善，又是平淡画面的有益补充，整体上亦形成了一定的节奏感与韵律感。综观萧云从的《离骚图》，其图绘"总非人世间事"，主要呈现出来的是山川神异之物，画面中充满了各种奇神异兽与凶邪妖孽，形成了一种令人震撼的奇诡风貌。《离骚图》中亦有一些反映人文历史的人物事迹绘画，呈现出一种古雅朴正的风貌。而像《伯林雉经》这种"少见的自杀场面"，更"带着晚明变形主义中特有的孤寂与荒寒之感"。这些都为奇诡神异的《离骚图》增添了多重的艺术气质。

列女传

西汉刘向"采取《诗》《书》所载贤妃贞妇，兴国显家可法则，及孽嬖乱亡者"编成《列女传》，是我国古代第一部反映妇女生活的历史故事集。该书的编撰，主要针对外戚擅权、后妃逾礼的社会现实，其目的是在封建皇权的男权统治制度之下，以所谓"女德"之名来维护既有的封建礼教秩序。《列女传》最早著录于《汉书·艺文志》。据《汉书·楚元王传》载，《列女传》共有8篇，包括传7篇、颂1篇。班昭注《列女传》，分传每篇为上、下，合"颂"成15卷。其后，《列女传》15卷本流行，原8卷本渐佚。北宋嘉祐年间，集贤校理苏颂、长乐人王回对《列女传》先后进行了整理，称《古列女传》。后人加入的20传，号称《续列女传》。刘向所倡导的礼制思想与女性教化理念，在《列女传》中得到了较为全面的阐释。《列女传》因契合了封建统治阶级的需要，成为"化民成俗"、影响深远的女教类典籍。

《列女传》在漫长的传播过程中，为其作注、颂、图者不乏

其人。例如，东汉的班昭、马融等曾为之作注。又如，据《隋书·经籍志》载，三国时期的曹植曾为之作颂，有《列女传颂》1卷。东晋的著名画家顾恺之为《列女传》作图，直到雕版印刷技术较为成熟的宋代，这种状况才得到根本改观。《列女传》被广泛刻印，流传甚广，已具有大众读物的性质，特别是成了妇女群体的必读书：宋元明清时期，《列女传》的刻印呈现出官、私两旺的盛况。从刻印的主体来看，有官府刻本和私刻本两种；从刻印的内容与形式看，有插图本、纯文字本和增删本。此外，在中国、韩国、日本等国都有不同的刊本传世；从流布形式来看，有《列女传》单行本的刊印，也有被类书、旧注所称引的版本。另外，还有对《列女传》的补注、校注、集注等研究著述的刊行。

　　在传世的《列女传》刻本中，以南宋建安余氏勤有堂本为最古，也是较早配有绣像的插图本古籍。明代官刻本的《列女传》主要有：据明代周弘祖所撰的《古今书刻》所载，明朝中期，南直隶苏州府和江西临江府均刻印了《列女传》。据明代徐图的《行人司重刻书目》所载，行人司于万历年间刻印了《列女传》。据傅增湘的《藏园群书经眼录》载，明朝正德年间刊行6卷本刘向的《古列女传》。明朝嘉靖三十一年（1552），黄鲁曾所刻印的刘向《古列女传》7卷、续1卷，被收入《汉唐三传》，故又称为《汉唐三传》本。明代徽州的黄嘉育于万历三十四年（1606）刊刻刘向的《列女传》，为私人刻书中的精品。鲍廷博以业商致富，致力于藏书与刻书，所刻《知不足斋丛书》30集，

收书207种，内容广泛，校刊精良，世誉善本。乾隆四十四年（1779），鲍廷博得到万历年间汪氏增辑的《列女传》16卷，重印此本，为知不足斋印本。顾之逵好藏书，家藏多为宋元善本，为吴中乾嘉时期四大藏书家之一，他在乾隆五十八年（1793）得到建安余氏《列女传》之内殿本后，于嘉庆元年（1796）请其弟顾广圻整理刊印。阮元精通经学，长于考证，家有文选楼，小琅嬛仙馆藏书、金石甚富。道光五年（1825），其子阮福按照南宋余仁仲勤有堂《古列女传》行格图画影摹刊行，为《列女传》小琅嬛仙馆本，又称"文选楼丛书"本，简称"阮本"。

关于《列女传》的插图本，有传为顾恺之绘、黄镐刻的《古列女传》。在明代版画中，随着书籍插图刻印的繁荣与民间画师、文人画家关系的日益密切，仇英为明刻本《列女传》绘制的多张插图在人物版画中具有重要的地位。仇英是明代中期著名画家，字寅父，号十洲，江苏太仓人。出身低微，做过漆工，少年学画曾受过周臣的指导，后与沈周、文徵明、唐寅并称"吴门四家"。他擅长临摹，深得唐宋人之法，继承和发展了工笔重彩人物画的传统，尤其是仕女画，严整细致，形成了独树一帜的风格，对后世的人物画尤其是女性肖像画产生了重要影响。传统的历史故事人物画，很注意选取关键场景，将故事的典型情节集中具体地表现出来，使作品内容明晓，主题鲜明。仇英的人物画注意了情节的典型性与具体性，并通过细节的刻画与环境的衬托来点明画题。

大量具有版画插图的书籍在此时出现与当时的社会状况不

无关联。明代初期对女性教化的重视以及女教书籍的大力推广，使广大女性有机会接受教育，不少家庭开始鼓励女性多读书认字，这使得明代的女性文化水平相较于历代都更高，阅读成为明代女性的日常消遣。明代的印刷业兴盛于万历年间，《燕闲清赏笺》《唐诗画谱》等文化消费书大量出现，特别是明代中后期通俗小说的兴起，使人们渐渐对传统有了批判精神。例如，小说"三言""二拍"中有不同题材的爱情故事，反映了当时百姓的情感生活，用于劝诫世人并批判当时的封建制度。明清古籍插图中大量女性肖像的出现，一方面有考虑书籍销量和迎合女性读者喜好的可能，另一方面也代表着这一时期对前代女教思想的反思和女性意识觉醒下对传统女性人物的二度阐释。

高士传

　　"高士"是中国古代对隐士的称呼，取自《易经》的"不事王侯，高尚其事"。"高士传"并不单指一部著作，而是包含了魏晋南北朝文人编撰的各种隐士史传在内的合集的总称。在中国历史上，无论是盛世还是乱世，隐士的地位在文人阶层中都显得十分突出。他们既有一定的社会地位，也享有一般士大夫难以拥有的特权，即使在积极入仕的政治家中也难免常有归隐之心的流露。自《后汉书》起，历代撰修史书都要专设隐士列传，以表彰遁世者的德行，也使得"高士传"能够成为中国重要的文化典籍得以传世。

　　"高士传"中的内容多为前代遗存下来的故事，并没有太多后人陌生的内容，只是选择与隐逸有关的人物事迹加以汇集。其中的人物总体营造出闲适的境界，是魏晋名士面对混乱又严酷的政治现实所呈现出的反映，由此形成了一种对隐逸理想的表达和隐逸观念的沉淀。魏晋南北朝时期形成了编撰"高士传"的风气，

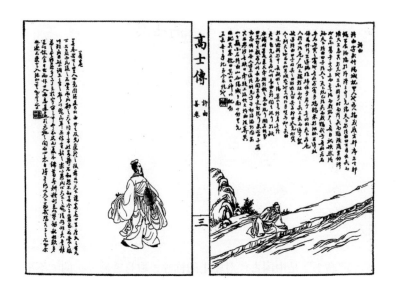

在《隋书·经籍志》《旧唐书·经籍志》和《新唐书·艺文志》中可见的著录多达10余种。例如：嵇康《圣贤高士传》、皇甫谧《高士传》和《逸士传》、张显《逸民传》、虞佐《高士传》、孙绰《至人高士传赞》、阮孝绪《真隐传》、无名氏《高隐传》、周弘让《续高士传》、袁宏《名士传》、习凿齿《逸人高士传》、戴逵《竹林七贤论》、孟仲晖《七贤传》、袁淑《真隐传》等。

皇甫谧的《高士传》，《隋书·经籍志》著录为6卷，《旧唐书·经籍志》为7卷，至《新唐书·艺文志》又增至10卷。《宋史·艺文志》亦录有10卷。今存本子仅3卷，有辑凑的痕迹。嵇康《圣贤高士传》和皇甫谧《高士传》问世后即享有盛名，《世说新语》将这两部书均称为《高士传》。《世说新语·品藻》："王子猷、子敬兄弟共赏《高士传》人及赞，子敬赏'井丹高洁'。"因此，

由典籍记载的，或者现世生活中隐逸高人的故事及作品，被称为"高士图"或"逸人图"。狭义的"高士图"是指那些描绘隐居不仕或仕而后隐的高士，而且大多是通过具体的人物、故事和情节呈现其风范、气度的作品，即本文将着重讨论的范畴；广义的"高士图"则是除了狭义的"高士图"之外，表现历代文人士大夫生活的宴集文会、琴棋书画、焚香参禅等各种雅趣逸事的作品。纵观晋、唐以来的画史，无论哪类"高士图"，其在艺术史中的影响都不可小觑。

在中国古代的典籍中，"士"的基本含义可大致分为三个层次：一是性别身份。"士"是对男子的称呼，如《诗·郑风》中有"女曰鸡鸣，士曰昧旦"。此处"士"与"女"对称，为男子之义；二是政治身份。"士"在先秦贵族中是最低的等级，"士"也是天子、卿大夫的家臣。《礼记·王制》将王者制定的禄爵分为五等，即"公、侯、伯、子、男，凡五等；诸侯之上大夫卿、下大夫、上士、中士、下士，凡五等"。"士"在上古社会中已是一个重要的社会阶层；三是文化身份。"士"作为有学识的人才，为历代帝王所重视。人们赞颂周文王的功德，是因为他明白"士之美者善养禾，君之明者善养士"的道理，故而达到了"济济多士，文王以宁"的境界。

"高士图"是历代人物画家最为青睐、最能体现其人生理想与情操的绘画题材。"高士图"的创作较早集中在魏晋南北朝时期，但作品多已不传，研究者只能通过史籍载述中的图名或画面描述来判断其题材，并借助部分唐宋时期的临摹之作大致梳理出

早期"高士图"绘制的特点。这些作品多取材于先秦以来文献典籍中记述的高士故事,这些题材与故事情节在宋之前已基本定型。如"巢由洗耳""竹林七贤""商山四皓"等。此类画作的作者基本涵盖了各时代长于人物画的名家,如顾恺之、陆探微、张僧繇、阎立本、吴道子、孙位等。一般以长卷构图,这是借鉴了早期"鉴诚画"中"图传"的样式,如《六逸图》《孔门弟子像》等。直到明末,这种图式还在使用,如《渊明事迹图》。

宋代及后世,这类题材的创作名家、传世作品的数量、题材表现对象的范围等,都较之前大有衰落。以北宋为例,北宋真宗

年间的鉴赏家郭若虚《图画见闻志》记录了"圣朝建隆九年后至熙宁七年总一百五十八人，王公士大夫，依仁游艺，臻乎极至者十三人"，其中人物门53人，但其作品多为佛道人物、田家人物、寺观壁画，仅从题目分辨，应属隐逸题材者仅见于数件。《宣和画谱》以第七卷记载"宋"人物画家及作品，但有两点值得注意，即书中包含了五代十国如周文矩、顾闳中等人，且记录内府所藏李成、郭熙、王诜等人的作品。虽然从绘画名称看为高士题材，如李成的《江山渔父图》、郭熙的《子猷访戴图》，但其作者及作品都被书中归为"山水"并非人物画，只是画题与隐逸出世有关。真正在北宋本朝成名、在画史上有影响又创作有"高士图"题材的，唯李公麟一人。邓椿的《画继》著录了北宋至南宋初画坛的名家及其作品，所载"铭心绝品"凡160余件，只有2件属高士题材，即"太常少卿何麒子应家"所藏唐末张南本《勘书图》、"蜀僧智永房"所藏北宋惠崇《卧雪图》，而《勘书图》严格来讲还不能算是隐逸题材。虽则这些文献记载未必能反映当时的全面情况，但亦可由此见隐逸题材的"高士图"在宋王朝南渡前较人物画中的其他题材，其创作总体而言是呈下降趋势的。山水画经过五代十国的孕育，发展到两宋时期，"宋人格法"成熟而完备，使山水画进一步向着更广、更深层次演进，取得了辉煌的成就。然而，这种繁荣给人物画特别是隐逸题材的"高士图"既提供了新机，也带来了挑战：一方面，文人意识的强化及其心理上对"匠人画"的摒斥，加之人物画对人物造型、故事情节等要求很高，需要画家具备训练有素的"童子功"等因素，使得除少部

分专攻于此的职业画家外，多数文人画家知难而退，逐渐淡出了人物画的专题创作；另一方面，谢灵运、陶潜至王维等人以"归隐"山水、田园为主旨的诗歌大行其道，在文学创作上，隐逸文学的题材被进一步拓宽，寄托隐逸生活情趣的诗文作品大量增加，在很大程度上促进了山水画与文学的结合，作品追求诗意的美，表现高士隐居的山林景致，成为中国画最重要的特色。

元代"高士图"除何澄的《归庄图》外，王振鹏的《伯牙鼓琴图》当属其中的佼佼者。将伯牙与子期的故事列入绘画题材不会晚于宋代，南宋郑思肖诗中存有"题子期听琴图""题伯牙绝弦图"诗。王氏图中有伯牙、子期对坐，构思简洁，形象清俊。不仅突破了"白描法"单调的程式，使笔墨层次更为丰满，且体现出高超的艺术水平和文人意趣，是为元代人物画中之杰作。随着短暂的元朝统治的覆灭，"隐逸"文化与绘画结合的兴盛期随之宣告结束。在明清两代日益加强皇权的政治氛围的笼罩下，传统"隐逸"文化逐渐消减。尽管在明初到明中期画家中多有"高士图"作品传世，如戴进的《商山四皓图》、杜堇的《竹林七贤图》《古贤诗意图》等，但总体呈衰落之势。

任熊，字渭长，又字不舍，号湘浦，萧山（今浙江杭州）人。出身书画世家，其父任椿亦以画名。凡人物、山水、花鸟、虫鱼等皆擅，尤工人物。张鸣珂赞其曰："工画人物，衣折如银钩铁画，直入陈章侯之室，而独开生面者也。"杨逸则在《海上墨林》评其曰："画宗陈老莲，人物、花卉、山水结构奇古。画神仙道佛，别具匠心。"以至"求画者踵接，不久留也"，而"一

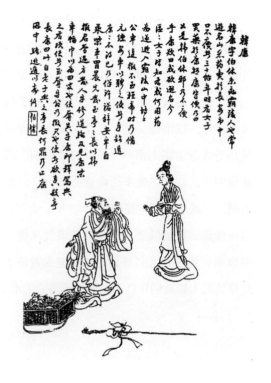

时走币相乞，得其寸缣尺幅，无不珍如球璧"。在任熊的时代依然有这样的"高士传"出现并传世，足以说明隐逸观念在中国历史中的深远影响。当时，正是上海开埠之时，中西方交流频繁，19 世纪 50 年代，以上海租界地为代表的近代城市初具规模，并逐渐发展为亚洲东部最重要的经济、文化及对外交流中心。作为职业画家，任熊注意到上海的商机，虽寄迹江浙，亦游于沪上。以任熊为代表的早期海派画家汇聚上海，他们或许不得已而兼擅多种题材，以此安身立命。其中人物画是任熊相当用心的题材，从存世的作品来看，有着浓重的临摹陈洪绶画作的

痕迹。其人物形象躯干伟岸，衣纹线条细劲清圆，或形象夸张，或诡异奇崛，时人誉其"力量气局，超拔磊落，在仇、唐之上，盖明三百年无此笔墨"。任熊的部分仕女图，则直接受益于陈洪绶。如上海博物馆藏《湘夫人像》，手执羽扇，神情肃穆，似在沉吟，以中锋运笔，描绘出服饰的雍容华贵，在构图、设色乃至线条运用上都可见陈洪绶的影响。南京博物院藏《瑶宫秋扇图》，款署"咸丰乙卯清明第三日，渭长熊摹章侯本于碧山栖"。咸丰乙卯年即公元 1855 年，表明任熊在人生最后几年的画作仍试图延续更为精湛的陈洪绶风格。咸丰年间任熊绘制的版画三传——《剑侠传》《龄越先贤传》《高士传》等，更是将他的人物画创作以版画形式推到了艺术史的前端。

晚笑堂竹庄画传

　　《晚笑堂竹庄画传》又称《晚笑堂画传》，是清初著名画家上官周编绘的古代名人像传。全书采用一传配一图的版面形式，以线描的手法刻画了120位人物的全身像，主要由《晚笑堂画传》和《明太祖功臣图》两部分组成。根据民国陶湘本附订的《画传》目录，书中所绘人物包括汉至明初历代名人38人、晋至唐代诗人18人、唐宋时期文人8人、朱子像赞12幅、"明太祖开国功臣"44人。

　　上官周，字竹庄，号文佐，乾隆时福建长汀人。他一生没有做过官，据说他"生平不求闻达，亦不于贵介稍屈……当事争相延致，先生皆淡然遇之"。上官周《画传》自序中云："携卷入粤，小孙惠不欲没老人治微勤，请付剞劂，以诏来兹。余出所藏而授之。"署"闽汀上官周自题，时年七十有九"。其友人杨于位亦云："先生年七十九，重游粤峤，访得名手，乃择其优者百辈，锲之于板。"据考证，上官周生于清康熙四年（1665），《画传》初

丹陽英男黥炎
當時年四十。
史稱炎彼鮮風生雅負經濟當時可采官授池州同知進華陽知府署行省都事充秦州授總制通

黥國公吳復
復起征諸蠻十八洞平七百房踏寨斬獲萬計擒鈉堅江是年金齎歿卒于軍定有買華揚氏年十七说復除平沐浴更衣自經死封貞烈夫人。

刻时间为乾隆八年（1743）。上官周中年后寓居广东交游，其间进行创作和卖画长达40余年，结交甚广。他学识渊博，工于诗画，擅画山水人物。据清代窦镇的《国朝书画家笔录》载，他"善山水，烟岚弥漫，墨晕可观，人物功夫老到，运墨设色停匀妥帖"。他晚年在广东游历过程中创作了许多山水画，其中最有名的是《罗浮山图》。清代著名诗人查慎行的《题竹庄罗浮山图》诗云"上官山人今虎头"，把上官周与东晋顾恺之（虎头）相媲美。

　　《晚笑堂竹庄画传》作为上官周传世作品中的代表作，他倾注了大量心血，精心刻画了120位历史人物的图像。他年轻时工写人物，曾模仿明代开国勋臣作像44人。晚年后，他在闲居中浏览史籍，"自周秦以下，遇一古人有契于心，辄不禁欣慕之，

想象之，心摹而手追之。积日累月，脱稿者又七十六人，合之得百二十人"。所画的人物，"胜国勋戚而外，自两汉以逮前明，其中王侯将相、忠孝节义、诗人文人、书家画家、黄冠缁衣之徒，无不犁然具举，而巾帼亦得附见放其间"。在《画传》中，他刻画了许多女性形象，这与其他人物画谱相比更加说明他对女性人物历史地位的认同。书中每个历史人物一版，版右为人物刻像，版左是该人物的生平事迹和小传。塑造人物的依据主要是对史料的考证和丰富的想象。正如杨于位在《画传序》中所说："或考求古本，而得其形似，或存之意想，而艳其丰神。"由于作者善于把考求古本与揣摩想象相结合，因此塑造的人物既力求"形似"，更富有"丰神"。这可以说是画传人物塑造成功的重要因素。这种所谓"心摹而手追之"的创作方法，受到画家创作中主观因素的影响。

《晚笑堂画传》作为清代的版画作品，尽管出于民间画家之手，但人物塑造十分传神。中国绘画的传统特点之一就是"以形写神""遗貌取神"，对历史人物的塑造，在没有更为可信的传世肖像画作为参考的前提下，以古本为摹本，把想象和创作的方法相结合。《画传》在具体表现人物形象时，十分注重用笔，通过笔势来强调人物的动态；虽然工笔白描，但线条曲直、长短、疏密、繁简、刚柔、轻重，富于变化；充分发挥线条的意蕴，塑造不同时代、不同个性与气质的人物形象，传达人物的内心世界。例如，"西楚霸王"项羽身着短装、手持双剑，腮胡粗硬，衣纹线条短曲如弓，疏密穿插，与双剑笔直、刚冷的长线条形成强烈

对比，从而表现出主人公刚烈勇猛的气质。与之相对的汉高祖刘邦身着长衣宽服，长须飘逸，手持扇面拂尘，神清气朗，线条长锋舒展，衣袖当风飘起，俨然有王者之气。如"齐太仓女""班婕妤""姜诗妻""曹大家"等，都是汉代杰出女性，但身份、气质各不相同，她们在上官周的笔下，不仅发饰、服装、体态等造型各异，用笔也多有变化。同为僧人，晋代高僧远公采用蚯蚓描，唐代诗人骆宾王则用了铁线描。朱子像赞中的人物用线厚重沉稳，而描绘诗人画家的线条多潇洒飘逸。

　　《晚笑堂画传》颇受《功臣图》的影响。由于上官周比较准确地掌握了人物的结构和比例，这些人物形象形态各具，构图生动而富于变化，面貌表情刻画细致，加之衣纹刀刻劲挺流利，版

刻技术也超过了当时的殿版书，因此《画传》成为清代人物画谱的典范之作，并对后世的版画有一定的影响。鲁迅先生非常推崇和重视《晚笑堂画传》，从《鲁迅日记》和《书账》中，可以看出他曾多次求购《晚笑堂画传》的诸多版本，并且曾将此书寄赠给墨斯克跋木刻家亚历舍夫。

叶浅予指出，《画传》是"近一二百年来学习人物画的重要范本，比之陈洪绶的《水浒叶子》和《博古叶子》流传要广"。古代画论常用"吴带当风""曹衣出水"来形容画家对人物形质准确的把握，以及笔法气韵的生动传达。上官周以此为观照，从读史、观察、体验、想象到视觉传达，始终贯穿《画传》的整个创作过程。

《画传》自1743年刊行以来，至民国十九年（1930）的200余年间，经多次覆刻、翻刻或影印，传世版本多达10余种。由于早期版本未见标注雕版年月、刻书家姓名等牌记，学界至今尚未对版本进行足够的考证。大学士翁方纲曾多次提及其收藏的《画传》：在任广东学政期间，翁于乾隆三十六年（1771）与上官惠会面，上官惠以祖父上官周的画作相赠，翁即和诗《上官竹庄画骑牛翁，用画上三诗韵》，称"竹庄尝绘古将相名贤百二十人为册"；好友江凤彝收藏一件砚台，其背面刻有"李商隐"半身像，翁方纲特为其题跋云："秬香兄以玉溪生像砚拓本求题，视其神采飞腾如女子，制作之精，可想见矣。愚有上官周《唐宋诗人像》一册，至玉溪谷病其多态，今始知上官氏学有渊源，非妄为者。"可见《画传》作为当时文人喜爱的人物画谱已开始传

播。日本东北大学图书馆《画传》藏本封三附《皇都五车楼画谱类藏版略数目》，标注为"唐本翻刻，安永九年（1780）刻成，文化九年（1812）求本，皇都书肆菱屋孙兵卫藏版"，说明《画传》传入日本的时间大约在乾隆八年（1743）至乾隆四十五年（1780）间。从刊行时间上来看，与《画传》的初刻本相距不到40年。日本学者在论及中国美术史时说："尤其是入清后，由于明以来西洋画的传入，在传统人物画法里渗入西法的画风兴起，作为我国菊池容斋《前贤故实》蓝本的上官周的《晚笑堂画传》等的出现，在人物画法上开拓一新生面。"可见，《晚笑堂画传》的传播对日本美术史也产生了很大影响。

凌烟阁功臣图像

　　凌烟阁《功臣图》于唐太宗贞观十七年（643）创作，起因是为了感怀褒彰开国元勋。由唐太宗亲自作赞，褚遂良题阁，阎立本绘制，长孙无忌、杜如晦、魏徵、尉迟敬德等24人的画像陈设于长安皇家建筑凌烟阁内。如今，阎立本绘制的唐绘本已难觅踪迹。《旧唐书》和《新唐书》中均有关于凌烟阁《功臣图》的记载，刘肃《大唐新语·褒锡》中也有其记载，杜甫诗作《丹青吟赠曹将军霸》中也有与凌烟阁相关的诗句："开元之中常引见，承恩数上南熏殿。凌烟功臣少颜色，将军下笔开生面。"正是这些史书和诗文的传世，使唐太宗爱戴臣子、褒崇勋德的故事得以流传千古。

　　凌烟阁本是唐代西内禁苑中的一栋建筑，由于它陈列过不同时期绘制的功臣画像，而成为一栋在中国美术史上具有特别意义的建筑物，这栋建筑成了文人墨客笔下建功立业、光宗耀祖、名垂青史的代名词。李贺曾在《南园十三首》中云："男儿何不带

尚书渝国公刘政会

洺州都督邑二千户渝国公刘政会瀛州景城人义旗建时从举义兵及武周平迁九卿天下封刑国公薛州都督阴民部尚书回录

吴钩，收取关山五十州？请君暂上凌烟阁，若个书生万户侯？"
关于凌烟阁究竟建于何时，并没有明确的记载。宋朝的程大昌认
为凌烟阁系唐太宗所建，他在《雍录》"凌烟阁"条中引用《南
部新书》的记载后注释说："太宗时建阁画功臣在宫（太极宫）
内也。"明代《一统志》说："凌烟阁在西安府城中，唐之西内
太极殿之东，乃太宗所建，图画功臣二十四于上。"从武德九年
唐高祖禅位于太宗和贞观四年凌烟阁出现在正史中的记载看，凌
烟阁建于太宗时期似有可能。唐李庚在《西都赋》中有这样一段

描写，认为是先封功臣后建凌烟阁，其赋云："唐开禅坛新都之门，辟殿乾宫以朝诸侯，时则有若房魏作弼、英鄂执律、南阳故人、河间帝室戎衣既脱，瑞气洋溢，欢声传于亿兆，炀燎致乎太一，乃会汉辅、发周赍、谧万类、渟四海，遂开国以报功，差子男之等，然后构阁图形，荣号凌烟，指河带以山砺，书天子之缙绅。"赋中所提到的功臣，都是与李世民有关的人物，似指唐太宗时期。元人骆天骧引《隋唐嘉话》说："凌烟阁，在太极殿东。贞观十七年，太宗于阁上图画太原幕府及功臣之像二十四人，太宗为赞，褚遂良书，阎立本画。"接着他在描述与凌烟阁毗邻的功臣阁时说："卜子《阳园苑疏》：'功臣阁，在太极殿东，阁上亦图画功臣及藏秘书。'"南朝宋人鲍照有《凌烟楼铭》曰："瞰江列楹，望景延除。积清风路，含彩烟涂。俯窥淮海，仰眺荆吴。我王结驾，藻思神居。宜此万春，修灵所扶。""凌烟"之名，六朝既有之。由此看来，凌烟阁的命名，既有吟风弄月的风雅，又有道家之风韵，可以理解为禁苑之中供聚会与休闲娱乐的场所。

唐本所绘二十四功臣都有哪些人物，从唐太宗的诏书中可寻到可信资料："自古皇王，褒崇勋德，既勒铭于钟鼎，又图形于丹青。是以甘露良佐，麟阁著其美；建武功臣，云台纪其迹。司徒、赵国公无忌，故司空、扬州都督、河间元王孝恭，故司空、蔡国成公如晦，故司空、相州都督、太子太师、郑国文贞公徵，司空、梁国公玄龄，开府仪同三司、尚书右仆射、申国公士廉，开府仪同三司、鄂国公敬德，特进、卫国公靖，特进、宋国公瑀，

左領軍大將軍盧國公程知節

宋紫金賞建德王世充有功封宿國公寶封七百戶貞觀十三年命為晉州刺史國于盧贈驃騎大將軍益州大都督

本名咬金濟州東阿人以早

孫仙〔印〕

故辅国大将军、扬州都督、襃忠壮公志玄，辅国大将军、夔国公弘基，故尚书左仆射、蒋忠公通，故陕东道行台右仆射、郧节公开山，故荆州都督、谯襄公柴绍，故荆州都督、邳襄公顺德，洛州都督、郧国公张亮，光禄大夫、吏部尚书、陈国公侯君集，故左骁卫大将军、郯襄公张公谨，左领军大将军、卢国公程知节，故礼部尚书、永兴文懿公虞世南，故户部尚书、渝襄公刘政会，光禄大夫、户部尚书、莒国公唐检，光禄大夫、兵部尚书、英国公勣，故徐州都督、胡壮公秦叔宝等，或材推栋梁，谋猷经远，

特進衛國公李靖

绸缪帷帐，经纶霸图；或学综经籍，德范光茂，隐犯同致，忠谠日闻；或竭力义旗，委质藩邸，一心表节，百战标奇；或受脈庙堂，辟土方面，重氛载廓，王略遐宣并契阔屯夷，勒劳师旅。赞景业于草昧，翼淳化于隆平。茂绩殊励，冠宽列辟；昌言直道，牢笼缙绅。宜酌故实，弘兹令典，可并图画于凌烟阁。庶念功之怀，无谢于前载；旌贤之义，永贻于后昆。"在唐太宗钦定的名单中，有 12 位文臣、12 位武将。

母本《功臣图》的作者阎立本，雍州万年（今陕西临潼）人，

其父阎毗北周时为驸马，因为阎擅长工艺，多巧思，工篆隶书，对绘画、建筑都很擅长，隋文帝和隋炀帝都爱其才艺。入隋后，其官至朝散大夫、将作少监。兄阎立德亦长书画、工艺及建筑工程。父子三人并以工艺、绘画驰名隋唐之际。阎立本的绘画技艺，先承家学，后师从张僧繇、郑法士。他曾成功地完成了为李世民的幕僚画像的任务，他的《秦府十八学士图》《步辇图》等画作都深受唐太宗的认可。尽管有宋人根据唐代粉本刻制的阎立本《凌烟阁二十四功臣图》线刻画拓本传世，但毕竟线刻画与壁画在技法、风格上有很大不同，这些拓本更多提供的是图像的信息价值，却无法再现绘画技法所带来的神韵和美感。清人刘源绘有版画《凌烟阁功臣图》，尽管刘源继承了明末大家陈洪绶的画风，但与唐风相比较，画风已然不同。

刘源作为清康熙年间的画家，所绘《凌烟阁功臣图》在中国版画史上具有重要影响。其所绘《凌烟阁功臣图》今见于民国武进陶湘所辑涉园石印本中。据《清史稿》本传记载，可推知他隶属于汉军旗籍，康熙年间曾官至刑部主事，供奉于内廷。他工于绘画，技巧绝伦，曾在内廷供职期间于殿壁之上画竹，其所绘风枝雨叶，极为生动；他又精于制墨，其手制清烟墨，在"寥天一""青麟髓"之上。江西景德镇开御窑，刘源曾向其呈样数百种，尤其彩绘人物山水花鸟，各极其胜。此外，他还监制皇宫御用木漆器物，因此"圣祖甚眷遇之"。刘源在美术上的造诣可见不仅在绘画层面，在工艺美术方面也是不可多得的人才。因此，在其死后仍受到清廷"命官奠茶酒，侍卫护柩，驰驿归葬"的恩礼。据《清

史稿》本传记载，刘源"曾绘唐凌烟阁功臣像，镌刻行世，吴伟业赠诗纪之"。今见刘源所绘《凌烟阁功臣图像》为民国时期陶湘所辑《托跋廛丛刻》《百川书屋丛书》《喜咏轩丛书》三种，《凌烟阁功臣图》即收录于其所辑《喜咏轩丛书》中。

《凌烟阁功臣图》前有无锡唐兰所作序文，其引《苏州府志》称刘源图绘《凌烟阁功臣图》后，又由当时著名的木刻家、吴郡朱圭木刻"雕刻尤为绝伦"。朱圭木刻共四种，除木刻《凌烟阁功臣图像》外，另外还有《无双谱》《耕织图》和《避暑山庄图》。刘源在图绘人物时，遵循我国古代"左图右史"的版式传统。图绘凌烟阁二十四功臣依次为：长孙无忌、河间元王孝恭、杜如晦、魏徵、房玄龄、高士廉、尉迟敬德、李靖、萧瑀、段志玄、刘弘基、屈突通、殷开山、柴绍、长孙顺德、张亮、侯君集、张公谨、程知节、虞世南、刘政会、唐俭、李世勣、秦叔宝。刘源所绘人物线条流畅，神情逼真，衣冠生动，具有很高的艺术价值。在人物图像的右上旁，刘源则取材新旧《唐书》的相关史实作为人物的小传，从而达到图史并重、互相印证的效果。此外，刘源精心挑选了唐代诗人杜甫的诗句，以历代著名书家之体作赞语。陶湘在辑录刘源《凌烟阁功臣图》时，还一同将清代时人的评论附于其后，如光绪《祥符县志》《白云山樵两一笔记》《书画名家详传》《骨董琐记》《吴梅村集·在园杂志》等，由此可见其艺术成就影响深远。